武將油畫
描繪技法

戰國・三國志＋天使

長野 剛 [著作]

玉神 輝美 [監修]

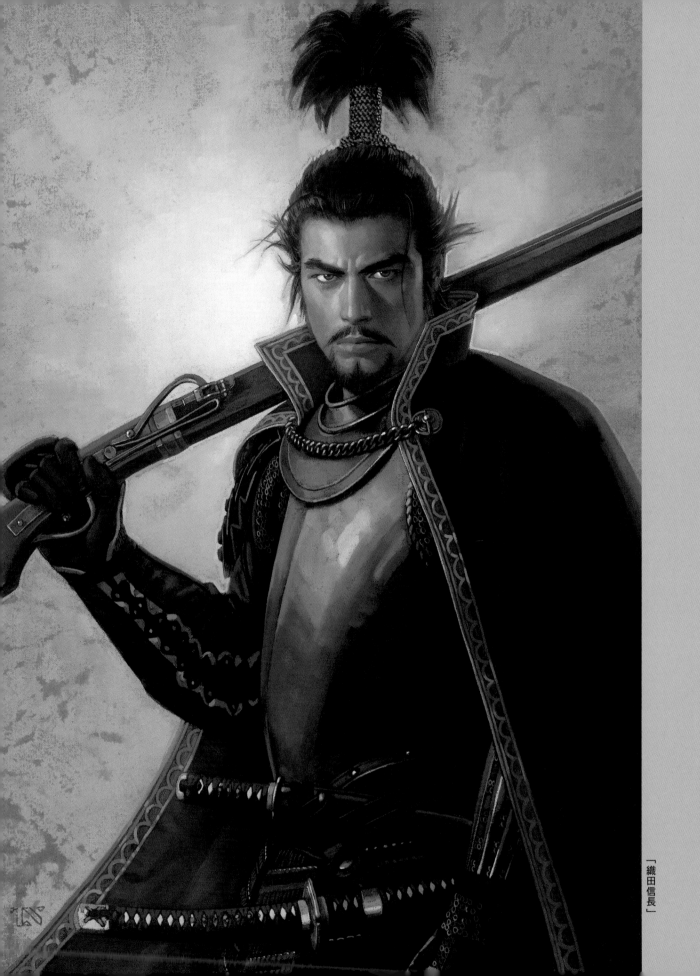

序言

　　在現今寫實風的插畫主流中是透過電腦進行作畫的，周遭的插畫家大多也是用 CG 描繪插畫。如今時代已經到一個 CG 很普遍的時代，普遍到就算是在個展這類的會場裡，觀賞我油畫作品的參觀來賓，會對我講說「這不是 CG 對吧！」。

　　油畫這種傳統手繪的畫法，在這近百年間即使有時代觀念方面的不同，在技術層面上還是沒有很大的差別吧！我認為這是因為過去各個插畫家，會嚮往那些插畫家先賢，並仿效其技法不斷反覆沿襲，一直活用在自己作品當中的緣故。嚮往 J.C.萊恩德克而開始在相同領域工作的諾曼·洛克威爾，也是這其中一人。觀看畫技精湛之人的畫作，是具有一股刺激推動人心的力量的。而我也同樣是因為嚮往先賢才去研究技法，懷著想要描繪出與先賢一樣精湛的畫作這股欲望，才持續作畫了 30 年。

　　會挑選油畫為插畫手法，也是因為嚮往的許多插畫家，都是使用了油畫。這是在學生時代就很習慣熟悉的畫材，同時更重要的是我的油畫比使用水彩跟壓克力顏料的插畫，還要受到委託者的歡迎。有良好的回饋，會讓我更加奮發描繪出更加優秀的畫作。油畫與 CG 相比之下，相信也是有一些部分是追不上數位時代的吧！但即使如此，還是會選擇油畫。因為還是喜歡原始繪畫的描繪手感。

　　作為一名插畫家持續工作了30餘年，在自己心中有夾雜了成熟的部分與不成熟的部分，有時也會對自己那粗淺的素描與幼稚拙劣的構成，感受到一股挫折感。但即便如此，插畫這份工作仍然還是有一股魅力在的。

　　本書是為了獻給那些包含 CG 作畫在內，今後想要朝畫畫這方面前進的讀者朋友，從技巧應當要大量進行仿效活用的這個觀點，去執筆撰寫出來的一本技法書。我想應該也能夠同時讓各位讀者朋友瞭解到，油畫是一種不遜於 CG ，能夠描繪得很快速的畫材。

　　希望本書能夠多少幫助各位讀者朋友一臂之力。

長野 剛

Contents

邁向插畫家的道路

高中生時的自畫像

大學生時的油畫

少年時代～日藝

我父親是一名普通的上班族，不過他好像很會畫畫，我想我在小時候就有受到他某些影響。高中要升學時，家人願意讓我選擇美術科高中，也是多虧了我有一名對美術有所理解的父親。

小學時代就開始一面觀看父親給的一些畫畫技法書，一面描繪了許多畫。簡單的兩點透視法這些觀念，我想就是在這個時間點記住的。而對人物畫的萌芽，則是在小學 4 年級的美勞課，拿鉛筆描繪朋友的側臉時。

側臉這東西，描繪起來會比正臉還要容易，只要循著輪廓描繪，就可以畫得很像。而有了自信之後就開始拿鉛筆臨摹演員之類的照片，並從中感受到了描繪人物的樂趣所在。

高中升學到了有美術科的私立高中，一開始的第一年學習了油畫、設計、雕塑。二年級開始，要從這三班當中挑選一班上時，設計班的老師雖然推薦上設計班，但因為當時很想要畫人物畫和炭筆素描，最後是選了油畫班。

大學則是因為高中是附屬高中，就直升進了日本大學藝術學院美術學科。雖然畫了 4 年油畫，但在繪製習題作業時並沒有說有多開心。或許這是因為當時還不清楚自己想要畫的畫作是什麼也不一定。

設計師出道

而在不知不覺間決定了自己的方向，則是大學時期，在大學附近的美術相關舊書店所發現到的幾本西洋書籍-美國的插畫年鑑。以油畫、壓克力畫跟水彩畫描繪出來的這些寫實風插畫，有著一股透明感、很美，而且還描繪得很簡略備受衝擊。一個在高中、大學的繪畫課中，多半無法學習到的世界，就存在於這些書籍當中。

於是開始習慣收集自己喜愛的美國插畫家他們描繪的印刷物，就是從這個時候開始的。雖然這些插畫家的畫集，現

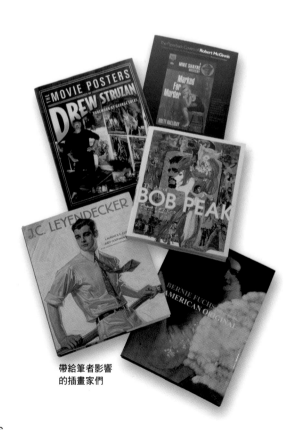

帶給筆者影響的插畫家們

在已經出版很多本了，但當時卻什麼都沒有，為了收集他們的畫作開始跑舊書店跟電影週邊商品店。西洋雜誌方面，以刊載在運動相關雜誌上的「伯尼·富克斯」跟「巴特·福布斯」為目標來購買；電影海報方面，則是收購「鮑勃·皮克」、「泰德·可可尼斯」、「大衛·葛洛夫」、「德魯·斯特魯贊」、「羅伯特·海德爾」、「羅伯特·麥吉尼斯」以及「麥可·杜達什」這些人經手的畫作，並一面凝視著B1尺寸的原版海報，一面研究相關技法。

棒球週邊商品型錄的插圖

大學畢業後完全沒有去求職，而是打算一面打工一面描繪累積畫作，再朝插畫家這個目標前進。畢業經過一年後，在同學的委託下，開始幫忙一些動漫角色商業相關的平面設計工作，原本是學習油畫的我，突然開始著手設計方面的工作。忽然間很後悔高中時沒有走設計班那條路，不過幾年之後，在某出版社社長的奧援下，和三名同學開始一同正式在設計事務所工作，並一面工作一面學習平面設計。可以在這裡以設計事務所的包商身分，成功有了人脈，實在是非常幸運的一件事。如今看來當時我是拿自己那幼稚拙劣的插畫作品檔案給設計師看並毛遂自薦，一步一腳印地承接一些小案件，之後得到某位設計師認可我的畫作，最後才得以讓設計師每年都委任我負責棒球週邊商品型錄這類案件的插圖。

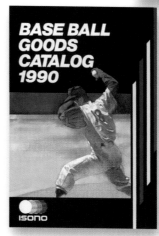

三國志 V 的封面插畫圖

此設計師換到另一家廣告代理商後，還是有委託一些新案件，而這就是當時的一個轉機。當時是電腦模擬遊戲開始流行起來的時期。而這個新案件，就是由 ARTDINK 開發，遊戲名稱為『關原』的歷史遊戲封面委託案件。沒有描繪過日本戰國作品的我雖然有些忐忑不安，但因為很擅長畫人物畫，所以就承接下來了。

在此時遇見了從事插畫經紀人工作的湯淺美代子小姐，她帶著我的作品檔案跟明信片前往各出版社介紹推銷，在這過程中，先前遊戲封面的那幅畫，引起了在出版歷史相關書籍的世界文化社編輯部注意，並決定讓我描繪歷史雜誌的扉頁插畫及歷史雜誌的封面。

之後在某個時期，責任編輯介紹了一位有在歷史書籍中打廣告的光榮公司責任編輯。這位編輯馬上委託了幾件光榮

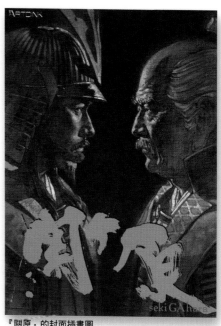

『關原』的封面插畫圖

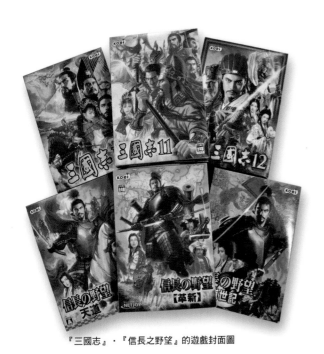

『三國志』·『信長之野望』的遊戲封面圖

公司出版部的書籍封面工作，之後他們同一間公司的遊戲負責人就來委託『三國志Ⅴ』的遊戲封面了。前一位負責描繪遊戲封面的是大師級插畫家生賴範義老師，接在他後面負責封面令我承受了相當大的壓力。不過，我認為這就是我的第二個轉機。

作為一名插畫家

在這之前是同時進行平面設計跟插畫工作的，但如今要讓這兩者並存已經是不可能的了，因此就趁這個機會讓自己把工作專注於插畫方面上。雖然收入掉了蠻多的，但能夠以自己想從事的插畫作為主要工作內容，這時的我終於可以自稱是一名插畫家了。接著光榮也開始委託『信長之野望』跟『太閤立志傳』等系列作之後，漸漸建立起了屬於自己的作品風格，並在對將來的工作及收入感到不安的當中，不斷完成擺在自己眼前的工作。

承接了歷史、時代小說、架空戰記、懸疑小說、官能小說等各式各樣的小說封面插畫。此外，還有當時很流行的漫畫文庫新裝版封面設計藝術，這個是要以寫實風描繪人物角色的；特別是描繪『星際大戰』衍生小說封面的這項工作，因為很想要接觸電影相關的工作，所以畫得很開心很盡興。

雖然在幾年前就離開了光榮特庫摩遊戲，但唯有歷史相關的工作，現在仍然還有持續在承接。而且很幸運的是以前很熱衷歷史遊戲的責任編輯，還是很常委託一些工作，這令我深切體會到，自己能夠平安順利地持續進行這份工作，是因為這一路以來遇見了各方許多朋友，以及身處在一個神奇命運的引導下。

『星際大戰』衍生小說的封面插畫圖

Part 1
長野 剛 畫廊

Tsuyoshi Nagano Gallery

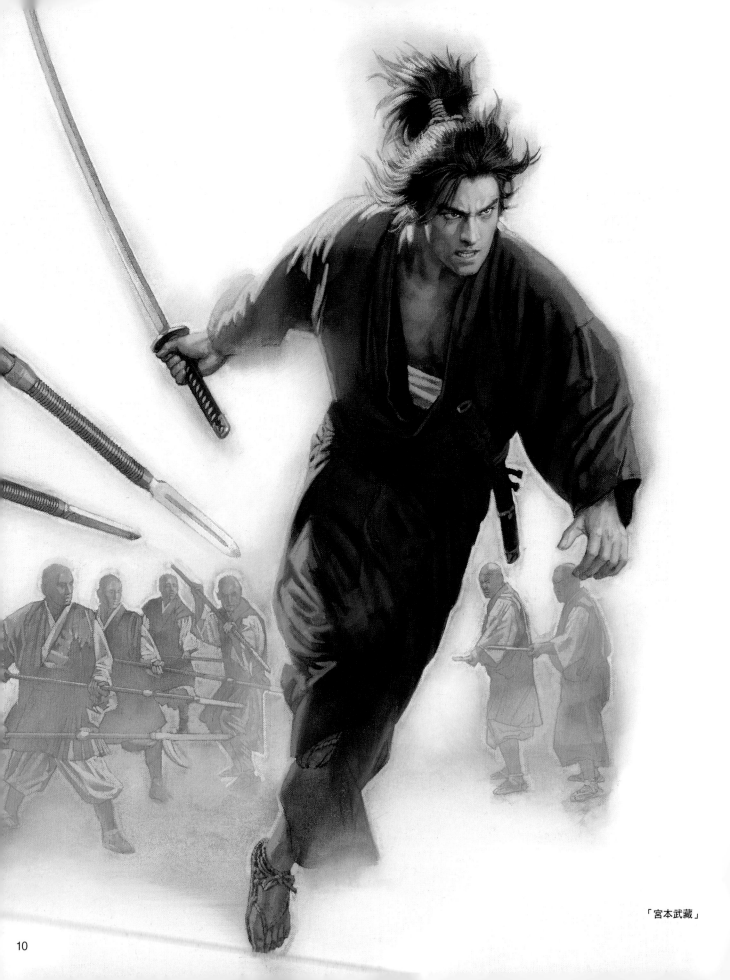

「宮本武藏」

日本戰國的武將・三國志的英傑・天使和其他

　　刊載於此的作品，雖然有工作上的、個人委託的以及原創作品等各式各樣，但這些全都是以相同技法描繪出來的油畫。除了有日本戰國的武將跟三國志的英傑之外，也有主題是電影的作品。會以一名插畫家為目標，其契機也是因為想要描繪電影相關的畫作。

■ Tsuyoshi Nagano Gallery ■　長野剛畫廊

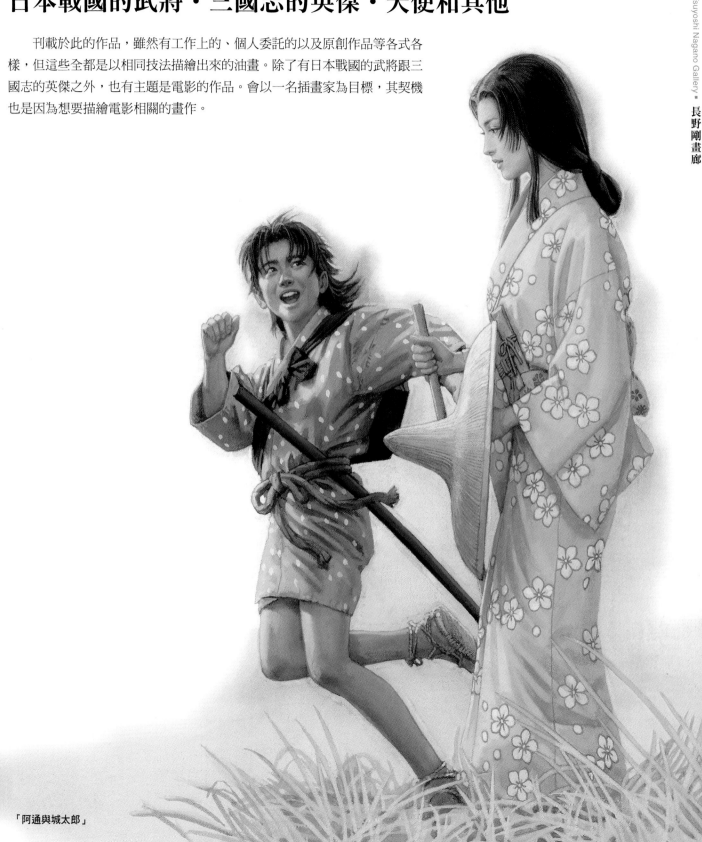

「阿通與城太郎」

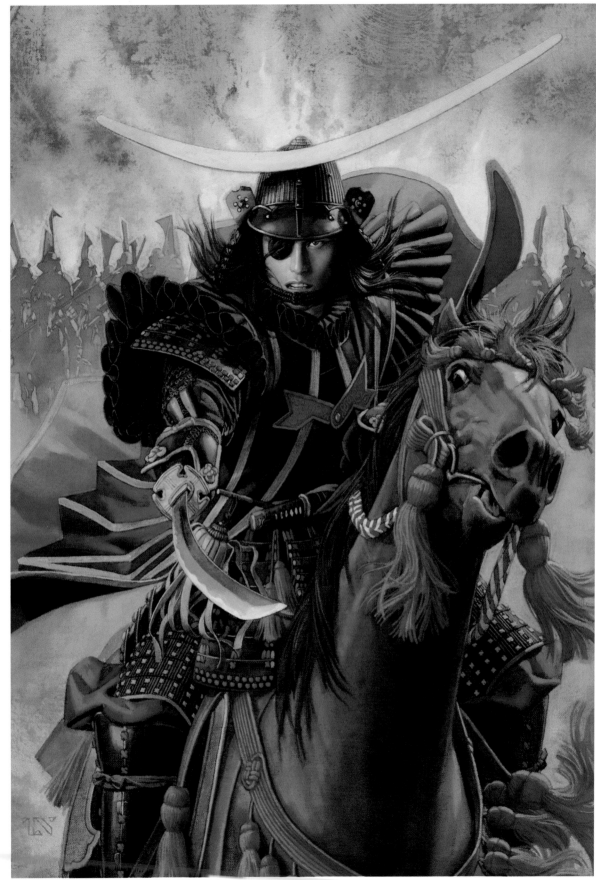

「伊達政宗」

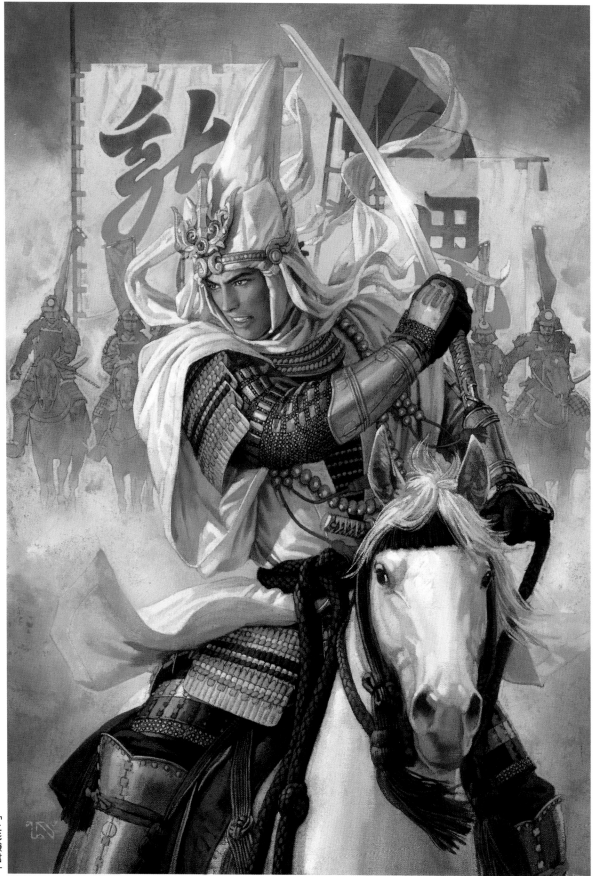

■ Tsuyoshi Nagano Gallery ■ 長野剛畫廊

［上杉謙信］

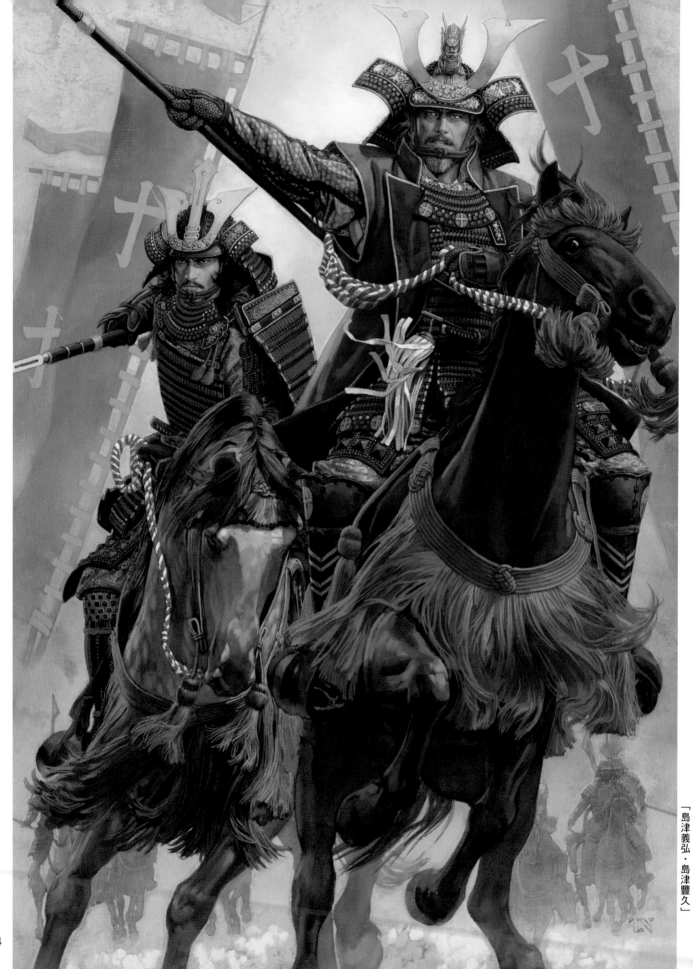

「島津義弘・島津豊久」

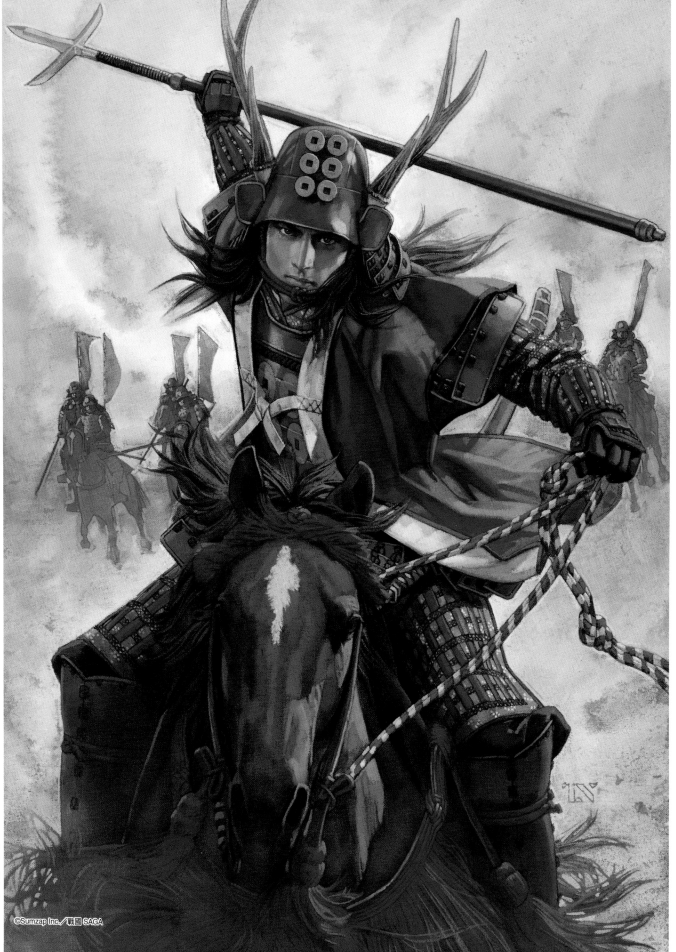

［真田幸村］

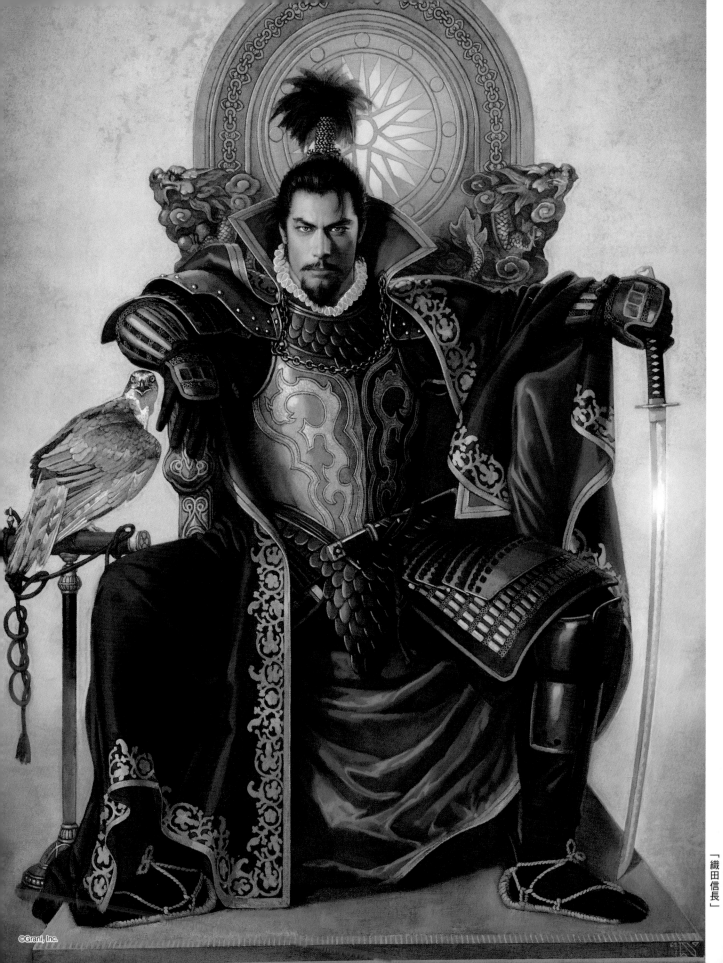

［織田信長］

「大谷吉繼」（左上）／「小西行長」（右上）

「毛利秀元」（左下）／「黑田長政」（右下）

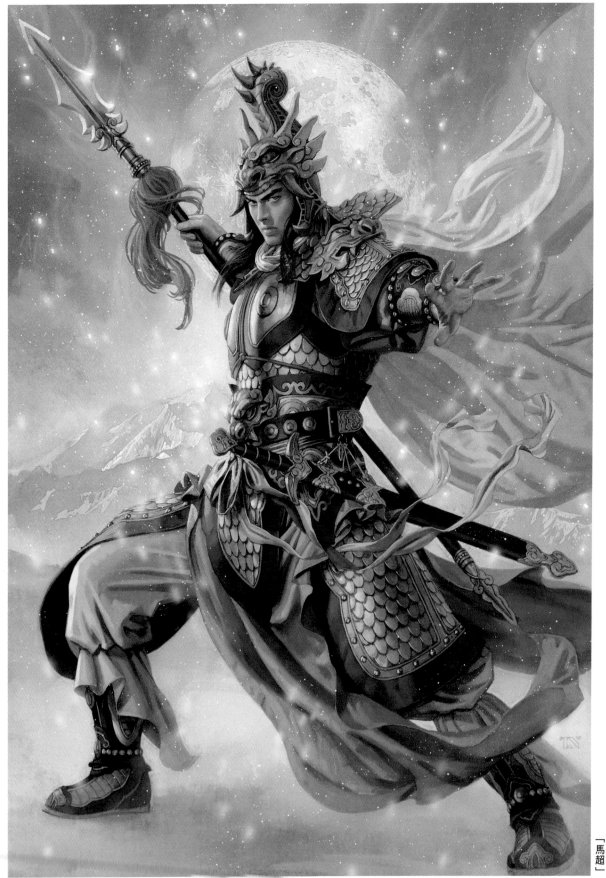

「馬超」

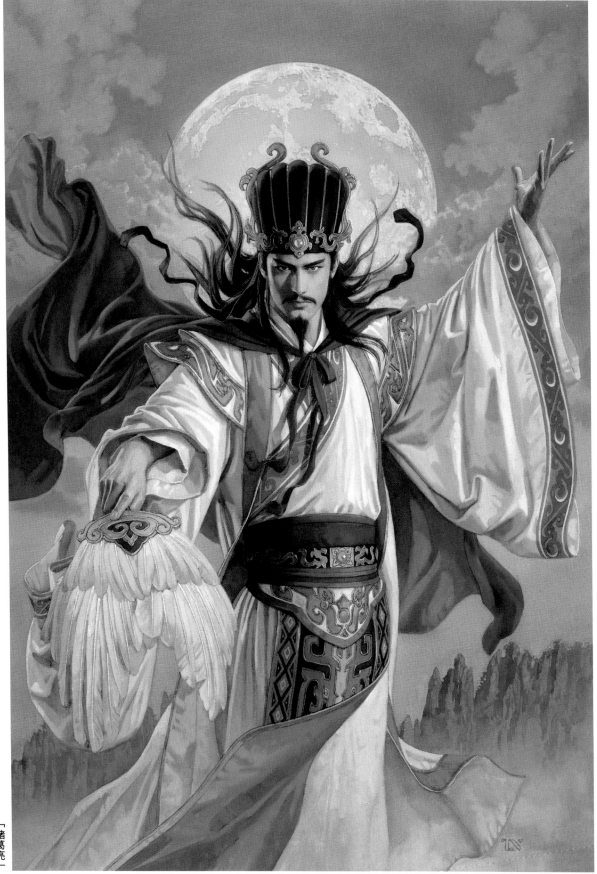

［諸葛亮］

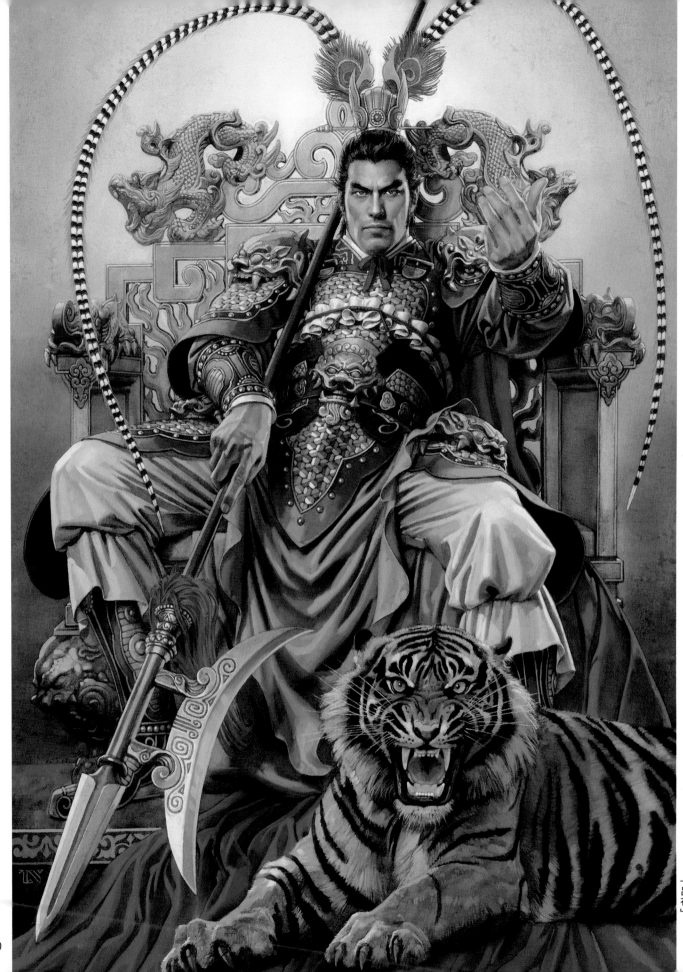

「呂布」

「張遼」（左上）／「法正」（右上）

「程昱」（左下）／「孫策」（右下）

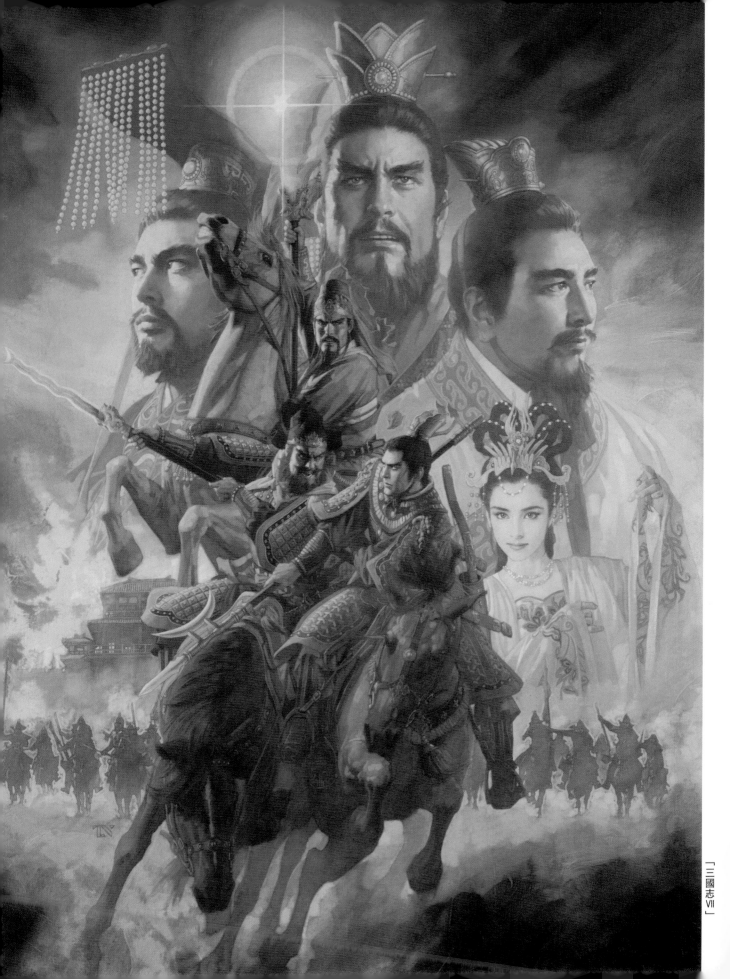

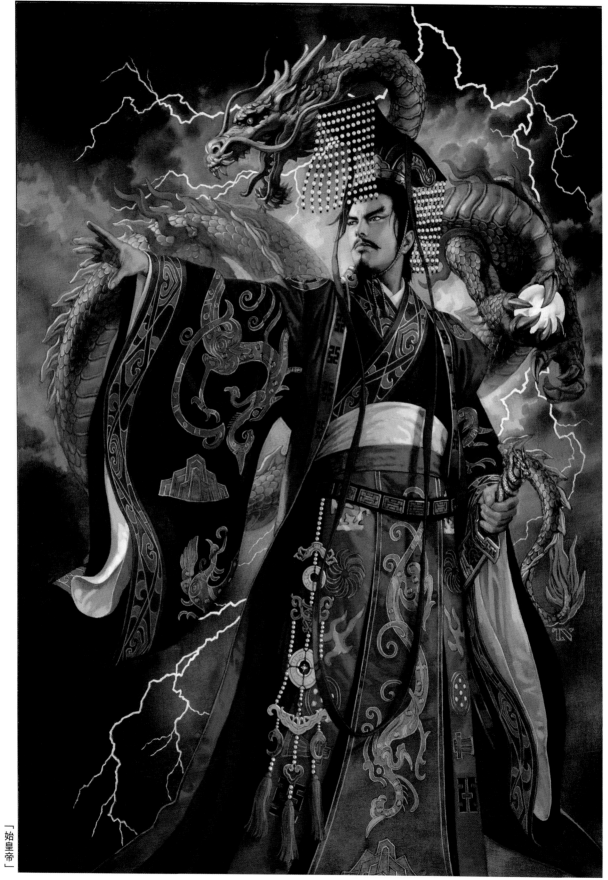

［始皇帝］

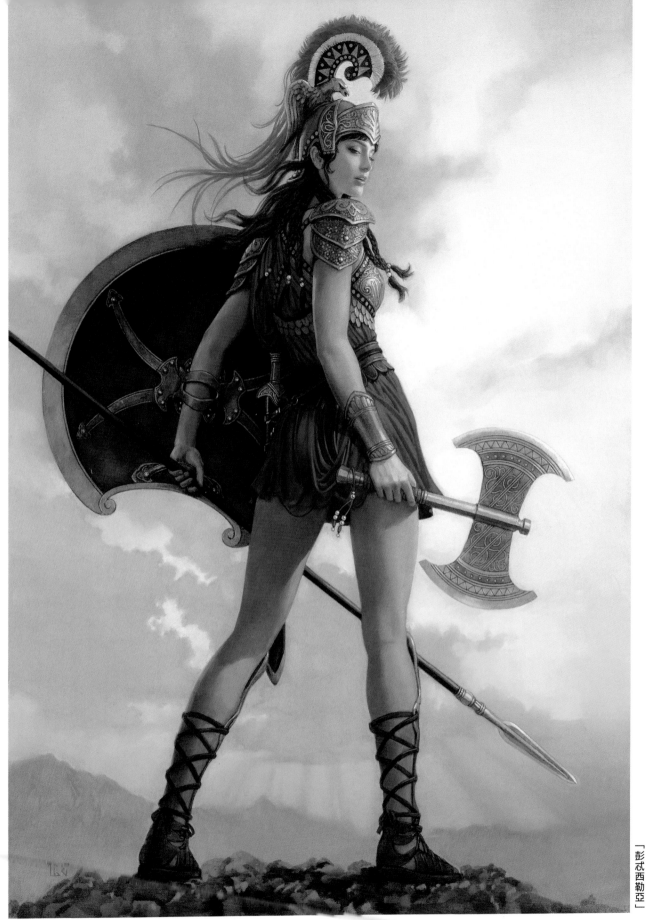

「彭忒西勒亞」

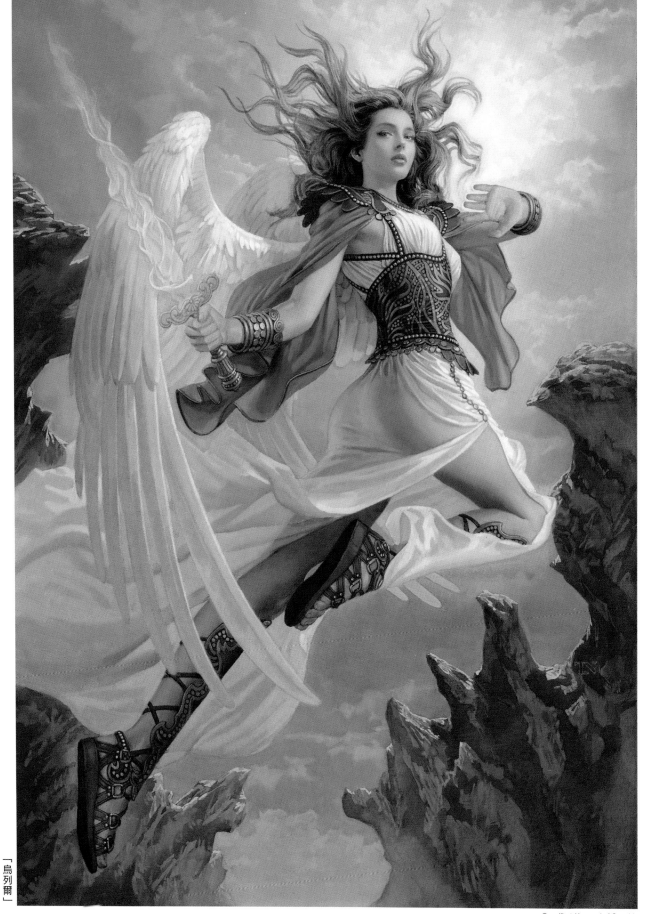

" Tsuyoshi Nagano Gallery " 長野剛畫廊

［烏列爾］

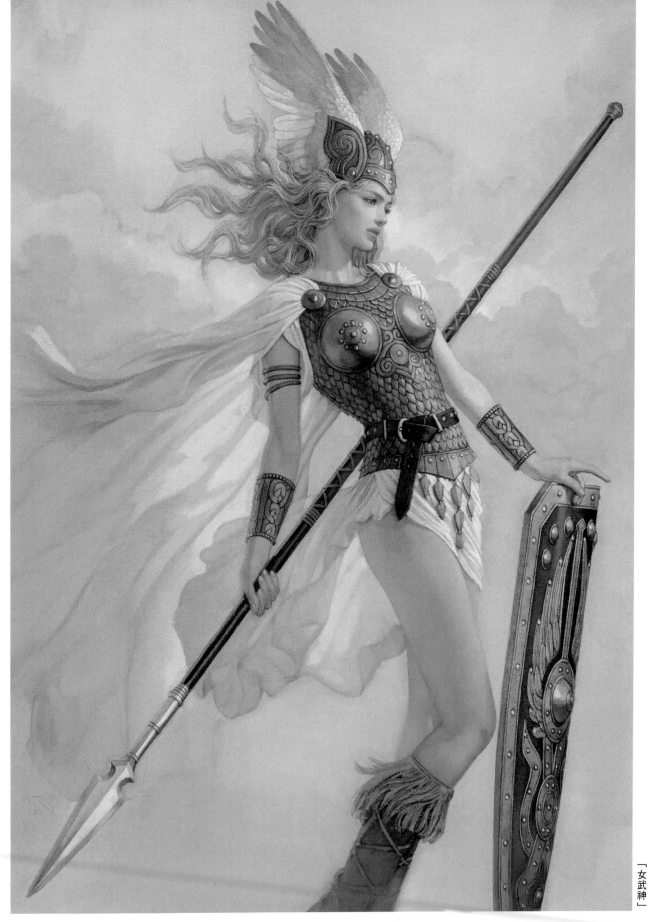

［女武神］

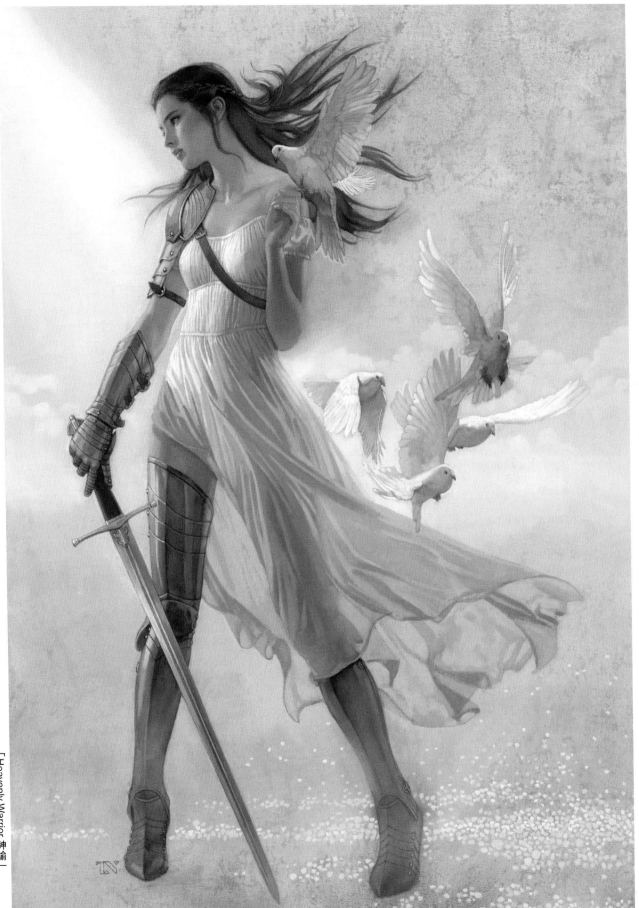

「Heavenly Warrior 神諭」

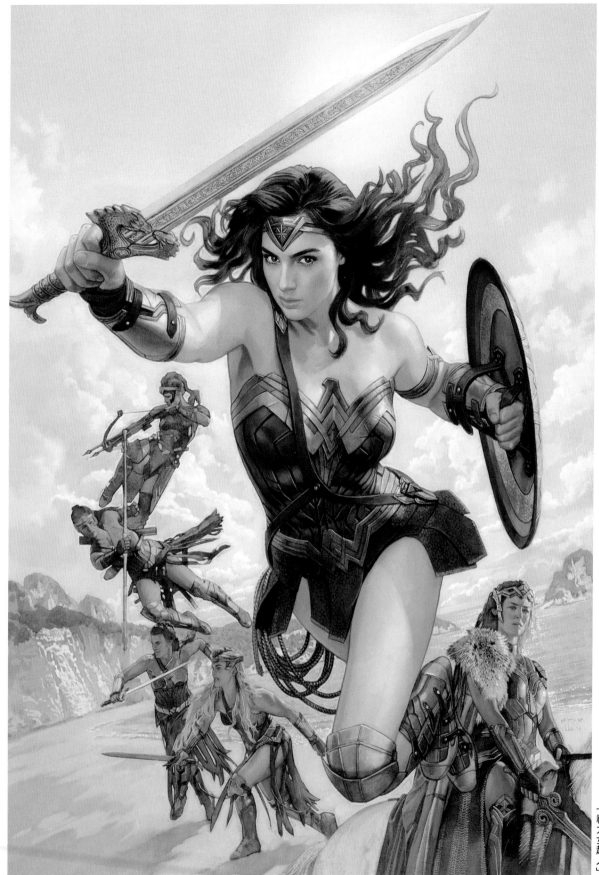

神力女超人

「瘋狂麥斯：憤怒道」

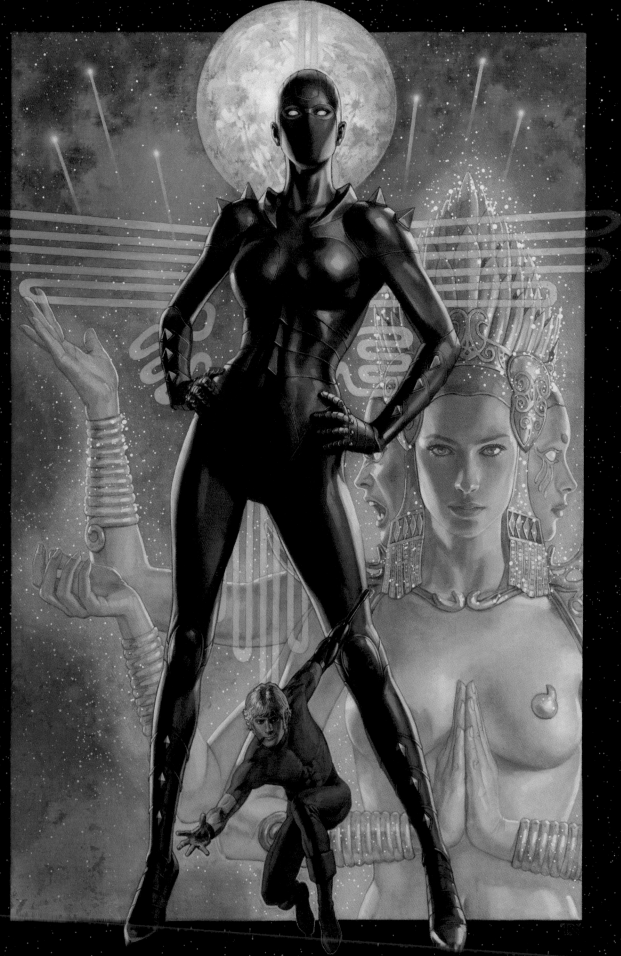

Part 2
工具介紹與基本技法

Materials & Technics

描繪所需的畫材與工具

這裡要介紹的畫材，刊載的都是個人在工作方面使用上覺得需要用到的畫材。因此油畫初學者的朋友，並不需要購買這麼多的種類跟數量。最好是逐步地備齊適合自己的畫材以及需要的畫材。

油畫顏料

本書主要都是使用好賓牌的油畫顏料。雖然顏色數量多一點會比較方便，但是那些感覺可以混入白色調製出來的顏色，通常都不會準備（詳細說明請參閱 P.34）。下面這張照片是好賓的24色組（也有12色組、18色組。單支零售＝全部多達 166 色）。

畫布用材料

畫布是使用10公尺的卷裝畫布。厚1mm的肯特畫布板、雙面膠（寬50mm）、木製畫板、畫布鉗、圖釘。本書所介紹的畫布裱貼方法是個人的方法，並不是一般普遍的做法，不過還是請各位讀者朋友參考一下（詳細說明請參閱 P.38）。

油畫筆

油畫筆基本上是使用豬毛筆。因為相對於畫布的凹凸和顏料的黏性，畫筆會需要有一定程度的硬度。另外還會準備設計用排刷來用於模糊處理，也會準備貂毛筆的細圓筆用於細部處理（詳細說明請參閱 P.44）。而且還會按照每種顏色準備相同種類的畫筆，進行區別運用。

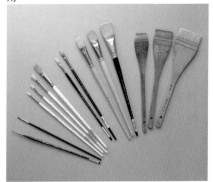

油畫刀

使用於要在紙調色盤上面混合打底劑與塑型劑時，以及要混合油畫顏料時。

紙調色盤

用來擠上油畫顏料，並當作調色盤使用。為了能夠在一張薄薄的紙張上使用油彩，紙調色盤有上了一層膜，使用過後就可以隨即拋棄掉。使用的是日下部牌的紙調色盤，也有那種有開孔，以便手持的款式。尺寸若是有 F6 和 F2 這二種種類，使用時會方便許多。

鉛筆

使用於草稿作畫的鉛筆。要讓一幅畫帶有細膩感跟調子時，會區別使用不同的鉛筆（詳細說明請參閱 P.42）。

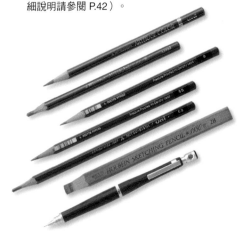

各種類型的尺

如果草稿要畫直線會用直尺，而要畫曲線的話，雖然用徒手作畫也行，但人工建築物這類事物會用雲形尺，因為可以描繪得很銳利鮮明。

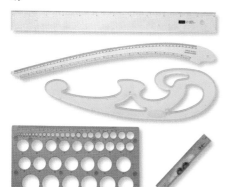

打底劑／有色打底劑

打底劑是塗抹在畫布的麻布料面上。有色打底劑則備齊了粉彩色系的有色打底劑。若是事先讓顏色附著在底層上面，那麼一幅畫就會出現一股深度。乾掉後稍微以砂紙打磨進行收尾處理。

打底劑用排刷

打底劑用的排刷。圖片中的排刷是一把尼龍排刷，刷起來很好刷。比較大支的排刷，主要是使用於要塗上有色打底劑時。比較小支的刷子，則可以使用於要塗上壓克力消光劑時。

壓克力塑型劑

有加了大理石粉末的塑型劑。黏性比打底劑還要高，使用於要將畫作打底時，用來突顯排刷刷紋。拿油畫刀來塑型，也會形成一種很有趣的底層。

壓克力消光劑

用來讓草稿的鉛筆線條定型。若是直接使用原液會有黏性，也有可能會殘留排刷刷紋，因此要先用水稀釋到一個程度後再塗上去。

溶劑

松節油是一種揮發性的溶劑。一般都是建議使用於油畫的底色上色方面。同樣是揮發性溶劑的還有石油系的無臭油繪稀釋劑。在本書裡兩者都會使用到。

松節油　　　　　無臭油繪稀釋劑

筆洗液

油畫專用筆洗液。因為是一種石油系溶劑，會有一股氣味，所以有那種氣味比較不濃郁的款式，專門給不喜歡這股氣味的人使用。

保護噴膠

用來定型草稿鉛筆線條的噴罐式固定劑。要在塗上壓克力消光劑之前使用。

顏料皿

陶器製的碟皿。拿來倒入有色打底劑、壓克力消光劑跟溶劑等流動性物質。手邊有個幾碟的話，使用時會很方便。

砂紙

使用於要打磨塗在畫布上的打底劑時。使用的是「水砂紙」的 #100（初次打磨用）和 #180（第二次打磨用）

關於油畫顏料

下面是經常使用的油畫顏料21色（根據作品不同，有時也會使用這21色以外的顏色）。因為顯色很優秀，取得很容易，所以主要都是以單支零售的方式購入好賓牌顏料（20ml）來進行使用，但唯有寶石藍（※）是使用日下部這個品牌。白色這兩條因為特別常使用，所以是選用 110ml 的容量。

經常使用的 21 色

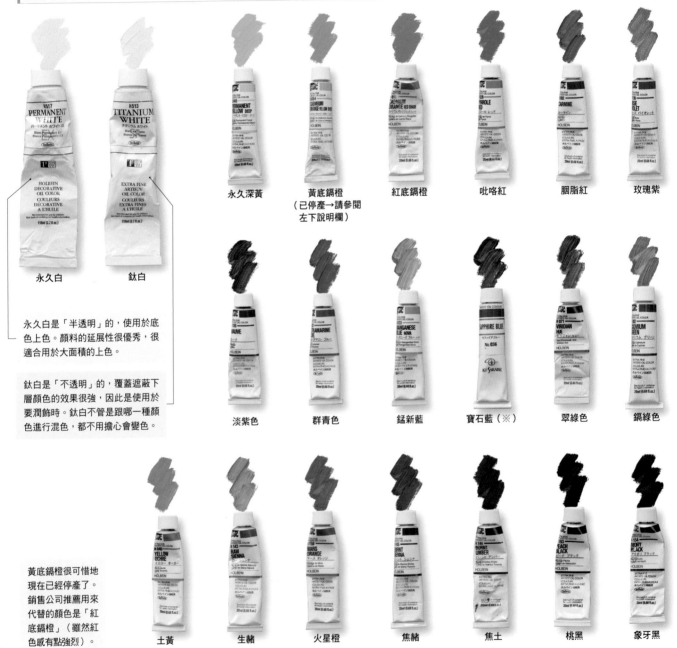

永久白　　　鈦白

永久白是「半透明」的，使用於底色上色。顏料的延展性很優秀，很適合用於大面積的上色。

鈦白是「不透明」的，覆蓋遮蔽下層顏色的效果很強，因此是使用於要潤飾時。鈦白不管是跟哪一種顏色進行混色，都不用擔心會變色。

永久深黃　　黃底鎘橙　　紅底鎘橙　　吡咯紅　　胭脂紅　　玫瑰紫
　　　　　（已停產→請參閱
　　　　　左下說明欄）

淡紫色　　群青色　　錳新藍　　寶石藍（※）　　翠綠色　　鎘綠色

黃底鎘橙很可惜地現在已經停產了。銷售公司推薦用來代替的顏色是「紅底鎘橙」（雖然紅色感有點強烈）。

土黃　　生赭　　火星橙　　焦赭　　焦土　　桃黑　　象牙黑

34

顏色的調製方法 ①如果是肌膚顏色

要以混色調製肌膚顏色時，得從明亮顏色調製到陰暗顏色，並分成幾個階段進行調製。雖然會從明亮顏色開始調製起，但還是要加多一點白色，逐步地、慎重地將顏料混合在一起。而每次要調製再更深一階的顏色時，就要減少白色顏料的量來進行混合。

P.57「織田信長」的調色盤（肌膚顏色）

肌膚顏色的調製步驟

1 擠出①鈦白、②永久深黃、③黃底鎘橙、④土黃並排列在紙調色盤上。①要多一點。

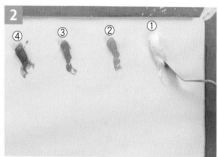

2 用油畫刀沾取大量的①。

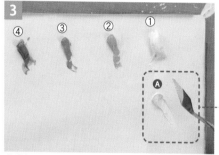

3 將①抹在紙調色盤的其他地方（Ⓐ）。

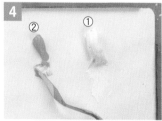

4 接著用油畫刀稍微沾取一點點②。

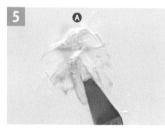

5 跟步驟 3 中抹在其他地方（Ⓐ）的白色充分混合在一起。

6 一面逐步加上②，一面進行混色，直到顏色變成目標色調為止。上圖是混色完畢後的模樣。這個顏色會是最淺色的肌膚顏色。

7 先在Ⓐ的旁邊，混合完①跟②後再將③也加入一些，調製出比Ⓐ還要稍微深色一點的肌膚顏色（Ⓑ）。

8 要是顏色太深，就把1/3左右的Ⓑ顏色往左邊Ⓒ抹過去。

9 稍微混入一些白色到Ⓑ當中，調成明亮色調。

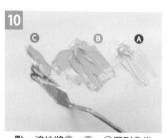

10 一點一滴地將②、③、④混到Ⓒ當中，並一面逐步地將白色也加入進去，一面調節顏色的深淺。

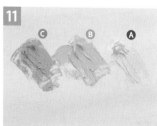

11 ⒶⒷⒸ三階段的明亮肌膚顏色調製完成。實際上，也會將Ⓒ之後的濃郁陰暗處的肌膚顏色調製出來。

顏色的調製方法 ②如果是灰色

雖然用白色與黑色混合也能夠調製出灰色，但在這裡會使用藍色、紫色和褐色取代黑色，並加入白色調製出灰色。這時依照藍色、紫色、褐色的分配比例，就能夠調製出暖色系跟冷色系這類各種不同的灰色色調了。右圖調色盤中的灰色，也有稍微混入了黃色跟紅色。

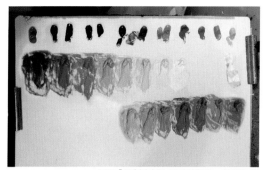

P.87「調製衣衫和羽毛的顏色」的調色盤

調製灰色

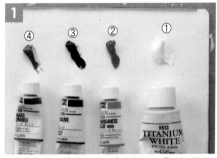

擠出①鈦白、②錳新藍、③淡紫色、④大地橙並排列在紙調色盤上。

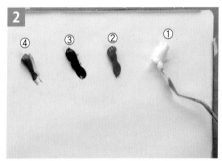

用油畫刀沾取①。

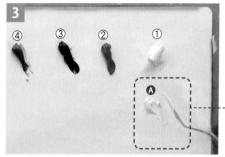

將①沾到紙調色盤的其他地方（Ⓐ）。

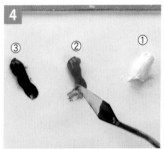

接著用油畫刀稍微刮取一點點②。

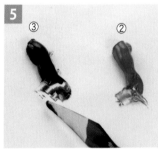

再接著也稍微刮取一點點③。

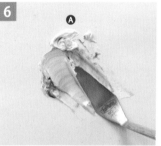

也加入一點點④這個顏色，並逐漸加入一點點②③，同時進行混色，直到顏色變得很接近灰色為止。

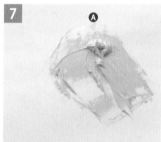

混色完畢後的模樣（Ⓐ）。這個顏色就會是最為淺色的灰色。

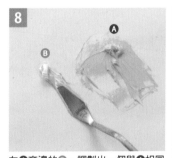

在Ⓐ旁邊的Ⓑ，調製出一個與Ⓐ相同的顏色。

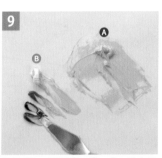

慢慢刮取一點點②、③、④，沾在Ⓑ的附近。

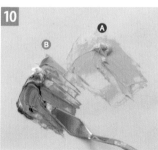

和Ⓑ充分混合。

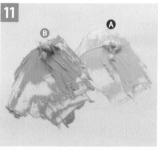

ⒶⒷ二階段的灰色調製完成。需根據作品的需求增加階段數量。

以松節油溶解顏色

　　松節油（Turpentine）是一種用來溶解油畫顏料的繪畫溶劑。在描繪時會溶解多一點松節油塗在整體畫面上。以概念而言，就是像水彩畫的那種畫法。如果要重疊上色，那就先等松節油揮發後再塗上顏色，這樣塗在底下的顏色就不太會脫落了。

▍顏色要先用松節油溶解成湯湯水水的再塗上去

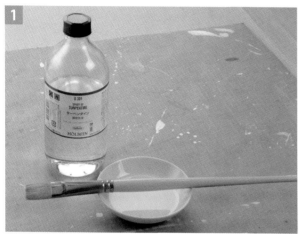

準備①松節油（好賓牌）、②顏料皿、③畫筆。

將適量的松節油倒入顏料皿，然後充分浸濕畫筆。

多餘的松節油，就在顏料皿的邊緣擠壓畫筆，使其流回到顏料皿。

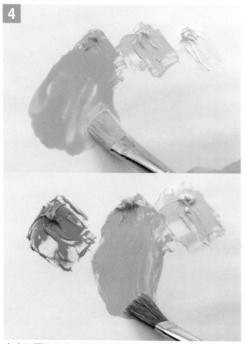

拿步驟 2 的畫筆，溶解掉調製在調色盤上的顏色。會先將顏色溶解到湯湯水水的狀態再進行使用。

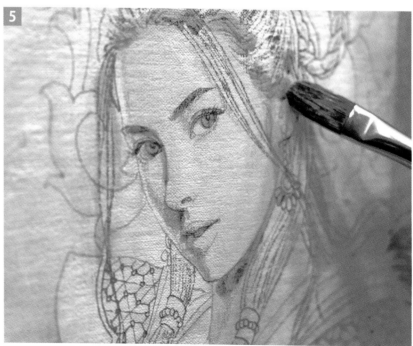

將顏料溶解稀釋成很明亮的顏色再塗上去，陰影部分則要在這個明亮顏色上面，再抹上一層深色顏色。隨著抹上深色顏色，用來溶解顏料的松節油其分配比例會逐漸減少。

製作畫布

　　雖然在市面上就有在販售裱貼完的畫布跟畫布板，但還是會進行一些很奇特的作業，以便製作屬於自己的畫布。會將肯特畫布板貼在畫布上，是為了繪畫後的保存跟攜行用；而會加上木板則是為了方便掛在畫架上跟加強繪畫時的強度。

畫布的自製過程

備好①船岡的 F-1 極細目（現已停產）10 公尺卷裝畫布、② B2 尺寸的 1mm 厚 KMK 肯特畫布板、③圖釘、④畫布鉗、⑤B2 尺寸的木板、⑥雙面膠、⑦切割墊、美工刀、剪刀、砂紙（#100）、指甲剪。

攤開畫布，將 KMK 肯特畫布板置於其上。接著拿鉛筆等工具，從肯特畫布板的各個邊，往外多3cm左右的地方，畫上要用來切割的定位線。

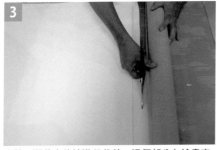

拿剪刀順著定位線進行裁剪。這個部分在繪畫完成後是要裁切掉的，因此多少有點歪斜掉也不要緊。

雙面膠用的是超薄型50mm寬的款式。因為是要用來貼合畫布和肯特畫布板的，所以要使用有一定強度的強力型款式。

將雙面膠貼滿肯特畫布板。要從最外邊張貼，並貼到毫無縫隙。如果縫隙只是1～2mm左右，那倒是沒有問題。

剪切雙面膠時，若是利用肯特畫布板的厚實處作為輔助進行剪切，就可以剪切得很齊很漂亮。

雙面膠的離型紙不要一開始就全部撕下，只要將中心那一條離型紙整條撕下，其他的離型紙則把前端捲起來彎折成90度。

將畫布的背面朝上擺放,並將貼上雙面膠的肯特畫布板黏著面朝下,然後決定位置,讓畫布的餘白部分很均等,放置到畫布的背面上。

決定好位置後,就壓住中心那條雙面膠的部分,先暫時固定住。之後撕下所有的離型紙。

用手從畫布的表面壓下,一面擠出空氣,一面使兩者密合起來。訣竅就在於此時要用另一隻手稍微將畫布往外側拉,並同時壓畫布的表面。

準備畫布鉗和圖釘。使用圖釘是為了要方便之後容易拆下畫布。

準備將畫布張貼在木板上。利用木板的邊緣,在畫布的邊旁摺出摺痕。

拿畫布鉗先從其中一個邊的中心,用圖釘固定。相反側的中心以及其他兩個邊的中心也同樣固定住。

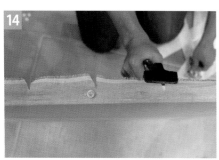

陸續用圖釘從中央將各個邊固定起來。力道方面不要太用力會比較好。

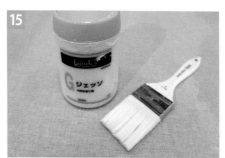

準備好打底劑和打底刷。

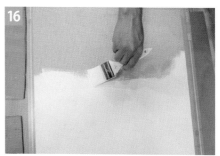

拿打底刷由上往下,快速地將打底劑依序塗在畫布的麻布料上。記得注意別塗得太厚。

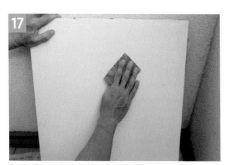

打底劑乾掉後,就拿 #100 的粗目砂紙,將粗糙的表面打磨得稍微平滑點。

如果麻布料的毛球很顯眼,就用指甲剪這一類的工具清除掉。

畫布準備好了。上色完畢後就拿掉圖釘,將畫布從板子上拿下,並配合畫板用美工刀將周圍多餘的畫布切除掉。

描摹線稿

要在畫布上面打草稿時，會運用投影機描摹線稿。因為調整投影機和畫布之間的距離，就能夠自由地改變大小。描摹方法一般都會用描圖紙描摹，不過描摹投影機投影出來的線條會比較節省時間，所以都採用這個方法。

①用投影機將線稿描摹至畫布上

這是30多年前所購入的「博仕達」投影機。現在已經沒有在販售了。裡面有一面擺成45度的鏡子，要投影出去的線稿則是放在投影機上面的玻璃上。最後以2顆鹵素燈泡打光，透過透鏡進行放大的一種結構。

雖然需要將房間調暗進行投影，但房間若是調成黑漆漆的，會看不見草稿圖的線稿，因此不會把房間弄成是一間全黑的暗室。先將放大影印成畫布尺寸（在圖中就是 B2 尺寸）的線稿，暫時固定在畫布上，並一面調整距離，讓投影出來的線稿與放大影印出來的線稿兩者對齊，一面確定大小和焦點。

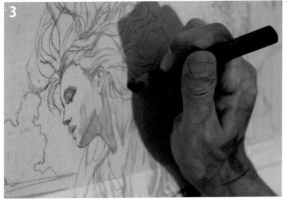

草稿要先打底後（請參閱 P.76～P.77）再進行描繪。基本上，要從左上往右下描繪，以免畫面髒掉。

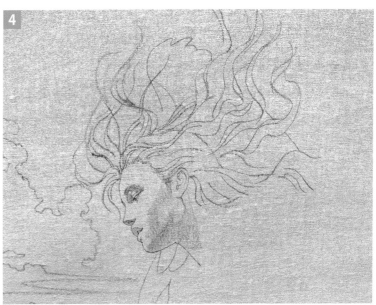

描繪草稿所需的鉛筆和色鉛筆。若是先備好數支相同款式的筆，就可減少在草稿描繪途中削筆的時間（詳細說明請參閱 P.42）。

草稿同時也是顏料上色作業的一種輔助，因此要根據繪畫部分的不同，分別運用鉛筆跟色鉛筆，像是深色顏色的部分就要用深色鉛筆，而不想讓線條很明顯的部分就用色鉛筆。

②草稿收尾處理

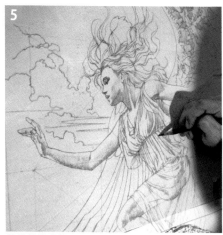

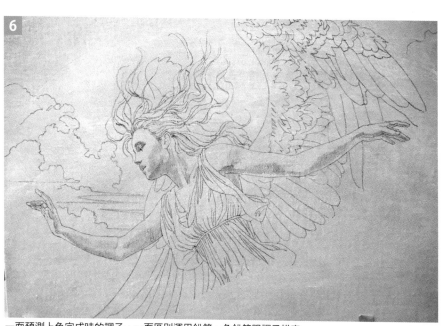

草稿的肌膚部分,要加上陰影的調子。衣衫這些部分,要分別塗上不同顏色時,若是按照調子描繪,將會認不出分界,因此都是盡量只用線條描繪。

一面預測上色完成時的調子,一面區別運用鉛筆、色鉛筆跟調子描寫。

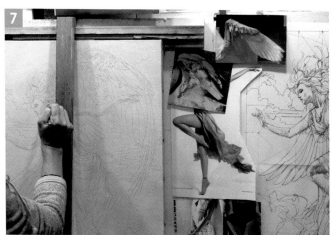

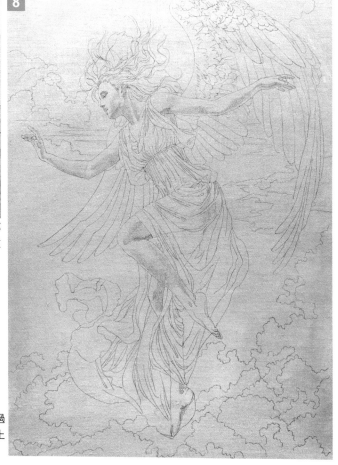

描摹完畢後就用保護噴膠定型。在定型之前,要先確認好描摹是否有局部脫落或是要修正的地方。如果要進行修正,那就使用軟橡皮擦擦拭掉再重新描繪。

草稿完成。因為也有一些線條在塗上油畫顏料過程中會消失看不見,所以將線條畫得很明確,上色時會比較有效率。

關於鉛筆

要描繪草稿時，會先備好各式各樣種類的鉛筆，以便根據要描寫部分的不同，分別使用不同種類的鉛筆。畫布的打底劑層使鉛筆的消耗會很快，所以要準備多一點的鉛筆，好能夠不間斷地使用筆頭很尖的鉛筆。

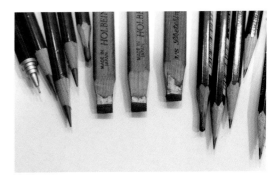

草稿用色鉛筆（可擦式）

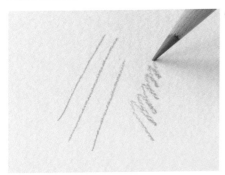

● 色鉛筆（MITSUBISHI ARTERASE COLOR CAMEL 378）：將筆尖削得很銳利的筆
畫出來的線條是可以擦拭掉的色鉛筆。筆芯很扎實不太會有筆芯斷掉的情況發生。
因為有用削鉛筆器將筆尖削得很銳利，所以可以畫出很細的線條。
主要使用於草稿上不想留下輪廓線的部分。

● 色鉛筆（MITSUBISHI ARTERASE COLOR CAMEL 378）：將筆尖削得很圓的筆
用小刀削筆芯的周圍，讓筆芯裸露出來。
因為筆尖削得很圓，所以可以畫出很粗的線條。
主要使用於要上色像半色調的那種塊面時。

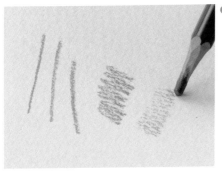

草稿用自動鉛筆

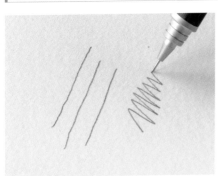

● 自動鉛筆（2B 0.3mm）
黑度 2B 且粗細度為 0.3mm 的筆芯很容易斷掉，使用於線條要很濃又很細時。
要描繪機械跟鎧甲的這些細微部分時，自動鉛筆就會很方便。

草稿用鉛筆

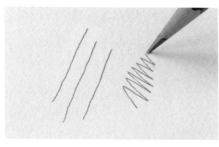

●鉛筆（B）
一支濃度適中的鉛筆，只要用力描繪，線條還是會變得很黑很明顯。
因為也有一定程度的硬度，所以描繪草稿時幾乎都是使用這款鉛筆。

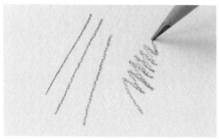

●鉛筆（6B）：將筆尖削得很銳利的筆
又濃又軟的鉛筆。
主要是使用於上色時會變陰暗的部分。

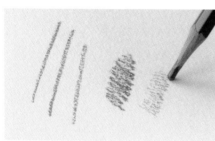

●鉛筆（6B）：將筆尖削得很圓的筆
用小刀削去筆芯的周圍，讓筆芯裸露出來。
主要是使用於要加上陰影的調子時，跟不想要讓線條變得很乾淨俐落時。

草稿用素描扁筆

●素描扁筆（2B～6B）
筆芯扁平且有一個寬度，若是將筆尖削成銳角，就能夠描繪出非常銳利且強硬的線條。

1 用砂紙（#180）打磨素描扁
筆的筆尖。

2 削成像照片中這樣的形狀。

3 根據筆尖碰觸的地方和角度
的不同，能夠描繪出各種不
同類型的線條。

關於畫筆

①圓筆 6 號　Raphael MARTRE（紅貂毛）｜RED SABLE 862
在描寫細部時，使用於要塗上以松節油溶解過的顏料時。

②扁身圓頭筆（榛型筆）3 號　貂毛　特別訂製
我是讓筆尖尖突到比一般的榛型筆還要銳利。使用於整體細微部分的描寫。

③平筆 4 號　NAMURA HK 豬毛
在潤飾時使用於整體描寫方面。要描繪臉部時，大多會使用這支畫筆。

④平筆 6 號　NAMURA HK 豬毛
在潤飾時使用於整體的描寫方面。使用於要上色較為寬廣的塊面。

⑤平筆 10 號　NAMURA HK 豬毛
在潤飾時使用於要上色背景這一類很寬廣的塊面。

⑥平筆 16 號　NAMURA HK 豬毛
主要使用於底色上色時的描寫方面。以及略有面積的部分，跟想要用塊面進行捕捉的地方等方面。

⑦扁身圓頭筆（榛型筆）3 號　WINSOR & NEWTON / WINTON
主要使用於底色上色時，描寫方面的細微部分。

⑧扁身圓頭筆（榛型筆）10 號　NAMURA HF 豬毛
主要使用於底色上色時，描寫方面的細微部分跟陰影表現。

⑨平筆 20 號　Raphael 359 豬毛
主要使用於底色上色時的描寫方面以及略有面積的部分，跟想要用塊面進行捕捉的地方等方面。

⑩扁身圓頭筆（榛型筆）24 號　Raphael 3592 豬毛
使用於底色上色時的背景跟面積寬廣的部分。

⑪平筆 16 號　WINTON 豬毛 Short Flat / Bright・Fine Hog
使用於底色上色時的背景跟面積寬廣的部分。

⑫⑬⑭排筆（羊毛）　B 印 畫用排刷　名村　25 號／20 號／15 號
三支都是使用於要模糊處理油畫顏料時。

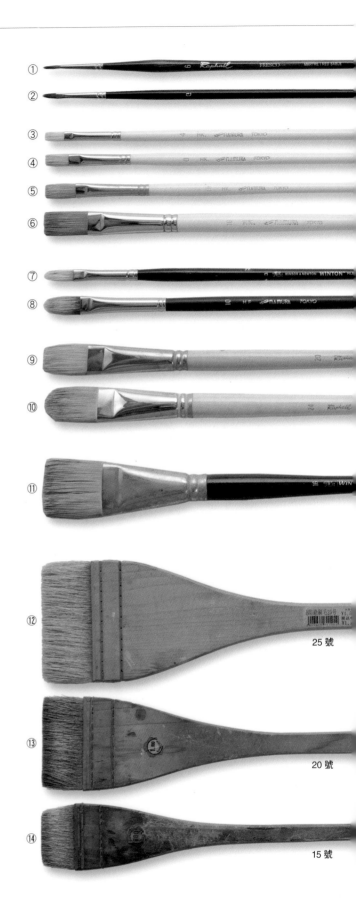

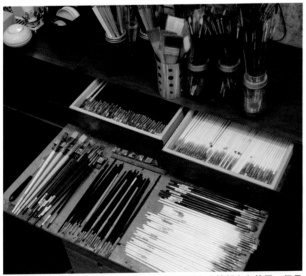

作者的畫筆收藏（一部分）。雖然說並不是所有畫筆都有在使用，但是那些難以割捨的畫筆要保留下來，然後又繼續增加新的畫筆，那麼就會變成這樣。再加上新的畫筆描寫起來會比較順手，所以結果就是會一直增加下去。

Part 3
油畫技法的實際操作

Special Lesson 01 / 02 / 03

說到油畫好像幾乎所有人都會有一種厚塗的印象，而且要等顏料乾掉很花時間。在我的工作場所跟自己的個展上，大多數人也都會這麼跟我說。

可是油畫顏料如果沒有塗得很厚，幾乎是一天左右就能下筆潤飾了，再加上油畫顏料不同於有速乾性的壓克力顏料，是會慢慢乾掉的，因此可以說是一種在漸層效果方面非常優秀的畫材。此外，油畫顏料還能夠在顏料有超塗時進行修正，以及能夠在之後用松節油去除高光部分的顏料。這一點在高光描寫要進行潤飾時，也是一種非常合情合理的方法，若是實際體驗看看，相信應該就能夠理解才是。

本章將會介紹作品「男性武將（織田信長）」「女性武將（孫尚香）」「天使」這三幅的創作過程。基本上此三幅作品的描繪方法幾乎一樣。尺寸方面織田信長與孫尚香是 B3（364×515mm），天使則是 B2（515×728mm）。

一幅作品的創作，會按照下列步驟花費到 7 ～ 9 天。

畫布的準備、上打底劑、底色上色這三個步驟，加上乾燥的時間，這些會用上 2 天～ 3 天。而透過投影機將線稿描摹到畫布的草稿作業，則幾乎不用一天就可以結束。

上色則差不多 4 ～ 5 天左右。上色第一天的作業，是將經過松節油稀釋的顏料塗在整體畫面上。這個步驟就會塗上幾乎近似完成品的顏色了。上色第二天之後的作業，則幾乎不使用松節油，就只是將顏料塗在畫面上。最後配合底色潤飾彩調，並施加上漸層效果這一類修飾完成創作。

描繪「織田信長」

因為工作關係描繪織田信長的機會有很多。而且可能因為工作內容都是遊戲畫的影響吧！當收到工作的委託時，客戶的要求幾乎全都是茶筅髮髻、南蠻甲冑、披風這三件式組合。或許這跟現實中的織田信長不一樣，但確實讓我深刻體會到，光榮特庫摩遊戲所營造出來的信長形象已經廣泛地滲透到各個領域了。

Step1▶ 繪製線稿～用塑型劑、打底劑、油彩進行打底

繪製出線稿並按照 P.38 的要領準備好畫布後就以線稿為底，然後運用塑型劑和打底劑進行打底，接著再透過油彩塗上利用了滲透效果的底色。

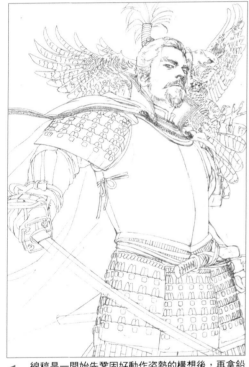

1 線稿是一開始先鞏固好動作姿勢的構想後，再拿鉛筆描繪在 A3 的描圖紙上的。而資料照片，也有準備多一點的臉部、甲冑、身體各部位、老鷹的照片等相關資料。線稿畫好後，就放大影印成實際要進行上色的 B3 尺寸大小。

2 打底劑要準備二種種類用於打底。第一種是在打底劑裡加水，稀釋成一半濃度的打底劑。

3 第二種則是擠出適量的塑型劑和打底劑到紙調色盤上，然後以油畫刀將兩者混合在一起的打底劑。

4 準備兩支打底刷，一開始先以步驟 2 所調製出的打底劑，一面對照線稿，一面塗在預計要描繪上線稿的部分。

5 拿另一支打底刷，將步驟 3 所調製出來的打底劑塗在背景部分。要有一種排刷刷紋的感覺，隨機塗上打底劑。

6 放大圖。因為塑型劑的效果，使得排刷刷紋有保留下來。乾掉後就用#180 的砂紙稍微進行打磨。

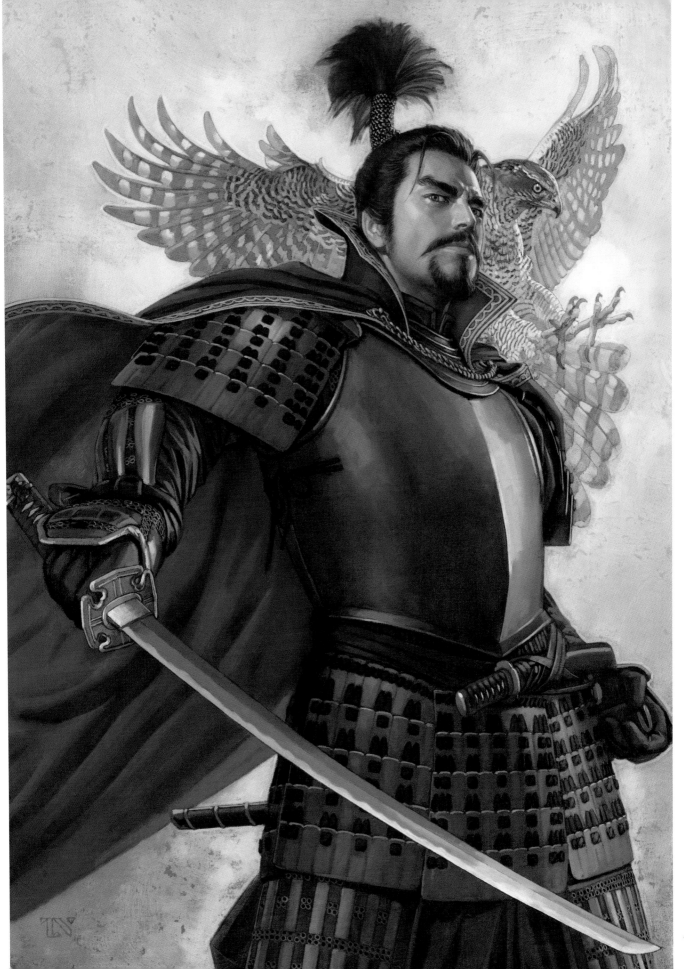

7 準備無臭油繪稀釋劑和松節油。

8 將①土黃色、②組合藍、③火星橙、淡紫色、組合藍列在紙調色盤上。

9 拿10號畫筆用無臭油繪稀釋劑溶解顏料①②③。因為之後要用排刷塗上顏色，所以要先將顏料溶解得多一點。

10 拿排刷將無臭油繪稀釋劑塗在整體畫布上。

11 以人物一帶為中心，拿排刷將用無臭油繪稀釋劑溶解過的①塗上去。

12 拿另外一支排刷，將用無臭油繪稀釋劑溶解過的③塗在畫面下方。

13 再拿另外一支排刷，將②塗在背景上。排刷在後面作業還會用到，因此要注意別讓排刷沾到別的顏料。

14 拿抹布將塗上的顏料先暫時擦拭掉。

15 這是顏料擦拭掉後，稍微留有一些先前塗上顏色的模樣。接著趁無臭油繪稀釋劑未乾時進行下一個作業。

16 接著用松節油溶解掉步驟9所使用過的顏料。然後拿步驟11使用過的排刷塗上①。

17 接著分別拿不同的排刷，用一種會讓顏料滑落下來的感覺，將②③塗抹在畫面上。

18 乾掉後的狀態。松節油揮發掉後，形成了一種斑駁不勻稱的格局。最後靜置一天進行乾燥。

Step2▸ 描繪出草稿，並將壓克力消光劑塗在整體畫面上

運用投影機將線稿投影在畫布上並描繪出草稿。基本上會使用B鉛筆和褐色色鉛筆進行區別運用，要塗上深色顏料的地方就用B鉛筆，而淺色顏色跟不太想要殘留線條的地方就用褐色色鉛筆。

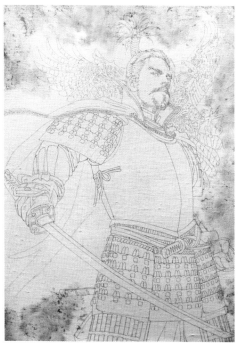

1 運用投影機完成草稿描繪後的模樣（請參閱P.40「描摹線稿」）。黑色甲冑這些會是黑色顏色的地方，線條要描繪得很濃郁。

2 以保護噴膠讓草稿定型。要重點式地將線稿部分噴上三次左右。

3 接著準備用加了水的壓克力消光劑，以便讓草稿再更加定型。

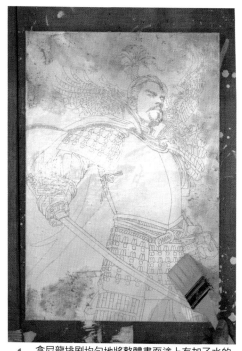

4 拿尼龍排刷均勻地將整體畫面塗上有加了水的壓克力消光劑，並晾乾個半天左右（注意：並不建議將壓克力顏料跟壓克力溶劑使用在油畫上。要實施這項技法請自負責任）。

Step3▸ 底色上色① 背景上色

底色上色在進行時，要先用松節油溶劑將顏料溶解成湯湯水水的。一開始先從面積大的背景開始上色起。松節油這個溶劑因為有速乾性，所以在作業時要很迅速。

1 將顏料排列在紙調色盤（①永久白 ②永久深黃 ③黃底鎘橙 ④紅底鎘橙 ⑤吡咯紅 ⑥胭脂紅 ⑦火星橙 ⑧生赭 ⑨焦赭 ⑩桃黑 ⑪象牙黑 ⑫淡紫色 ⑬群青 ⑭錳新藍）。

2 將②用松節油溶解Ⓐ，並混合③＋⑫＋⑬調製出深褐色系的灰色Ⓑ。

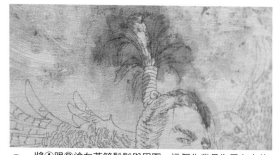

3 將Ⓐ跟Ⓑ塗在茶筅髮髻與周圍。這個作業是為了在之後模糊處理頭髮。

4 調製出混合了永久白①＋永久深黃②的奶油色ⓒ，混合了永久白①＋錳新藍⑭的水色ⓓ，以及混合了錳新藍⑭＋淡紫色⑫＋火星橙⑦的褐色系灰色ⓔ。

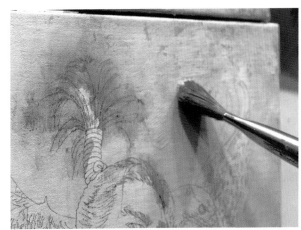

5 拿沾蘊了松節油的24號畫筆，薄薄地在背景上塗上一層步驟 4 的顏色。配合不勻稱的底色，分別運用各自顏色的畫筆塗上顏色。

6 也將褐色的灰色ⓔ潑灑在背景上。例圖是顏色湯湯水水到垂流下來的狀態。

7 將水色ⓓ加進去。要用乾燥的排刷進行模糊處理。訣竅就在於要在松節油揮發前就進行模糊處理。

8 在透明色上面加上一層不透明色，並以排刷進行模糊處理，背景就會與一開始的斑駁不勻處融為一體。

9 一面塗上奶油色ⓒ，一面塗上褐色系的灰色ⓔ，並用排刷進行模糊處理。

步驟摘要

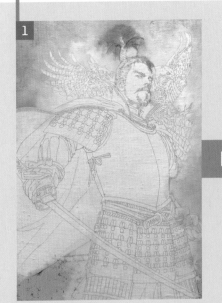

1 一開始一定要先從背景上色起。

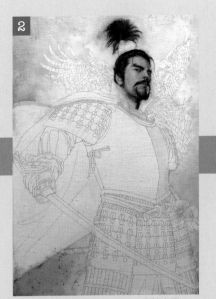

2 接著將臉部塗上顏色。臉部一旦敲定了，其他部分的進展也會變快。

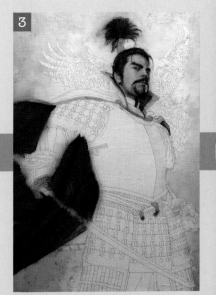

3 接著將面積很大的紅色披風塗上顏色。

10 塗上水色Ⓓ和褐色系的灰色Ⓔ。
一樣還是塗得多一點,讓顏色會
垂流下來。

11 若是用排刷進行模糊處理,垂流
下來的顏料也會隨之融入其中。
雖然作業時,顏料有蓋到了老鷹
翅膀的前端,不過不要在意。

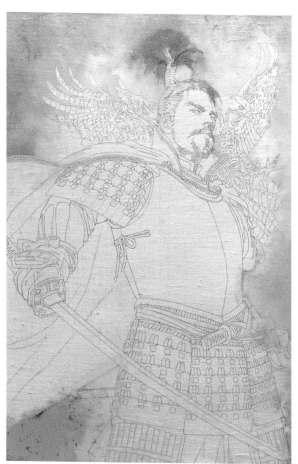

12 用只有沾蘊松節油的畫筆,將老
鷹羽毛前端的顏料清除掉。

13 羽毛前端的顏料全部清掉了。如
此一來,之後要將老鷹塗上顏色
時,顏料就不會混在一起。

14 背景上色結束了。這樣子背景就確定下來,幾乎不會再多做
潤飾了。

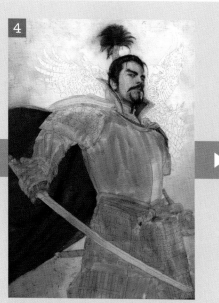

塗上作為鎧甲底色的灰色。

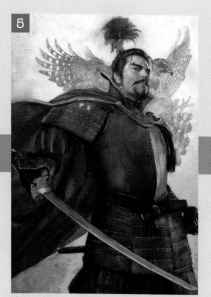

底色上色完成。到這裡為止總計約是 10 小
時。

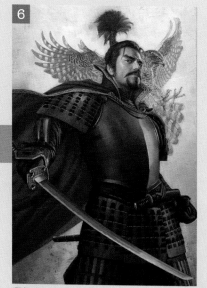

潤飾後。完成。

Step4▶ 底色上色② 臉部上色

背景之後接著就要進行臉部的底色上色。臉部是最為吸睛的地方，也是一個讓人很有興趣的部分。說一幅作品的形象會決定於此，那是一點也不為過。因為是很重要的部分，所以底色上色也要上色得很仔細。

1 將整體臉部，薄薄地塗上一層用松節油溶解過的黃底鎘橙③。

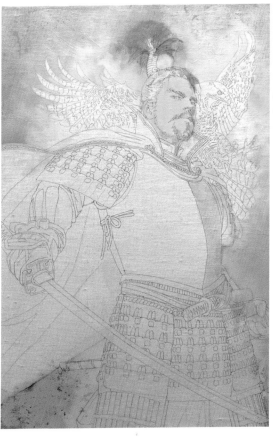

2 配合背景的水色，以錳新藍⑭薄薄地塗上一層側光（從側面照射的光線）的顏色。

3 混合永久白①＋紅底鎘橙④＋火星橙⑦三種顏色，調製出肌膚顏色，並從中間的陰暗處開始上色起。

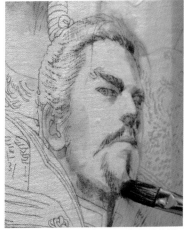

4 以混合了焦赭⑨＋群青色⑬的焦褐色，將陰暗處塗上顏色。

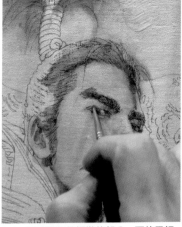

5 眼睛這些很細微的部分，要使用細畫筆進行描繪。

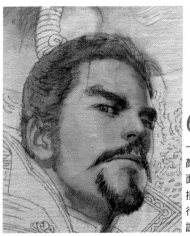

6 一面交互塗上肌膚顏色和焦褐色，一面逐步加深顏色。接著拿排刷一面進行模糊處理，一面讓顏色融為一體。

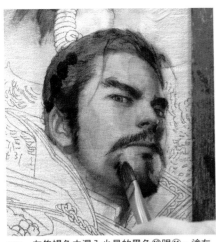

7 在焦褐色中混入少量的黑色⑩跟⑪，塗在頭髮跟鬍鬚的深色部分上。不要將整體都塗上顏色，要以一種跳過明亮部分不上色的感覺上色。

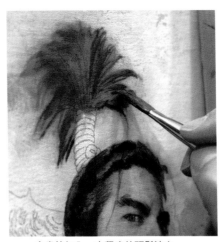

8 拿畫筆加入一定程度的頭髮流向。

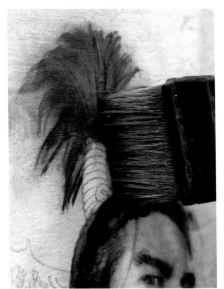

9 拿排刷進行模糊處理。黑色的顏色若是拿排刷進行模糊處理，顏色濃度會變90％左右，因此要反覆進行幾次，先塗上顏色再拿排刷進行模糊處理的作業。

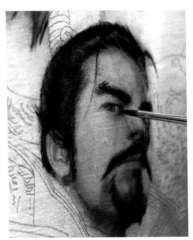

10 眼睛也拿細畫筆，塗上混入了黑色⑩跟⑪的焦褐色。記得要注意別塗得太黑了。

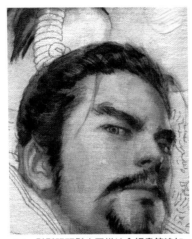

11 鬍鬚跟頭髮也同樣地拿細畫筆追加描繪。頭髮的髮際線因為還沒融為一體，所以要再進一步進行潤飾。

12 截至目前為止的調色盤模樣。相信應該可以看出⑩象牙黑、⑪桃黑這二種顏色使用得並不多吧！

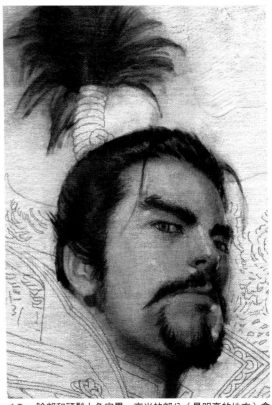

13 臉部和頭髮上色完畢。高光的部分（最明亮的地方）拿了只有沾蘊了松節油的畫筆清除掉。

披風內側部分的底色上色，因為面積也很大，所以要盡可能地用粗畫筆上色。使用與面積相符的畫筆，除了能夠令上色作業的效率提昇，也會令一幅畫出現一股氣勢。這裡在上色時，一樣不要在意那些少許顏料的超塗。

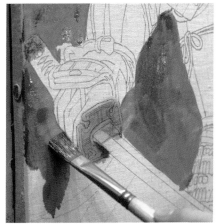

1　一開始先塗上要作為披風底色的紅色。這是一種稍微加入了吡咯紅⑤＋胭脂紅⑥的混色。

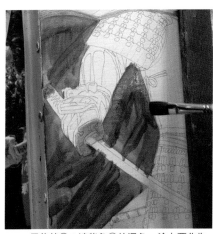

2　用焦赭⑨＋淡紫色⑫的混色，塗上要作為陰影的顏色。

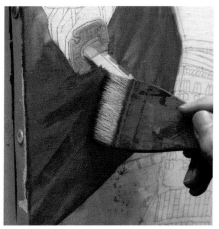

3　拿排刷進行模糊處理。紅色的顏料因為黏著力很弱，所以陰暗處的顏色幾乎都會脫落下來。

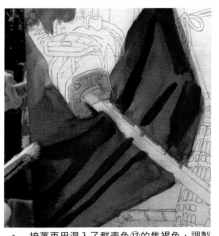

4　接著再用混入了群青色⑬的焦褐色，調製出較為強烈的深色陰影顏色來塗上顏色。

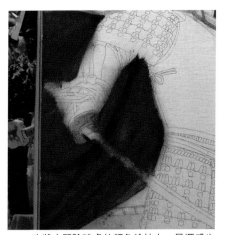

5　也將中間陰暗處的顏色塗抹上。景深感也出來了，披風的陰暗處看起來也像是個陰暗處了。

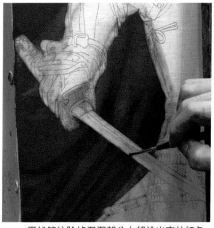

6　用松節油除掉刀刃部分上超塗出來的紅色顏料。雖然會稍微殘留下一點紅色，但是在潤飾階段會再塗上不透明色，所以不會有什麼問題。

7　調色盤的模樣。焦褐色也有根據要上色的地方，很巧妙地進行區別使用。

Step6▶ 底色上色④ 鎧甲上色

　　鎧甲是背景以外面積最大的部分。要一面塗上整體鎧甲的顏色，一面轉移至細部並按照各個部位塗上顏色。鎧甲的軀幹以一個作畫部位而言特別的大，因此要盡量上得迅速一點。

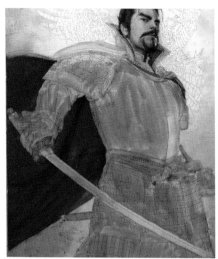

1 混合⑨焦赭＋淡紫色⑫＋群青色⑬調製出深灰色，塗在整體鎧甲上。

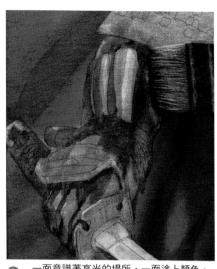

2 一面意識著高光的場所，一面塗上顏色，並拿排刷進行模糊處理慢慢加深顏色。

3 一面意識著軀幹的光線反射跟立體感，一面塗上顏色。面積一大松節油就會馬上乾掉，因此要迅速拿排刷進行模糊處理。

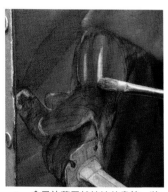

4 拿只沾蘊了松節油的畫筆，將高光的部分清除掉。

5 若是在清掉後，馬上拿排刷進行模糊處理，會帶有一些少許顏色，而形成一種很暗淡的光芒。

6 到目前為止的調色盤模樣。幾乎都是用灰色到黑色這一段在進行描繪，因此並沒有很大的變化。

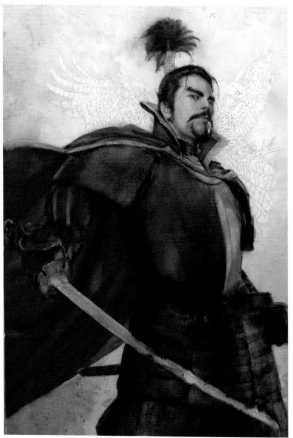

7 鎧甲大致上描繪完畢了。細部則等乾掉後再進行潤飾。

Step7▶ 底色上色⑤ 老鷹上色～刀上色

老鷹因為是背景的一部分,所以要用一種不會比信長還要顯眼的濃度進行上色。相反的刀則是位在最前方的事物,因此要意識著金屬的質感,進行很明確的上色,使其看起來很顯眼。

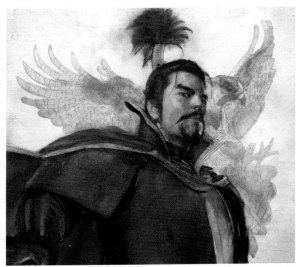

1 用混合了火星橙⑦＋錳新藍⑭＋淡紫色⑫的褐色系灰色,大略地將顏色塗上。考慮到那種彷彿透著背景亮光的效果,亮光附近要用黃色和橙色系來畫得很明亮。

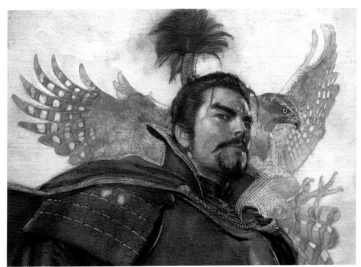

2 拿只沾蘊了松節油的畫筆,去除掉羽毛紋路的明亮部分。側光的水色也薄薄地塗上了一層錳新藍⑭。

3 鎧甲顏色有超塗到刀上,因此用松節油去除掉。

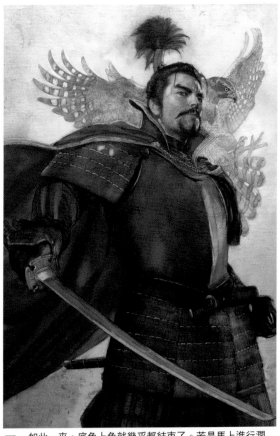

4 用灰色塗刀的色調。若有營造出深色部分和明亮部分,就會出現一股金屬感。

5 如此一來,底色上色就幾乎都結束了。若是馬上進行潤飾,底色的顏料會脫落下來,因此要晾乾一天左右。

|Step8▶ 潤飾① 肌膚、頭髮、披風、鎧甲

　　潤飾，要拿油畫刀在紙調色盤上面調製出要用來上色的顏色，同時幾乎不使用溶劑上色。前面用於底色上色的紙調色盤，除了從管狀顏料中擠出來的顏料外，其它地方都先用松節油擦拭乾淨。

1 在紙調色盤上調製出肌膚顏色Ⓐ～Ⓕ、頭髮顏色Ⓖ～Ⓘ（請參閱P.35）。也調製出有意識到水色，用於側光的肌膚顏色Ⓙ～Ⓛ，以及披風的3種紅色漸層顏色Ⓜ～Ⓞ、用於披風側光的1種紫色顏色Ⓟ。白色則跟底色上色時不一樣，換成了鈦白色⑮。

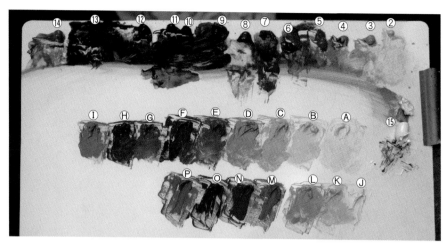

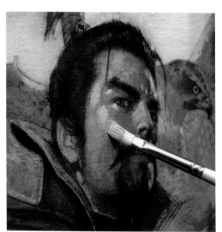

2 先從臉部開始上色起。拿4號的平筆一面捕捉塊面，一面從明亮部分開始上色。要盡可能地先用平筆塗上顏色後，再用細畫筆描繪細部。

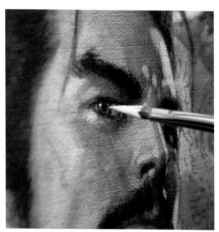

3 加上眼睛的高光。拿細畫筆沾取⑮，然後讓畫筆前端尖突起來塗抹上顏色。

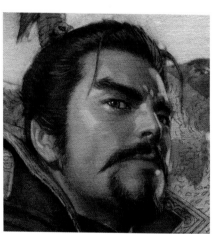

4 臉部幾乎都上色完畢。要一面區別使用平筆和細畫筆，一面讓臉部細節帶有強弱對比。

5 在披風上，塗上略帶有藍色感且沉穩的紅色。因為底色的顏料還只乾了一半而已，所以畫筆記得不要塗抹得太用力。

6 在鎧甲的黑系威上，塗上用松節油稀釋過的黑色。接著用一樣的黑色，將袖子的陰暗處跟細節的輪廓線加入進去。

7 在護手甲的鏈甲底色上，描繪出黑黑的圓點。如此一來就出現了一股對比，鎧甲就變成了一種可進行潤飾的狀態了。

Step9▶ 潤飾② 鎧甲的光澤

鎧甲的潤飾要一面意識著光澤感，一面將細部的細節很鮮明地刻畫上。這裡要區別描繪出金屬的部分，以及黑系威跟繩子的部分，呈現出質感上的不同。

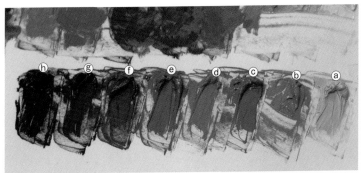

1 在紙調色盤上，調製出從側光的水色系灰色，一直到正面光的灰色系顏色ⓐ～ⓗ。

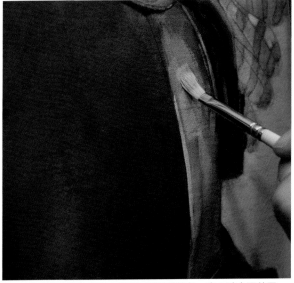

2 從鎧甲軀幹的側光水色高光開始描繪起。拿6號上下的平筆，一面捕捉塊面，一面塗上顏色。

3 正面光的灰色也同樣拿平筆粗略地塗上顏色。要一面確認鎧甲的立體感、光線方向等要素，一面進行描繪。

拿細畫筆一面沾松節油，一面描繪出護手甲的鎖子甲圓圈。就鎖子甲而言，這樣雖然是不正確的，但還是會把這裡省略成可以看出是鎖子甲的程度。

5

4 護手甲也用平筆進行描繪。要交互潤飾高光和影子，讓顏色的分界稍微融為一體。

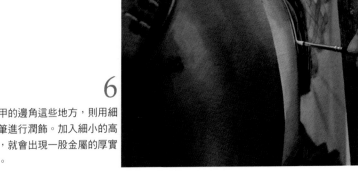

6 鎧甲的邊角這些地方，則用細畫筆進行潤飾。加入細小的高光，就會出現一股金屬的厚實感。

Step10▶ 潤飾③ 刀、老鷹～完成

刀要在描繪完鎧甲後再進行潤飾，刀刃部分才比較有辦法描繪得漂亮。披風的金色裝飾跟老鷹的潤飾，則會是最後的收尾處理。

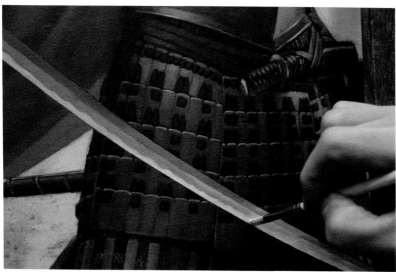

1 拿平筆用前面鎧甲光澤所使用過的灰色系顏色、水色系顏色，將刀塗上顏色。波紋也要表現出來，呈現出刀該有的樣貌。

2 在調色盤上，調製出 7 種金色漸層顏色ⓘ～ⓞ。帶有綠色的顏色，是側光水色的金色版本。會使用於披風的裝飾上。

3 調製老鷹的顏色。有點像黃色的顏色ⓟ～ⓡ會用在鳥喙和腳上。下排的 6 種顏色ⓢ～ⓧ則是用在羽毛的顏色。

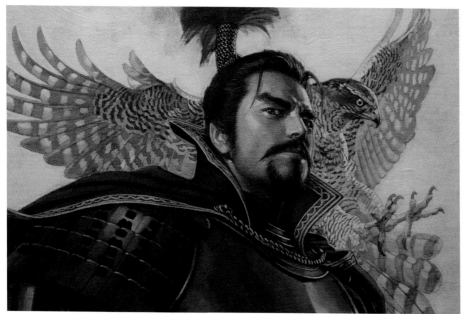

4 披風的金色圖紋和老鷹都描繪出來了。老鷹的色調有稍微比較保守。羽毛雖然有意識著要一根根進行描繪，但是還是需要某種程度的省略。

5 完成後的調色盤。用油畫刀混色出來的顏色就算經過 2～3 天，也不會完全乾掉，因此想要進行修改時會很方便。只要習慣了，想要調製出完全一模一樣的顏色也是有可能辦到的。

‧Special Lesson 01 ‧ 描繪「織田信長」

59

描繪「孫尚香」

如果要以插畫描繪三國志，基本上都會描繪一個蘊含很多「三國演義」創作要素的世界，所以也有很多情況都不會照著史實去描繪衣裝跟武器。但即使如此，描繪時還是會意識著要有中國風，以免變得太過於幻想風。

Step1▸ 繪製線稿

會先思考姿勢的構想到某個程度，接著一面稍微進行人物素描，一面尋找可以作為參考的照片資料。要描繪線稿時，會使用 A3 的描圖紙進行局部描圖並一面進行素描，一面描繪出照片裡沒有的部分。這裡所描繪的線稿，在草稿階段要進行投影時會用到，因此要確實描繪。線稿完成後就放大影印成實際要上色的 B3 尺寸。

1 要繪製線稿時，會事前準備各式各樣的資料。如電影雜誌跟電影、電視劇的寫真集，也會利用網路搜尋圖片，盡可能地挑選出吻合形象的照片。圖紋這類則是會參考中國的圖紋集。

2 以照片資料為原型，在一張普通紙張上簡單描繪出草圖。一開始要先從臉部和身體線條描繪起。

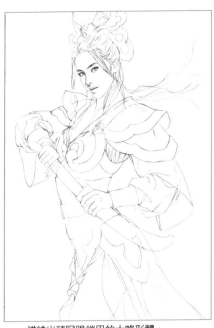

3 描繪出頭冠跟鎧甲的大略形體。

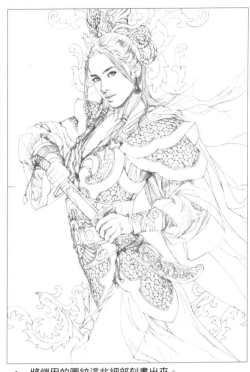

4 將鎧甲的圖紋這些細部刻畫出來。

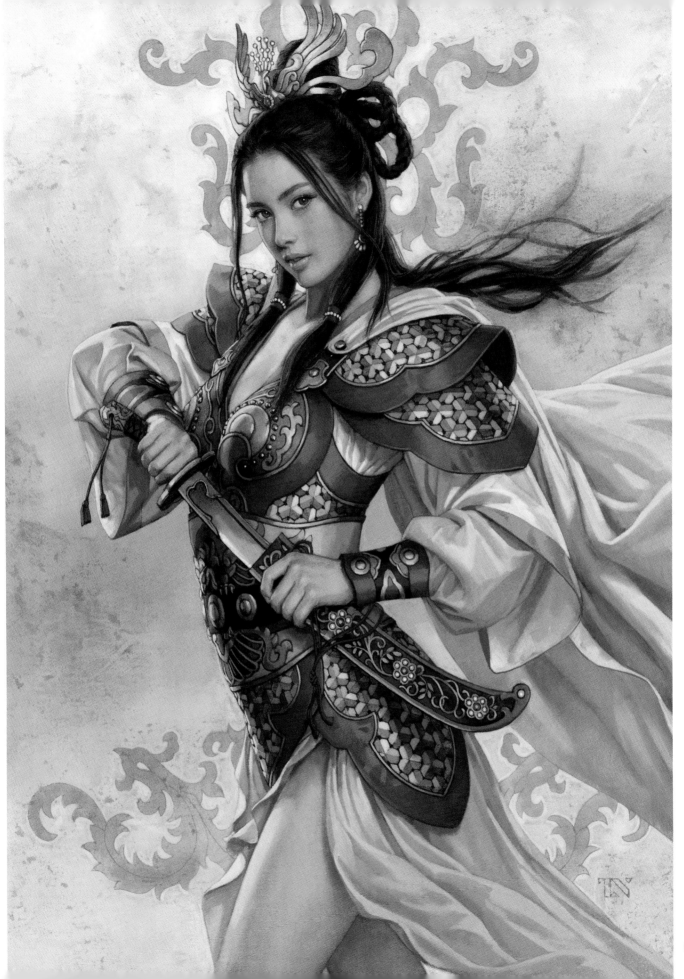

Step2▶ 用塑型劑、打底劑、油彩進行打底

按照 P.39 要領準備好畫布後，就用混合了塑型劑和打底劑的打底劑，在畫布上刷上排刷刷紋，並在乾燥後以油彩塗上一層利用了滲透效果的底層。

1 打底劑要準備 2 種種類，用在底色上色。第一種是在打底劑裡加水，並稀釋成一半濃度的打底劑。

2 第二種是在紙調色盤上，擠出適量的塑型劑和打底劑，然後用油畫刀混合的打底劑。

3 準備兩把打底刷，一開始先一面比對線稿，一面將步驟 1 所調製出來的打底劑，塗在預定要畫上線稿的部分上。

4 拿另一把打底刷，無規則地將步驟 2 所調製出來的打底劑塗在背景的部分上。然後晾乾個一天左右，再拿 #180 的砂紙稍微打磨一下。

5 準備無臭油繪稀釋劑和松節油。

6 在調色盤上，列出①土黃、②玫瑰紫、胭脂紅、③土星橙、淡紫色、組合藍。

7 拿10號的畫筆用無臭油繪稀釋劑，溶解①、②、③這三種顏料。因後面還要拿排刷上色，所以這三種顏料要先溶解多一點。

8 拿排刷將無臭油繪稀釋劑塗在整體畫布上。

9 拿排刷將背景塗上無臭油繪稀釋劑溶解過的①跟②。

10 拿抹布將塗上去的顏料先擦拭掉。

11 接下來用松節油溶解在步驟 8 所使用過的顏料①、②、③。接著拿步驟 9 所使用過的排刷塗上各個顏色。

12 底色上色完成。油畫顏料會因為無臭油繪稀釋劑和松節油而分離開，並沿著塑型劑和打底劑的排刷刷紋，形成一些斑駁不均勻處，而得以營造出一個很獨特的格局。晾乾個一天左右後，描繪上草稿。

Step3▶ 描繪出草稿，並將壓克力消光劑塗在整體畫面上

運用投影機將線稿投影在畫布上，並描繪上草稿。基本上會使用 B 鉛筆和褐色色鉛筆進行區別運用，要塗上深色顏料的地方就用 B 鉛筆，而淺色顏色跟不太想要殘留線條的地方就用褐色色鉛筆。

1 首先從左上方開始描摹起。頭髮用素描扁筆，細微裝飾用自動鉛筆，像這樣一面進行區別使用，一面進行描繪（P.42）。

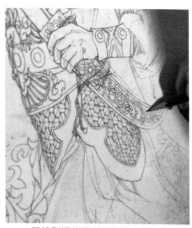

2 因投影機的關係而很難分辨細部時，就拿線稿的影印圖一面確認，一面描繪。

3 描摹結束，草稿完成後的模樣。

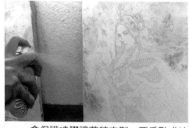

4 拿保護噴膠讓草稿定型。要重點式地將線稿部分噴上三次左右。

5 接著準備有加了水的壓克力消光劑，以便讓草稿再更加定型住。

6

拿尼龍排刷，很均一地將整體畫面塗上有加了水的壓克力消光劑，並晾乾個半天左右（注意：並不建議將壓克力顏料跟壓克力溶劑使用在油畫上。要實施這項技法的話，請自負責任）。

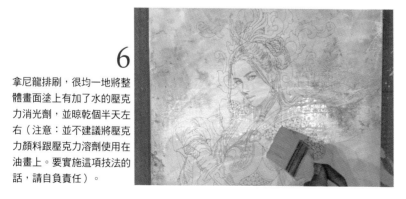

7 草稿的特寫。相信應該可以看出頭髮處那種使用了素描扁筆的效果吧！這些線條在後面的上色會發揮其作用。

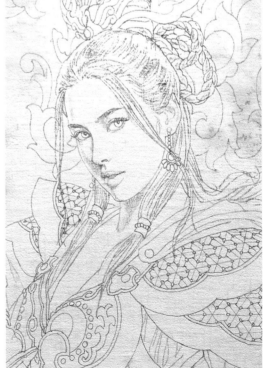

Step4▶ 底色上色① 背景上色

底色上色在進行時，要先用松節油溶劑將顏料溶解成湯湯水水的。一開始要先從面積大的背景開始上色。松節油溶劑因為有速乾性，所以在作業時要很迅速。

1 在紙調色盤上列出顏料。（①永久白　②永久深黃　③黃底鎘橙　④紅底鎘橙　⑤珊瑚紅　⑥吡咯紅　⑦胭脂紅　⑧火星橙　⑨生赭　⑩焦赭　⑪桃黑　⑫象牙黑　⑬淡紫色　⑭群青　⑮錳新藍）

2 調製出明亮的黃色①+②和明亮的橙色①+②+③。

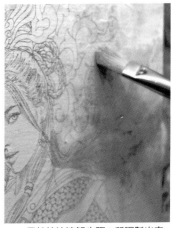

3 用松節油溶解步驟2所調製出來的顏色，並拿略粗的畫筆將各個顏色大略地塗上。

4 在乾掉之前拿設計用排刷迅速進行模糊處理。

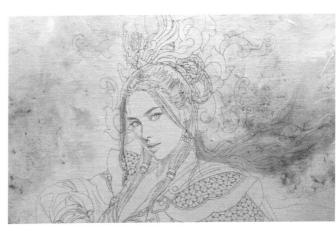

5 在後面的頭髮飄逸部分，先薄薄地塗上一層褐色系灰色⑧+⑮+⑬。

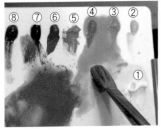

6 一面用松節油混合②+③，一面沾蘊在畫筆上。紅色⑦也用別支畫筆先溶解好。

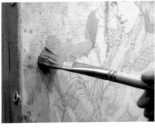

7 塗在背景的中央附近。分別塗上步驟6所調製出來的顏色。

8 塗到一定程度後，就在乾掉前塗上步驟2所調製出來的顏色，替步驟6的顏色加上不透明感。

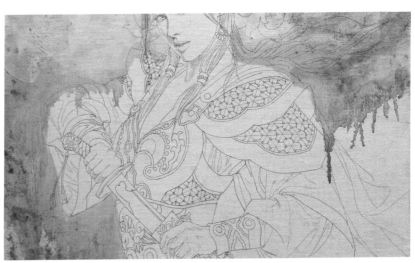

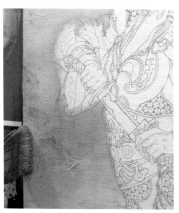

9 在乾掉前和步驟 4 一樣，拿設計用排刷迅速進行模糊處理。

10 超塗到人物的顏料，則用一支沾蘊了松節油的乾淨畫筆清除。

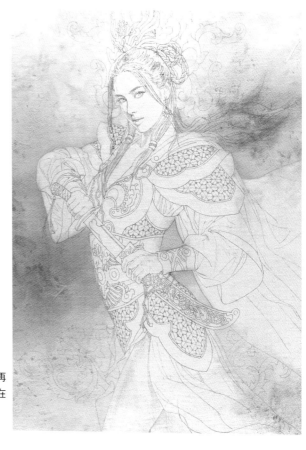

11 背景上色完畢。背景因為不會再多做潤飾，所以要看清楚這樣在顏色上會不會有問題。

Step5▶ 底色上色② 臉部上色

背景之後就是臉部的底色上色。臉部要使用16號尺寸的平筆，從明亮顏色慢慢重疊上色到陰暗顏色。會使用大尺寸的畫筆，是因為這樣塊面上色起來會比較容易以及可以沾蘊比較多的松節油，所以漸層效果處理起來會比較容易。

1 先在肌膚底層塗上溶解稀釋後的黃底鎘橙③，接著再用永久白①＋紅底鎘橙④＋火星橙⑧這三者的混色，調製出肌膚的顏色，並塗在中間的陰暗處。

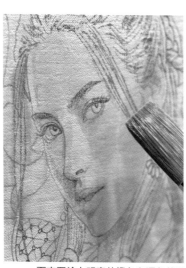

2 一面交互塗上明亮的橙色和深色的肌膚顏色，一面加上明亮的肌膚陰影。

3 混合火星橙⑧＋少量的群青色⑭，調製出要塗在陰暗處的顏色。

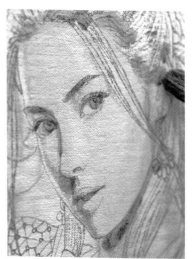

4 也在肌膚和頭髮的分界塗上步驟 3 的顏色，讓後面才要塗上的頭髮顏色可以融入其中。

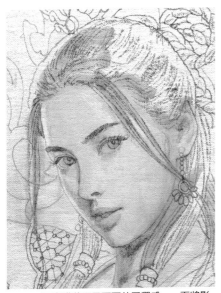

5 一面意識著下巴下面的圓潤感，一面將影子的顏色也加入到下巴下面。

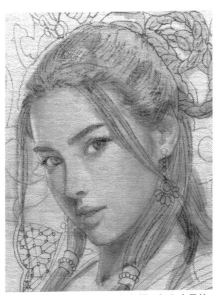

6 在步驟 1 調製出來的顏色裡，加入少量的紅色④＋⑥，很微妙地加上一層薄薄的腮紅在臉頰上。

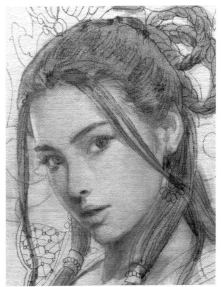

7 混合火星橙⑧＋焦赭⑩＋群青色⑭調製出焦褐色，並薄薄地塗一層在頭髮跟陰暗處上。

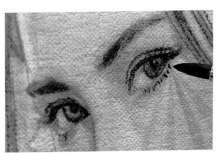

8 用相同顏色塗上眼睛細部的顏色。眼睫毛也用細畫筆畫上。

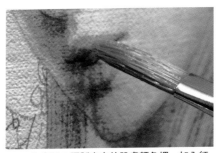

9 在步驟 1 調製出來的肌膚顏色裡，加入紅色④＋⑥＋⑧，重複上色在嘴唇上。

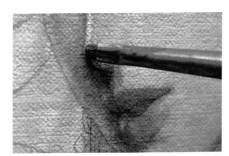

10 拿沾蘊了松節油的細畫筆，清除裡面左方的鼻子光澤。

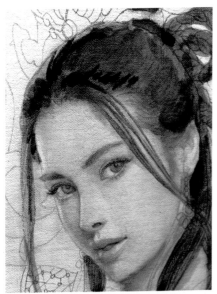

11 混合焦赭⑩＋群青色⑭＋淡紫色⑬調製出焦褐色，接著再加入少量的黑色⑪＋⑫，將頭髮顏色最深的地方塗上顏色。

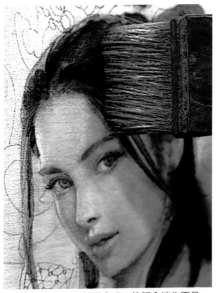

12 若馬上進行模糊處理，筆觸會消失不見，因此要先等幾十秒後，再拿乾燥的設計用排刷進行模糊處理。

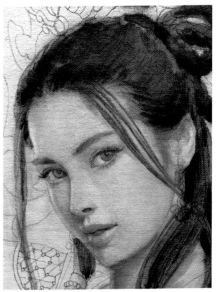

13 也要同時意識著頭髮流向，一面考慮頭部的立體感，一面加深顏色。

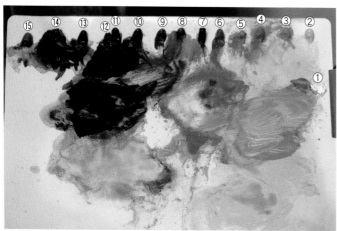

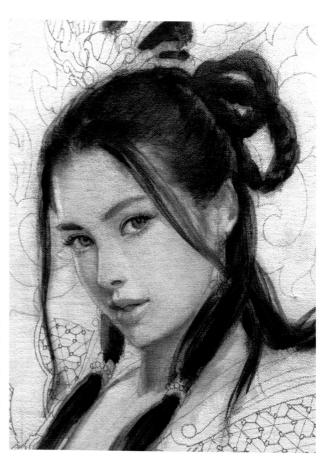

14 到目前為止的調色盤模樣。調製出來的顏色雖然看起來很濃，但上完色的部分用排刷進行模糊處理時，顏色濃度會變成70～80%左右。

15 臉部和頭髮幾乎都上色完畢。雖然是很接近完成品的顏色，但在潤飾時還是要一面修正，一面上色，所以這裡就先暫時停下作業。以臉部陰影的描繪重點來說，就是要盡可能不要用黑色描繪。眼睛的線條、鼻孔這些地方的顏色，要停留在焦褐色的程度。

Step6▶ 底色上色③ 衣服和鎧甲上色

接著要來分別將衣服跟鎧甲部位塗上底色。基本要領就是要從各部位固有色的明亮顏色開始上色。一開始要上色得很平面再慢慢塗上影子，並拿設計用排刷一面進行模糊處理，一面將立體感呈現出來。

1 因為發現手部的素描圖很不自然，所以就用肌膚的深色顏色修改輪廓。鉛筆線條在潤飾時就會消失看不見，因此就算在這個時間點沒有完全消失不見，也不會有什麼問題。

2 混合火星橙⑧＋錳新藍⑮＋永久白①調製出暖灰色，並將衣服陰影塗上這個顏色。陰暗處則要混合前面使用在背景上的淺色橙色（Step4的步驟2），塗上反光的顏色。

3 衣服的明亮部分，要拿一支只沾蘊了松節油的畫筆清除掉顏色。

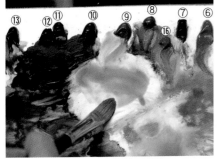

4 將玫瑰紫⑯追加到調色盤上（請參考步驟7），再薄薄地塗在衣服的淺粉紅色部分。之後將⑯混入至步驟2所調製出來的顏色裡，調製出有點紅灰色並塗在陰暗處。

5 接著再將混合了永久白①＋玫瑰紫⑯＋少量的火星橙⑧，顏色稍微有點深的粉紅色塗在上面，使其像是光線在漫射那樣。

6 因為影子的關係，粉紅色種類略有不同。

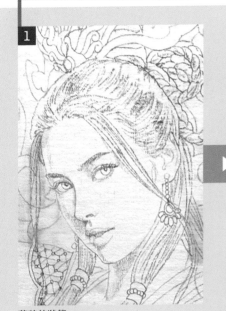

7 用松節油先將生赭⑨溶解稀釋好。

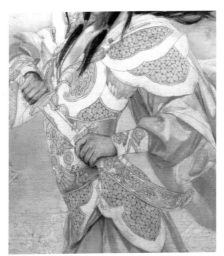

8 白色和淡粉紅色的衣服上色完畢。接著要塗上鎧甲金色部分的顏色。將步驟7的淡生赭塗在整體鎧甲上。

因為要一次用好幾支畫筆，所以在不知不覺中，左手已經拿著很多支畫筆了。

步驟摘要

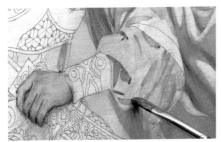
1
草稿的狀態。

2
將肌膚的明亮部分和中間的陰暗顏色塗上顏色。

3
接著再用焦褐色上色陰暗處和頭髮。

9 緩緩疊上深色顏色，然後拿設計用排刷進行模糊處理。

10 細部也用細畫筆，將陰影表現呈現出來。

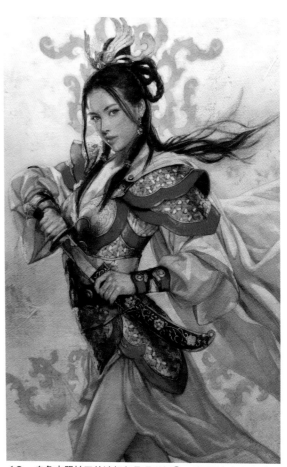

11 用火星橙⑧＋焦赭⑩＋錳新藍⑮＋群青色⑭的混色，上色最為深色的陰暗部。要記得注意別塗到整片黑漆漆的。

12 到步驟11為止的調色盤模樣。顏料之間漸漸沒什麼空隙了。

13 白色衣服袖口的淡紅色是珊瑚紅⑤，鎧甲的紅色是紅底鍋橙④＋吡咯紅⑥的混色。袖口的陰暗處塗上珊瑚紅⑤＋火星橙⑧＋少量的紅底鍋橙④，鎧甲的紅色陰暗處則塗上紅褐色⑦＋⑩＋⑬。最深色的陰暗處則要用紅褐色＋群青色⑭的混色來畫得很陰暗。

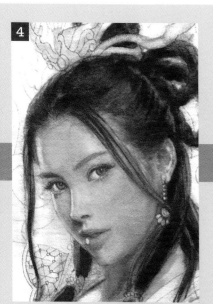

用接近黑色的焦褐色上色頭髮跟眼睛。

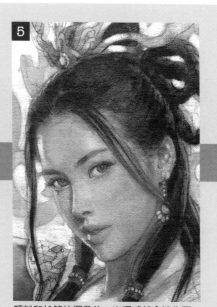

顏料和松節油揮發後，光澤感就會消失不見而顯得很調和。

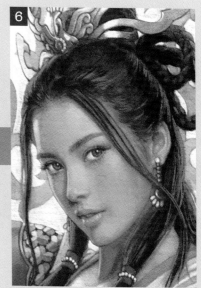

潤飾後作畫完成。

Step7▶ 潤飾① 鎧甲、臉部、手部、腳部、衣服

在底色上色的階段，雖然已經塗抹上幾乎是近似完成品的色調了，但是有進行潤飾，除了形體會鮮明化起來，質感也會明確化起來。這裡會用畫筆的筆觸跟細部的描寫提高完成度。

1 在潤飾之前，先處理好底色上色的剩餘作業。將寶石藍⑯擠到調色盤上，並用松節油溶解開來。

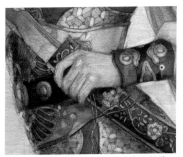

2 將這個顏色塗在一部分鎧甲部位上當作點綴色，如此一來，相對於鎧甲的紅色，就會出現一股顏色上的對比有致。

3 調製出肌膚明亮部分的顏色。白色跟底色上色時不一樣，要替換成鈦白⑰並先擠好在調色盤上。使用的顏色為鈦白⑰、永久深黃②、黃底鎘橙③、紅底鎘橙④、土黃⑱（新擠到調色盤上）、火星橙⑧、群青⑭。

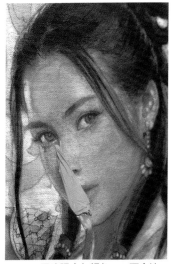

4 一面確認底色顏色，一面拿油畫刀把調製出來的顏色，靠近實際要上色的地方進行檢查。

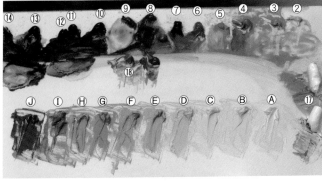

5 10種肌膚顏色調製好了Ⓐ～Ⓙ。Ⓐ、Ⓑ這2種顏色是來自左方的側光，有稍微加強了一點黃色感。調製的顏色越多，漸層效果就會越滑順（請參考P.35）。

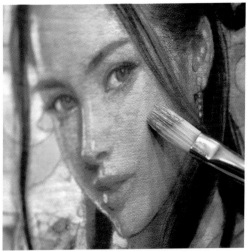

6 按照每種顏色，分別使用不同支的6號筆進行上色。相鄰在一起的不同顏色，若是上色成彼此重疊的，就會形成漸層效果。

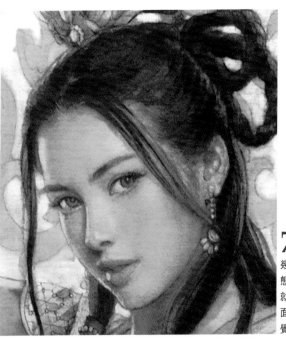

7 幾乎全用平筆上色之後的狀態。能夠用平筆描繪的部分就盡可能用平筆去描繪。塊面會顯得有一種很緊實的感覺。

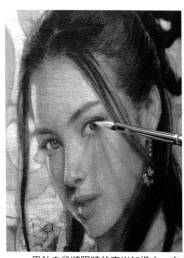

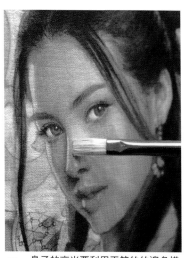

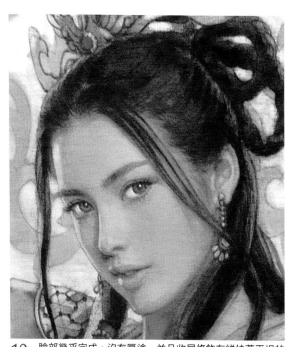

8 用鈦白⑰將眼睛的高光加進去。方法差不多就是以點塗的方式，輕點一下細畫筆的前端。

9 鼻子的高光要利用平筆的的邊角描繪。習慣盡量不使用尺寸細小的畫筆。

10 臉部幾乎完成。沒有厚塗，並且收尾修飾有維持著平坦的表面。頭髮則會在後面進行潤飾。

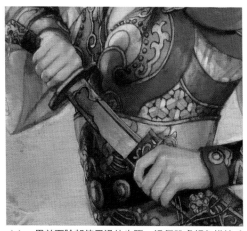

11 用前面臉部使用過的步驟 5 這個肌膚顏色描繪手部。左手也有經過修正，變成一種很自然的感覺（圖片是步驟14之後才拍攝下來的畫面）。

12 腳的大腿部分也上完色。加入側光的黃色光澤，就會出現一股立體感跟景深感。

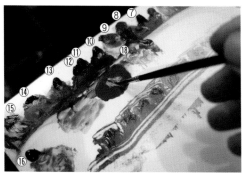

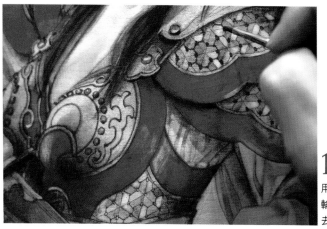

13 在進行鎧甲的潤飾前，要先進行細部的描繪。為了強調鎧甲的接續處跟細節，這裡要補畫上輪廓線跟陰暗處。調製出一個用松節油混合了火星橙⑧＋錳新藍⑮的顏色。

14 用細畫筆，將鎧甲的輪廓線跟分界線加進去。

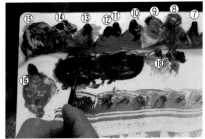

15 混合焦赭⑩＋群青色⑭調製出深色的焦褐色。

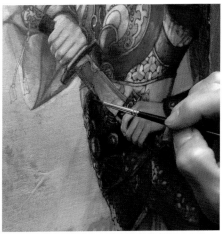

16 陰暗處的部分，加上深色的焦褐色。如此一來，鎧甲的接續處會變得很醒目，鎧甲的存在感就會有所增加。

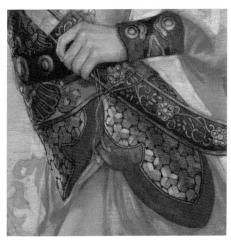

17 整體而言鎧甲的金屬感出來了，山文甲的厚實感也出來了。而加入線條也使得畫面凝實起來。

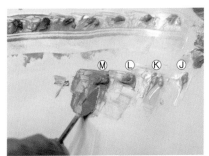

18 用略有溫暖感的灰色，營造出衣服顏色的漸層效果Ⓙ～Ⓜ。

19 把調製出來的顏色靠近畫面的底色顏色確認顏色。

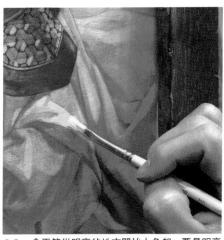

20 拿平筆從明亮的地方開始上色起。要是明亮的顏色不先確定出來，中間的顏色也會無法敲定。這是一種不管什麼顏色都共通的上色方法。

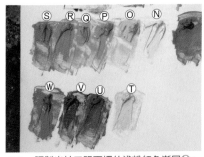

21 調製出袖口跟下襬的淺粉紅色漸層Ⓝ～Ⓦ。

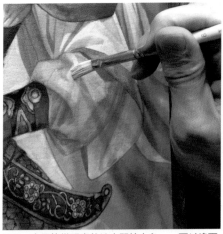

22 拿平筆從明亮的地方開始上色。一面以塊面方式進行捕捉，一面沿著皺褶的流向進行描繪。

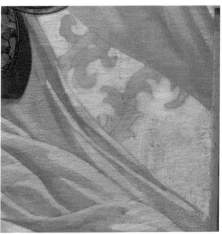

23 下襬也同樣如此地，從明亮的地方漸漸上色到陰暗的地方。也塗抹上側光那種帶有黃色的顏色，呈現出景深感。

Step8▶ 潤飾② 加入高光～完成

高光在最後的收尾處理才加進去。一幅畫若是處理得有點過白會顯得很閃爍，因此高光要加得稍微保守一點。在這個時候，那些多餘的輪廓線也要進行上色把它遮掩起來。

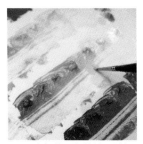

1 拿細筆用松節油，溶解掉 P.72 步驟 18 中，為衣服調製出來的灰色。

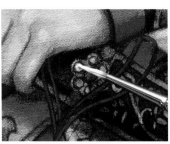

2 將劍鞘裝飾上的珍珠部分整個塗上這個灰色，接著等顏料乾掉後，就以點塗的方式將鈦白⑰塗在中央。

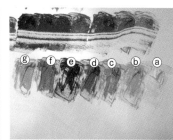

3 先在調色盤上調製出用來上色鎧甲的金色漸層ⓐ～ⓔ。用於反光的強烈黃色也先調製好ⓕⓖ。

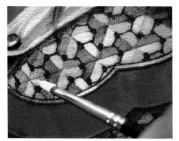

4 從鎧甲的高光開始上色，然後漸漸換成用陰暗顏色上色。要一面意識著山文甲六面的反光方式，一面不規則地進行區別上色。

5 在調色盤上調製出頭髮的褐色系顏色ⓗ～ⓛ。深色顏色就算顏色數量很少也不要緊。

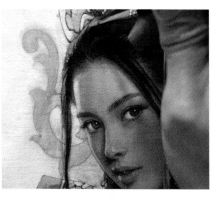

6 將接近橙色的褐色ⓛ塗在側光上。顏色會比肌膚側光的顏色還要深色。

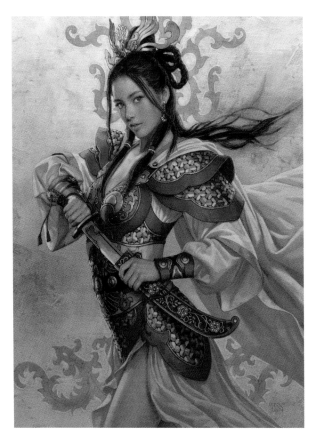

7 完成圖像。雖然與調和底色上色階段相比，並沒有多大的改變，但是畫筆的筆觸跟顏色變得很明確，使得完成度也隨之提升。

8 完成後的調色盤。表面差不多四天左右就會逐漸乾掉，但因為有時會需要進行修改，所以會先保管個二天左右。

描繪「天使」

描繪天使時幾乎都是以一名優美的女性樣貌來描繪。衣服則是以古希臘女性所穿著的佩普羅斯式袍衣為原型，並有參考希臘雕塑的風格。那種在空中飄浮的模樣，作為一種超自然存在，乃是不可或缺的要素，而且這也會增加一股優雅感，所以是本人很喜愛描繪的一個主題。

Step1▸ 繪製線稿

要決定一位天使的姿勢時，一開始會先定下大略的形象，再從龐大的照片資料檔案中，抽取出那些似乎可作為參考之用的資料。最後將所有的人物照片影印成相同的比例尺，然後再以這些影印圖為基礎進行線稿的繪製。

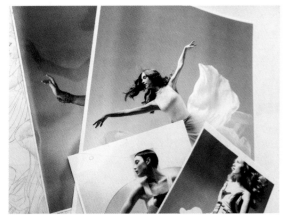

1 這些是照片資料的一部分，如時尚雜誌的剪圖等。單是臉部的照片就有準備個 3～5 張。

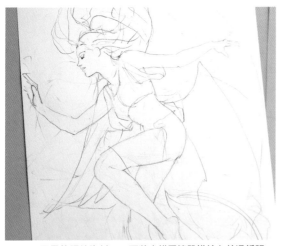

2 一面尋找照片資料，一面將素描圖簡單描繪在普通紙張上。透過這項作業，所需的資料就會變得更加明確。

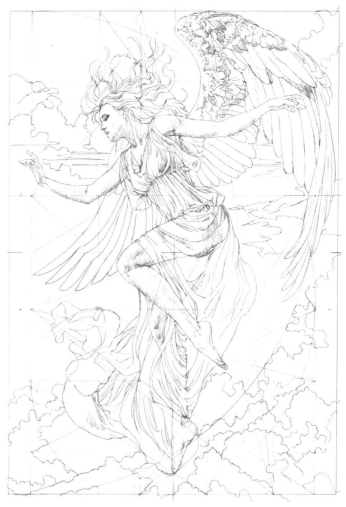

3 將線稿描繪在 A3 的描圖紙上。透過黃金分割，在一開始就決定好臉部的位置並確定出身體的線條，好讓構圖顯得很適切。接著一面進行局部透寫，一面將臉、手、腳等不同的資料併成一張線稿。線稿完成後，就放大影印成 B2 尺寸這個要實際進行上色的大小。

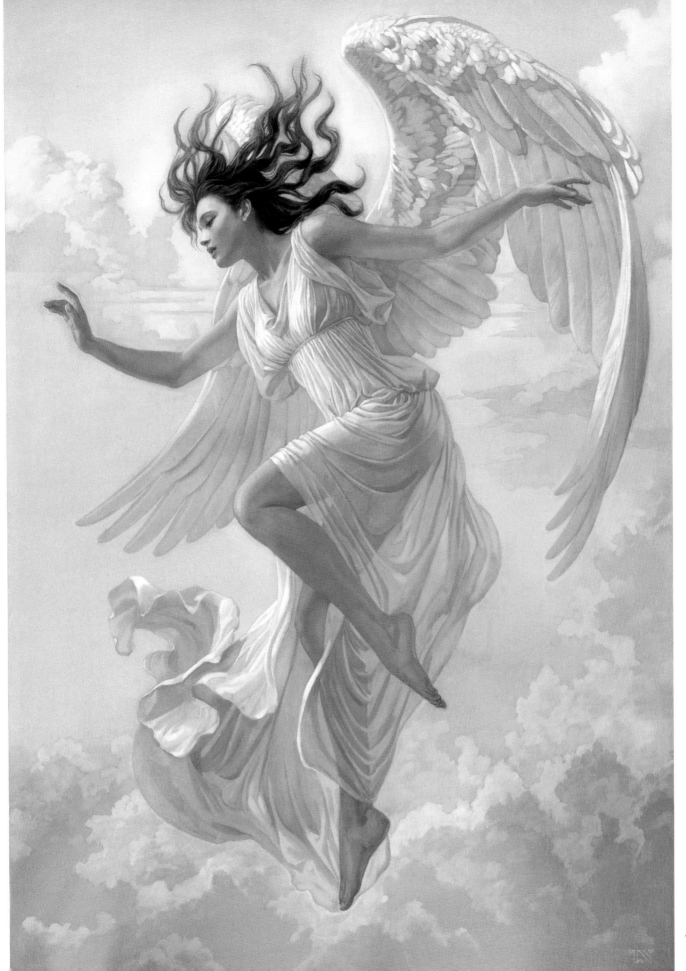

Step2▶ 用打底劑、有色打底劑進行打底

在這個 Step 所要說明的是-在畫布背面貼上板子接著塗上打底劑，然後進行打磨後的階段。這次要在上面再塗上有色打底劑，準備一個淡粉彩色的底層。

1 使用①打底劑和有色打底劑（②原色鈦、③嬰兒藍、④嬰兒紫、⑤嬰兒粉紅）。

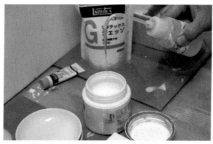

2 將水摻到打底劑裡，調得稍微稀釋點。差不多是打底劑 1：水 1 的比例。

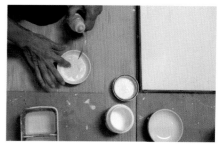

3 在嬰兒粉紅和原色鈦裡摻入一點白色打底劑，然後加水調製出淡橙色系的顏色。

4 摻混時是使用手指。將濃度調整到比較好進行塗抹的程度。

5 這次準備了三種顏色。嬰兒藍和嬰兒紫沒有摻混，只用水進行稀釋。

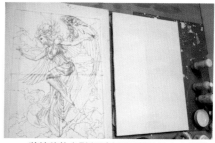

6 將線稿放大影印到實際要描繪的大小並擺在畫布旁，先想好大致的顏色感分配。

步驟摘要

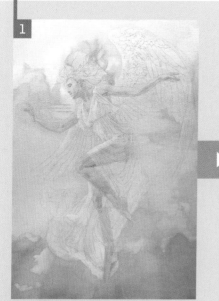

1 從背景開始上色並塗上肌膚的顏色。

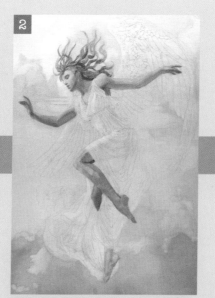

2 逐步加深肌膚顏色的陰影。也開始上色頭髮。

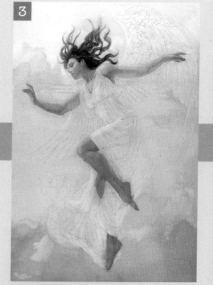

3 在陰暗處加入反光顏色後，肌膚就幾乎都上色完畢。

7 要區別塗上不同顏色時，拿大支的排刷將水塗在整體畫布上，好讓彼此顏色融為一體。

8 一開始先將步驟 3～步驟 4 所調製出來的淡橙色系顏色，塗在天使位置那一帶上。

9 塗上後的模樣。因為有塗上水，乾燥速度會很慢，但還是要迅速進行作業。

10 將嬰兒藍塗在背景部分。這步驟在後面要用油彩描繪時會產生其作用，因此要慎重而行。

11 也將嬰兒紫重疊在背景部分。嬰兒紫會成為中間色，嬰兒藍則會變成一種很和諧的彩調。

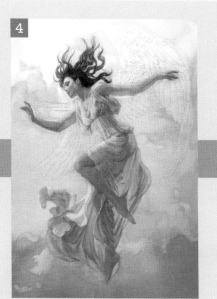

將衣服的陰影描繪出來。如此一來，就會出現立體感跟空氣感等質感。

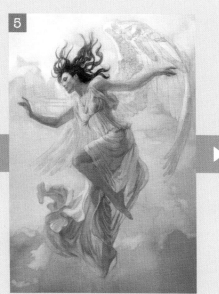

塗上羽毛的顏色。到此為止大致是一天的作業量。

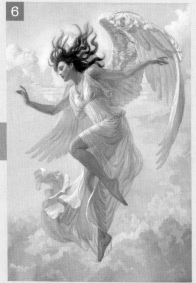

完成。外觀的變化雖然很少，但是調整細部從起筆到完成差不多是五天左右。

運用投影機將線稿投影在畫布上並描繪上草稿。基本上使用 B 鉛筆和褐色色鉛筆進行區別運用，要塗上深色顏料的地方就用 B 鉛筆，而淺色顏色跟不太想要殘留線條的地方就用褐色色鉛筆。

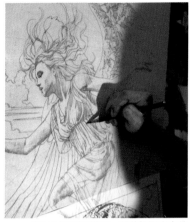

1 從左上方開始描繪。照著投影出來的線條進行描圖。肌膚的部分也要加上陰影。

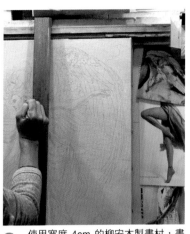

2 使用寬度 4cm 的柳安木製畫杖，畫面就不會髒污，而且要在描繪完草稿後進行潤飾也會比較容易。

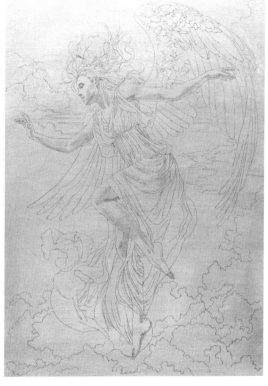

3 草稿完成。因為有塗上有色打底劑，所以要規劃如何上色時，也會變得比較容易。

4 拿保護噴膠讓草稿定型。要重點式地將線稿部分噴上個三次左右。

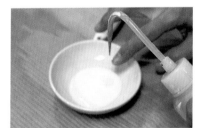

5 接著準備加了水的壓克力消光劑，以便讓草稿再更加定型。

6 拿尼龍排刷很均一地將整體畫面塗上加了水的壓克力消光劑，並晾乾個半天左右。

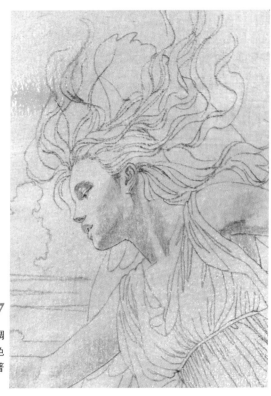

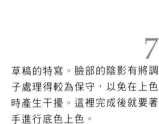

7 草稿的特寫。臉部的陰影有將調子處理得較為保守，以免在上色時產生干擾。這裡完成後就要著手進行底色上色。

Step4▸ 底色上色① 調製背景顏色

背景要進行底色上色前要事先進行混色,調製好要使用的顏色。背景的底色上色會需要大量的顏料,因此若是先調製多一點顏料,到時要用時就會很方便。而且先混色好,同時也是在節省時間。

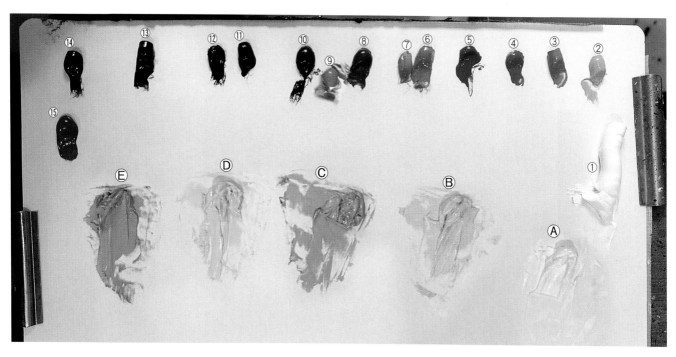

1 在紙調色盤的邊旁列出顏料①永久白　②永久深黃　③黃底鎘橙　④紅底鎘橙　⑤吡咯紅　⑥珊瑚紅　⑦淺洋紅　⑧火星橙　⑨土黃　⑩焦赭　⑪焦土　⑫象牙黑　⑬淡紫色　⑭群青　⑮錳新藍。

2 Ⓐ~Ⓔ分別像下列這樣將顏料混合在一起,調製出顏色。

Ⓒ **紫灰色**

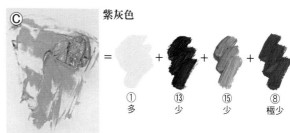

= ①多 + ⑬少 + ⑮少 + ⑧極少

Ⓐ **奶油色**

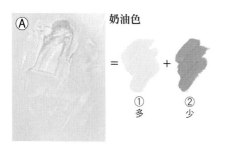

= ①多 + ②少

Ⓓ **淡藍色**

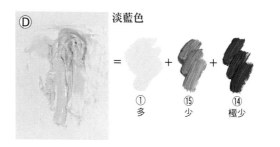

= ①多 + ⑮少 + ⑭極少

Ⓑ **淡橙色**

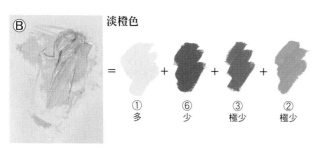

= ①多 + ⑥少 + ③極少 + ②極少

Ⓔ **暖灰色**

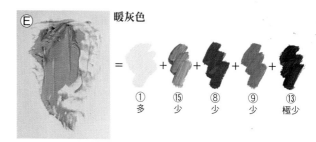

= ①多 + ⑮少 + ⑧少 + ⑨少 + ⑬極少

底色上色時要從面積大的背景開始上色。整體畫面的彩調會在這裡敲定下來，因此在上色前要確定好整個形象。松節油這個溶劑因為有速乾性，所以在作業時要很迅速。

1 首先拿24號的豬毛榛型筆一面沾蘊松節油，一面將永久白①塗在臉部周圍的明亮地方上。

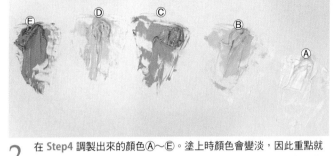

2 在 Step4 調製出來的顏色Ⓐ～Ⓔ。塗上時顏色會變淡，因此重點就在於要調製得濃一點。接著一面用松節油進行溶解，一面塗上這些顏色。

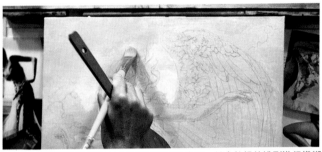

3 接著將淡橙色Ⓑ塗在人物與天空顏色之間，並拿乾燥的排刷進行模糊處理。天空顏色也同樣如此地塗上接近底色顏色的淡藍色Ⓓ，並拿排刷迅速地進行模糊處理。

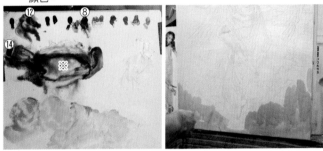

4 混合淡紫色⑬＋錳新藍⑮＋火星橙⑧，調製出有點藍灰色的顏色※，並塗在背景雲朵的陰暗部分。

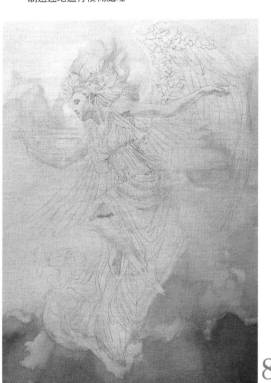

5 接著再將暖灰色Ⓔ和紫灰色Ⓒ重疊上色在雲朵的陰暗部分，然後拿排刷進行模糊處理。

6 雲朵的明亮部分，則拿只沾蘊了松節油的畫筆清除掉。

7 拿排刷讓沒有去除乾淨的顏料跟油份融為一體。

8 背景上色完畢。要是背景的顏色有超塗到天使上，就用松節油將多餘的顏料去除掉。

Step6▶ 底色上色③ 天使肌膚上色

背景底色上完色後，基本上就要按照先明亮的固有色，後陰暗的固有色這個順序塗上顏色。而最一開始想要先確定肌膚的顏色，所以就先塗上了肌膚顏色，然後再以其陰影為基準，決定衣衫跟羽毛陰影的顏色幅度。

1 肌膚的明亮部分，要用松節油混合黃底鎘橙③＋紅底鎘橙④＋永久白①薄薄地塗上一層這個顏色F。

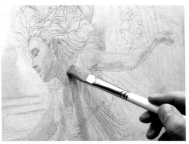

2 陰暗處的部分則要用松節油混合紅底鎘橙④＋火星橙⑧＋P.80 步驟 2 的紫灰色C薄薄地塗上一層這個顏色G。

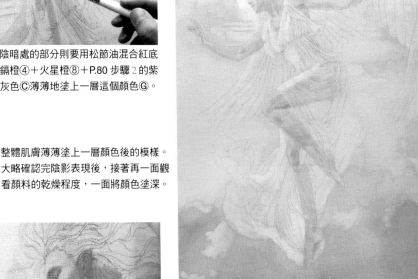

3 整體肌膚薄薄塗上一層顏色後的模樣。大略確認完陰影表現後，接著再一面觀看顏料的乾燥程度，一面將顏色塗深。

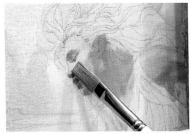

4 同樣地拿16號尺寸的平筆，將細微部分塗上顏色。

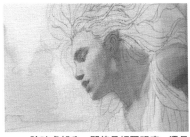

5 陰暗處部分，即使是相同明度，還是要區別使用肌膚上有紅色感的部分，以及沒有紅色感的部分。

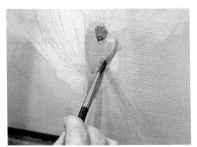

6 腳變得有些陰暗，因此明亮處也要一面混合 P.80步驟 2 的紫灰色C，一面塗上顏色呈現出立體感。

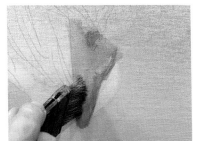

7 趁混合了松節油的顏料還未乾時，拿排刷進行模糊處理。

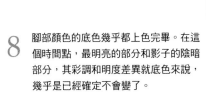

8 腳部顏色的底色幾乎都上色完畢。在這個時間點，最明亮的部分和影子的陰暗部分，其彩調和明度差異就底色來說，幾乎是已經確定不會變了。

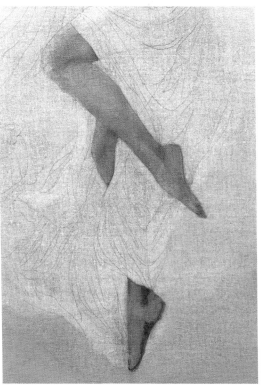

為了呈現出肌膚的透明感，會在陰暗處塗抹不透明的明亮顏色，並用像是反光那樣的效果將這裡稍微表現得明亮點。這項作業與其參考資料，不如憑感覺自由發揮。

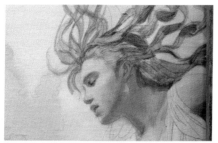

1 在頭髮上加入火星橙⑧＋錳新藍⑮＋少量的淡紫色⑬這三者的混色，然後塗上這個作為底色的顏色。

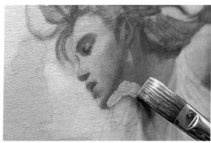

2 在 P.80 步驟 2 的紫灰色ⓒ裡，加入少量的永久白①，然後以這個混色大略地塗在下巴的陰暗處上。

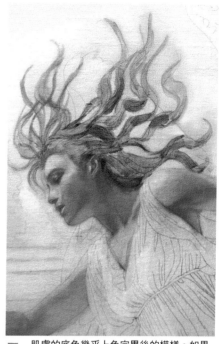

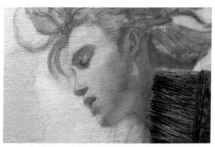

3 拿排刷馬上進行模糊處理。模糊處理要是很隨便，就會不小心超塗到預料之外的地方，因此訣竅就是要「先拉再推」。

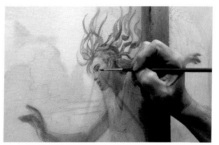

4 細部超塗的顏料就拿細畫筆用松節油清除掉。

5 肌膚的底色幾乎上色完畢後的模樣。如果有覺得很在意的地方，後面還是可以再進行潤飾。

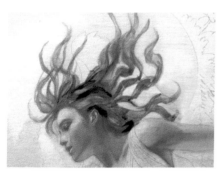

6 將頭髮的陰暗部分加入顏色。這裡要加上焦土⑪＋群青色⑭＋少量的淡紫色⑬這三者的混色。

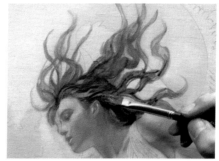

7 一面意識著頭髮流向，一面以前面步驟 6 所使用過的顏料濃淡，呈現出立體感。

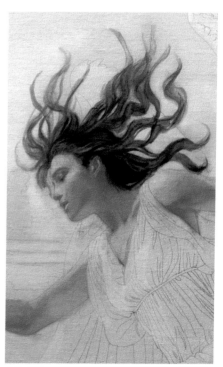

8 從顏料條中擠出來的油畫顏料，其中央正下方一帶※，就是使用在頭髮上的顏色。

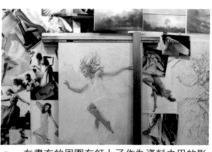

9 在畫布的周圍有釘上了作為資料之用的影印照片。

10 頭髮的髮際線有營造出漸層效果，好可以融合至肌膚顏色當中。

Step8▶ 底色上色⑤ 白色衣衫上色

　　天使的衣衫會有很複雜的顏色要素,如緊貼在肌膚上的地方、很寬鬆的部分以及透著光的部分等。要一面參考照片資料,一面意識著皺褶細節的整體立體感進行描繪。

1 混合錳新藍⑮＋淡紫色⑭＋永久白①＋少量的火星橙⑧調製出紫灰色,並薄薄地大略塗一層在陰暗處上。

2 將相同顏色塗在衣衫的整體陰暗處上。重疊在腳上的衣衫,要再重疊上色一次肌膚所使用過的顏色。

3 衣衫隨風飄逸的部分。因為是資料中沒有的地方,所以要靠想像呈現出立體感。薄薄地塗上一層步驟 1 所調製出來的紫灰色。

4 在紫灰色上面疊上黃底鎘橙③＋土黃⑨＋永久白①這三者的混色,以便呈現出那種好像有光透出來的表現。

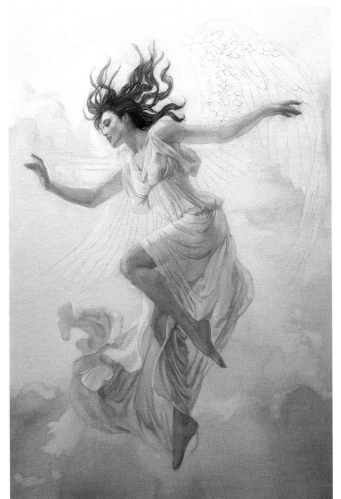

5 一面使用 P.79 步驟 2 的紫灰色 ⓒ,一面重疊上和步驟 4 相同的顏色。

6 上完色後馬上拿排刷進行模糊處理。

7 就調色盤的狀況來說,因為是使用了相同的顏色,所以幾乎和 P.82 的步驟 8 沒兩樣,不過還是請大家參考一下。

8 衣衫幾乎上色完畢。在最為明亮的部分稍微塗上了永久白①。

天使的羽毛描繪時是參考天鵝的翅膀照片。若是只靠想像描繪羽毛，羽毛的排列會變得很均一，立體感也會變得很平面，而呈現不出真實感。因此會尋找有陰影且具有分量感的資料，改成天使的羽毛。

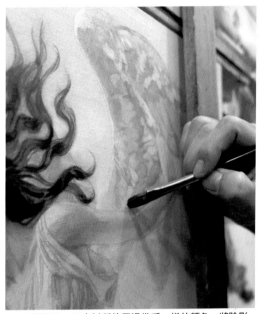

3 將藍色、紫色跟褐色這些顏色的透明色，混入至P.79步驟 2 所調製出來的顏色裡，調製出不透明色並多加運用。因比起用透明色進行描繪，有用不透明色上色，後續潤飾時顏色的落差才會消失不見。

2 增加一點彩度調出有點粉紅的顏色，以及有點黃色的部分，擴大顏色的幅度。

1 用和 Step8 衣衫所使用過幾乎一樣的顏色，將陰影加上去。

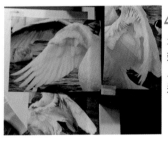

4 天鵝的資料照片。要描繪翅膀會準備三種以上的照片，並根據部位區別運用這些照片。

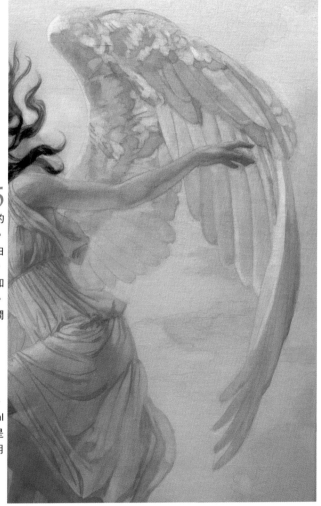

5 羽毛上色完畢的狀態。明亮的地方有用松節油將顏色去掉。再更明亮的地方則是用永久白①進行上色。在這個時間點，白色習慣盡量不進行厚塗。如此一來，底色上色就結束了。接著要來著手進行臉部的潤飾。

Ⓐ好賓牌油畫管狀顏料 20ml（淡紫色、群青色、錳新藍）以及Ⓑ管狀顏料100ml（永久白、鈦白色）。在底色上色階段是使用半透明的永久白，而潤飾時則是使用不透明的鈦白色。

Step10▸ 潤飾① 調製天使的肌膚顏色

在潤飾天使肌膚前，先進行混色調製好顏色。女性的肌膚其彩度是很複雜而且很纖細的，因此要調製出較多一點的顏色數量。白色在底色上色時，雖然是用半透明的永久白，但潤飾時要換成不透明的鈦白色。

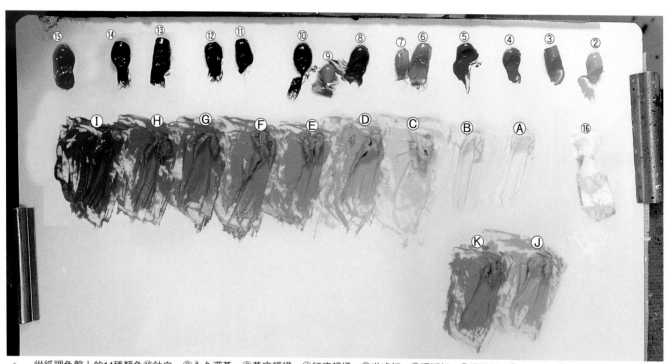

1 從紙調色盤上的14種顏色⑯鈦白 ②永久深黃 ③黃底鎘橙 ④紅底鎘橙 ⑤吡咯紅 ⑥珊瑚紅 ⑦淺洋紅 ⑧火星橙 ⑨土黃 ⑩焦赭 ⑪焦土 ⑫象牙黑 ⑬淡紫色 ⑭群青 ⑮錳新藍挑出顏色，並如下圖將顏料混合在一起，調製出Ⓐ～Ⓚ的顏色（請參考 P.35）。

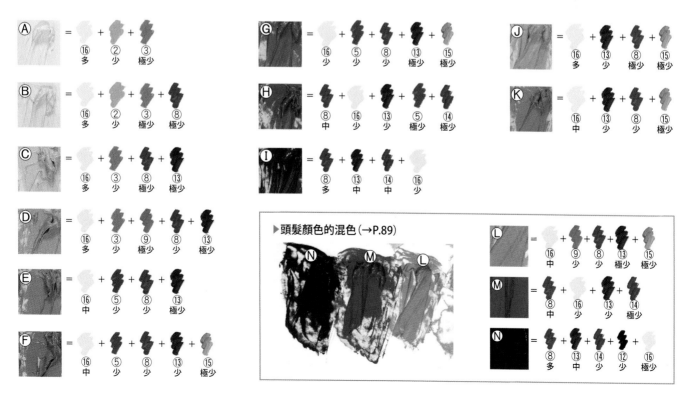

Ⓐ = ⑯ 多 + ② 少 + ③ 極少

Ⓑ = ⑯ 多 + ② 少 + ③ 極少 + ⑧ 極少

Ⓒ = ⑯ 多 + ③ 少 + ⑧ 極少 + ⑬ 極少

Ⓓ = ⑯ 多 + ③ 少 + ⑨ 極少 + ⑧ 少 + ⑬ 極少

Ⓔ = ⑯ 中 + ⑤ 少 + ⑧ 少 + ⑬ 極少

Ⓕ = ⑯ 中 + ⑤ 少 + ⑧ 少 + ⑬ 少 + ⑮ 極少

Ⓖ = ⑯ 少 + ⑤ 少 + ⑧ 少 + ⑬ 極少 + ⑮ 極少

Ⓗ = ⑧ 中 + ⑯ 少 + ⑬ 少 + ⑤ 極少 + ⑭ 極少

Ⓘ = ⑧ 多 + ⑬ 中 + ⑭ 中 + ⑯ 少

Ⓙ = ⑯ 多 + ⑬ 少 + ⑧ 極少 + ⑮ 極少

Ⓚ = ⑯ 中 + ⑬ 少 + ⑧ 少 + ⑮ 極少

▶頭髮顏色的混色（→P.89）

Ⓛ = ⑯ 中 + ⑨ 少 + ⑧ 少 + ⑬ 極少 + ⑮ 極少

Ⓜ = ⑧ 中 + ⑯ 少 + ⑬ 少 + ⑭ 極少

Ⓝ = ⑧ 多 + ⑬ 中 + ⑭ 少 + ⑫ 少 + ⑯ 極少

潤飾在底色上色後的隔天就可以進行了。因為底色就算沒有完全乾掉也不會有什麼問題。潤飾幾乎不會使用到松節油，只需要拿畫筆塗上顏料。臉部在畫面當中是最吸睛的部分，所以要一開始就描繪。

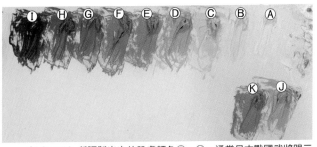

1 在 Step10 所調製出來的肌膚顏色Ⓐ～Ⓚ。通常日本戰國武將跟三國志這類角色的肌膚顏色差不多會調製 7 種顏色，而這次的天使則是調製了11種顏色。幾乎都沒有用松節油溶解，而是只拿畫筆塗上顏料。

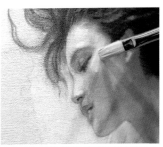

2 拿 4 號的豬毛平筆將Ⓐ塗抹上去。看起來雖然很白，但卻是用調色盤上調製出來的顏色當中最為明亮的顏色。

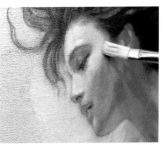

3 將Ⓑ重疊上色上去。不要直接就塗得很厚，要薄薄地塗上一層顏色。

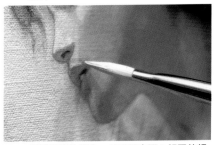

4 利用平筆的邊角，以及跟步驟 2 相同的顏色，將上唇的高光也加入進去。

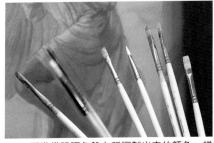

5 要準備跟調色盤上所調製出來的顏色一樣數量的畫筆，並有效率地區別使用這些畫筆。

6 運用鏡子確認鏡像，看素描圖有無不正常。

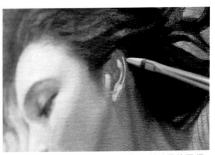

7 耳朵的高光因為很細一條，所以是使用很細的 3 號貂毛榛型筆。

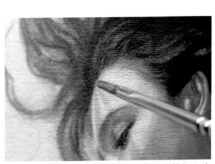

8 在額頭和頭髮的分界上，拿細畫筆加入中間的顏色。

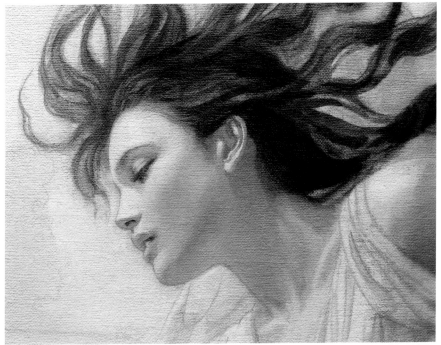

9 臉部幾乎上色完畢。臉頰跟嘴唇有增加了些許的紅色感。上色時有盡量使用平筆，使每種顏色都融為一體。女性的臉部在描繪時不會留下太多的筆觸。臉部以外的肌膚也使用相同的顏色進行收尾處理。

Step12▶ 潤飾③ 調製衣衫和羽毛的顏色

如果要潤飾衣衫跟羽毛這一類白色事物，明度差異也會有一個幅度間距，因此要調製多一點的顏色數量。上排調製出的是明亮部分到陰暗部分Ⓐ～Ⓗ，下排調製出的則是反光那種帶有藍色感的灰色、紫色跟黃色系的灰色Ⓘ～Ⓞ。

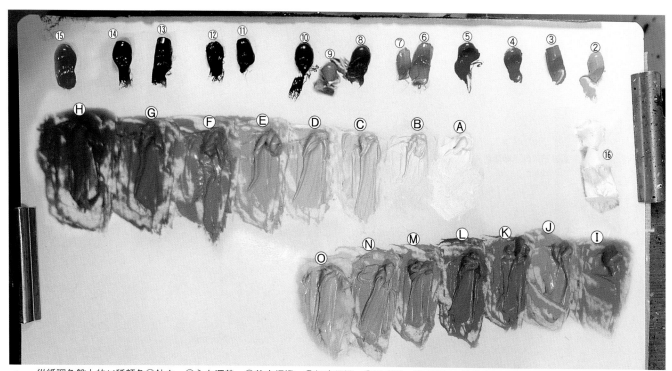

1 從紙調色盤上的14種顏色⑯鈦白 ②永久深黃 ③黃底鍋橙 ④紅底鍋橙 ⑤吡咯紅 ⑥珊瑚紅 ⑦淺洋紅 ⑧火星橙 ⑨土黃 ⑩焦赭 ⑪焦土 ⑫象牙黑 ⑬淡紫色 ⑭群青 ⑮錳新藍挑出顏色，並如下圖將顏色混合在一起，調製出Ⓐ～Ⓞ 的顏色。

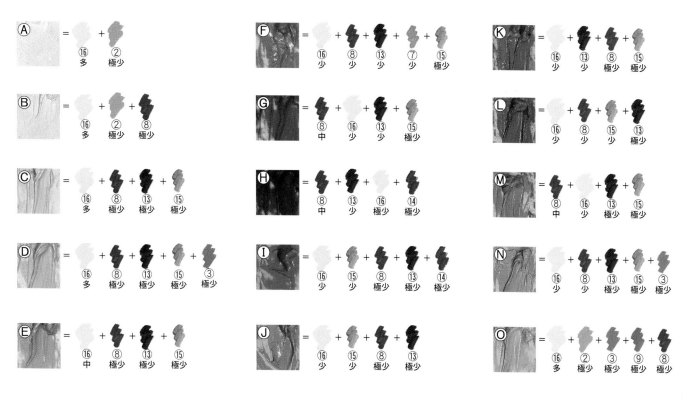

衣衫跟羽毛盡可能用平筆進行描繪，而且不會一開始就進行很細微的描寫。那些太過於細微沒辦法用平筆描繪的地方，會在後面使用細畫筆上色，因此會先跳過不上色。

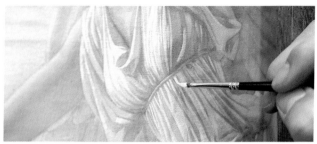

1 用平筆大致將衣衫塗上顏色後，就拿細畫筆將那些細微的褶邊塗上顏色。

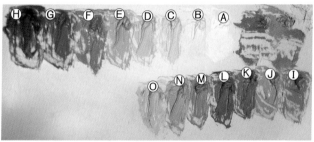

2 Step12 所調製出來的衣衫和羽毛的顏色Ⓐ～Ⓞ。共調製了 15 種顏色。要描繪白色的事物時，這些事物同時也是很容易受到其他顏色影響的部分，所以顏色數量也會跟著變多。

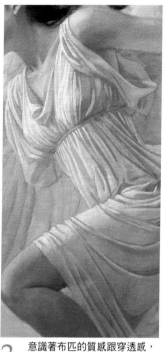

3 意識著布匹的質感跟穿透感，區別塗上Ⓐ～Ⓞ。

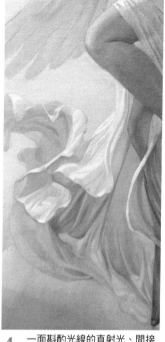

4 一面斟酌光線的直射光、間接光及光線穿透過去的部分這三者的不同，一面進行上色。

5 羽毛也是使用 4 號平筆上色。要一面捕捉翅膀的厚實感跟羽毛的塊面，一面從明亮地方開始上色起。細微部分在收尾處理階段會使用 3 號的細畫筆。

6 用油畫刀在調色盤上混合顏料時，要一面確認畫面的顏色，一面比對顏料顏色。

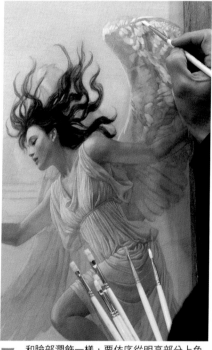

7 和臉部潤飾一樣，要依序從明亮部分上色到中間明亮部分及陰暗部分，並分別使用數支畫筆進行上色。

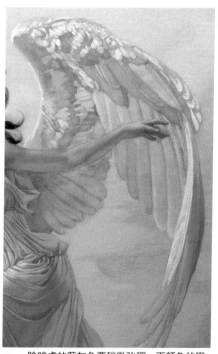

8 陰暗處的藍灰色要稍微強調一下顏色的變化，使其帶有點紫色或帶有點黃色，讓這個顏色不會顯得很單調。

Step14▸ 潤飾⑤ 頭髮、白色衣衫

頭髮若是刻畫過度印象會變得很僵硬，因此要描繪成有點省略的感覺。白色衣衫則要一面觀看它與整體畫面之間的協調感，一面進行巧妙的修正、潤飾。

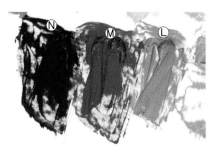

1　頭髮顏色要調製出 3 種顏色進行描繪。明亮的褐色系Ⓛ、中間的褐色系Ⓜ、陰暗的褐色系Ⓝ（請參閱 P.85「頭髮顏色的混色」）。

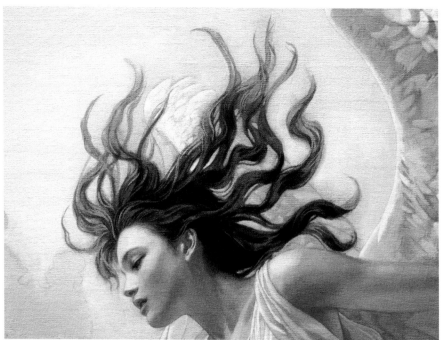

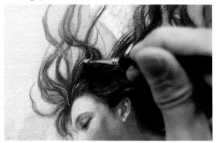

2　拿 3 號的細畫筆將Ⓛ塗在高光的部分上。接著塗上Ⓜ然後再塗上Ⓝ提高質感。

3　頭髮裡分別會有經過刻畫的地方以及保留底色的地方。頭髮流向若是稍微錯開著描繪，而不是只照著底色的線條描線，就會形成一種很自然的感覺。

4　在衣衫明亮的部分，薄薄地塗上一層用松節油稀釋過的鈦白色⑯。這是為了弱化褶邊的細節強調明亮感。

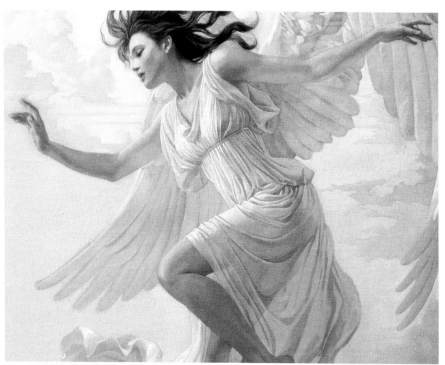

5　在陰暗處會有反射光照射到的部分，要塗上接近天空的顏色。重點在於要上色得略比天空顏色深色一點。

6　接著再用鈦白⑯描繪衣衫的高光，將衣衫處理得更加明亮。最後拿 3 號細畫筆進行收尾處理。

天使的潤飾結束後，最後就是背景的刻畫。描繪出雲朵會令畫面出現一個空間，天使的存在感也會更加顯著。
只不過若是明度差異拉得太大，天使的存在就會弱化掉，因此雲朵要描繪得含蓄一點。

1 因為想要稍微強調一下腳底雲朵的光芒，所以用松節油塗上了淡紫色⑬＋火星橙⑧＋鈦白⑯的混色，以及錳新藍⑮＋淡紫色⑬＋少量的群青色⑭＋火星橙⑧的混色，並拿排刷進行了模糊處理。

2 雲朵的明亮部分，習慣讓自己不要太常單獨使用白色。這是為了不要將明度差異過度拉大。描繪時要意識著暖色和冷色，光線照射到的地方用暖色系，影子就用冷色系。

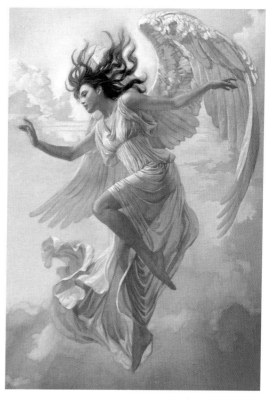

3 上面到中間一帶的雲朵描繪完畢。此時在草稿的線條已經變得幾乎看不見了。

4 描繪下面雲朵明亮部分。同樣地只用白色上色的畫法要有所節制。因為明度差異很微妙，所以是一面塗抹顏色，一面決定要用來上色的顏色。

5 完成。雲朵有捕捉出光和影的塊面，並稍微意識著平面性進行上色。衣衫腳底的黃色透光表現因為過於強烈，所以把它壓抑下來。
這次的畫作，光線照射到的部分為暖色系，陰暗處為寒色系，而中間則是不屬於這兩者的中間色。雖然整體是一種灰色色調，使得強弱對比變得很弱，但還是有重點式地增加彩度，或是呈現出顏色幅度減少單調感。紫色是很接近中間色的，因此若是在陰暗處加入紫色，就會變得比較容易和暖色系融為一體。

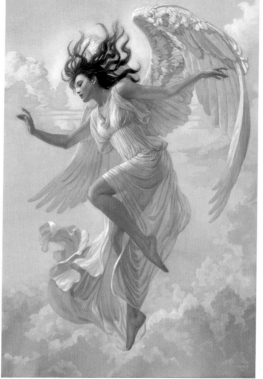

6 這是完成後的調色盤模樣，請大家參考一下。

Part 4
長野風格的秘密

The Secrets of Nagano Style

構圖的四種型

①金字塔型

在歷史相關作品海報跟包裝封面等經常會使用的樣式。電影海報方面也經常會使用。能夠呈現故事性等特質，且構圖會有一種厚重感。

②H字型

主要人物為二個人時，可以使用對稱構圖。如果人物是站姿，那畫成兩兩面對面或背對背，就可以有效提高雙雄對決的那種形象。

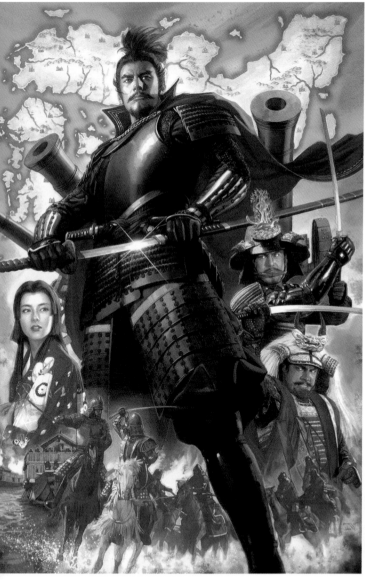

■ 織田信長

以織田信長為主，並在其兩側的後側加入了配角人物。信長是畫成了可以看見左腳，加強其存在感。上杉謙信的頭盔頭飾跟刀，是把位置畫在了比信長還要再前面。也就代表著說，跟信長的刀鞘和披風相比之下，重要性更高的事物就會在前方。

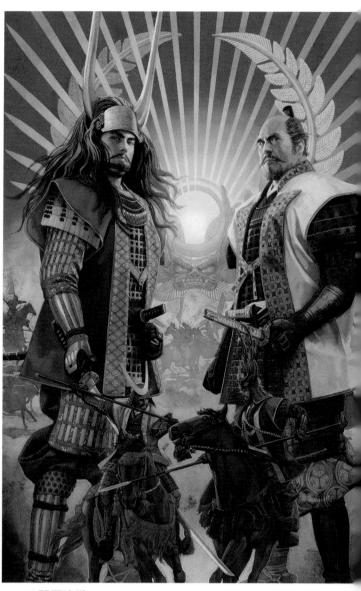

■ 關原決戰

在關原之戰中，是讓東西雙雄石田三成和德川家康面對面站著。如果是這個構圖，中心軸會有一個空間形成而空出一道縫隙來，因此配置了豐臣秀吉跟家康他們各自的頭盔前飾，讓整體統合起來。

如果要將複數的人、事、物、背景等要素拼貼起來，那會有四種「型」可以作為各種構圖的納置原型。會根據畫作的主題區別運用這些型。

③V 字型

這是一種會給予畫面一股壓迫感的構圖。會將掌權者這類擁有力量的人物大大地放在後方，並將配角人物小小地配置在前方。又或者反過來的配置也行。

④S 字型

這是一種會給予畫面一股流動感的構圖。若是將人物重疊並配置成鋸齒狀，就會出現一股景深感跟躍動感。可以很容易就用眼睛依序一一看向每個人物角色，很適合如海報那種會有複數人物齊聚在一起的壯大主題。

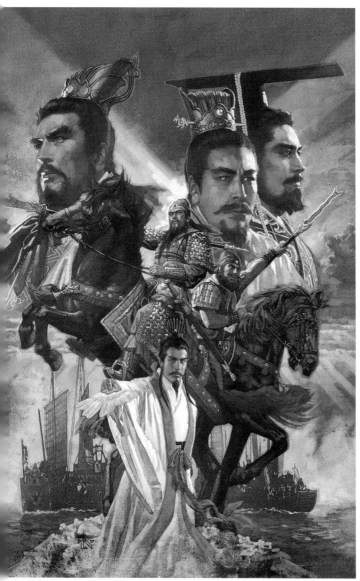

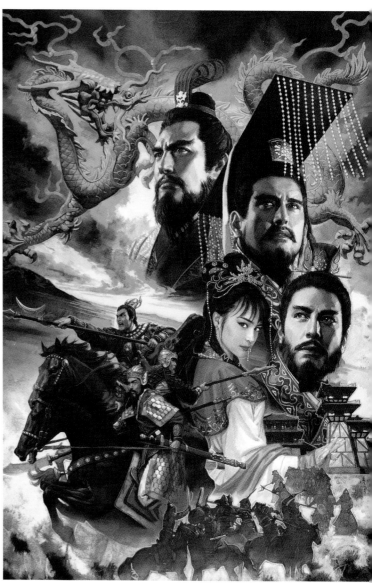

■ 赤壁大戰

因為主題為赤壁大戰，所以是分成曹操、劉備以及孫權進行配置，然後中間擺關羽和張飛，前方放諸葛孔明作為構圖關鍵所在。

■ 三國志

這種情況正確來說是逆S字型。從龍、曹操、劉備、孫權、貂蟬、呂布、武將到騎馬軍團的這個流動方向，可以說讓一幅畫擁有了一股景深感。同時背景的中國大地和天空也有進行斜置，把景深感加得再更明顯一點。

構圖裡的空間

　　要決定一幅畫的構圖時，重要的是除了確定作為主要人物的位置外，還有就是如何空出背景空間的方法。這時若是意識著三角形營造空間，避免背景出現太大的四角形跟長方形空間的話，畫面就會顯得很和諧。但如果無論如何就是會出現很大的四角形空間，那麼在背景追加一些要素也是一種方法。

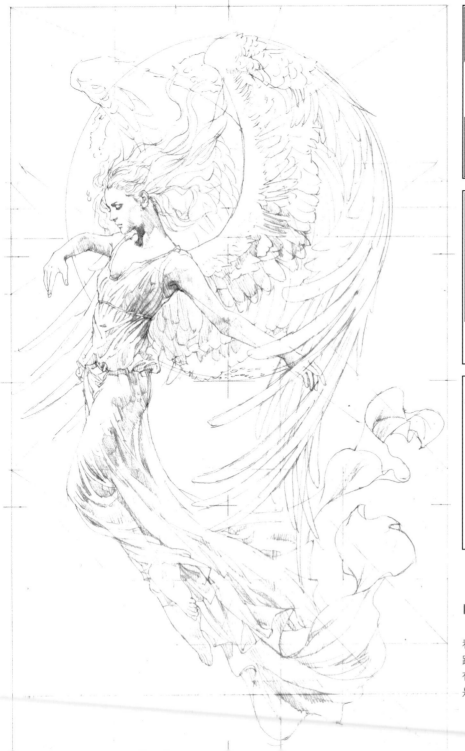

◀ 若是將略大點的事物挪到中心，構圖就會顯得很穩定。如果下面不想空出空間，那將三個排列在一起的四角形，對齊底邊也是可以的。

◀ 如果圓形要素有三個，那這三個要素本身就會很自然而然地匯聚成一個三角形。而人物這類事物因為是不規則形的，所以如果描繪的是人物，在個人的經驗當中，大多數情況都不會出現四角形的空間。

◀ 若讓畫作的線條有碰觸到畫面的角落，就會很自然而然地形成一個三角形。因此讓刀、劍、槍這些武器，跟服裝下襬的流動走向往角落而去，就會形成一個具有穩重感的畫面了。

■ Moonrise（草稿圖）

　　畫面左下方有營造出一個三角形空間。雖然看上去天使好像偏左偏得很極端，但因為有羽毛跟衣衫下襬的回彈角度在，所以畫面的協調感是有維持住的。而將月亮置於左右方向的中央，則是能夠再進一步地強調穩定感。

黃金分割

　　所謂的黃金分割，就是指運用黃金比例切割一邊的邊長。黃金比例的比例為 1：1.618……被稱之為是最美的比例。正五邊形跟五芒星也都是透過黃金比例畫出來的。自古以來黃金分割就一直被運用在建築跟繪畫上。

　　先在一個黃金矩形（1：1.618）中，用一個邊長為矩形短邊的正方形進行分割。接著剩下來的矩形，再用一個邊長為矩形短邊的正方形來分割並反覆進行分割。然後將每一條分割線都延伸到外側矩形的邊長上，營造出一些基本的縱橫線條，並從兩者線條的相交位置連接起任意方向的斜向線條，如此一來就會形成一組可以用來確認，人物身體線條要套用在哪個區塊的輔助線了。雖然未必需要所有身體線條都要吻合這些線條，但要訂定一個優美的構圖時，黃金分割會發揮到很重要的作用。

▲黃金分割線條

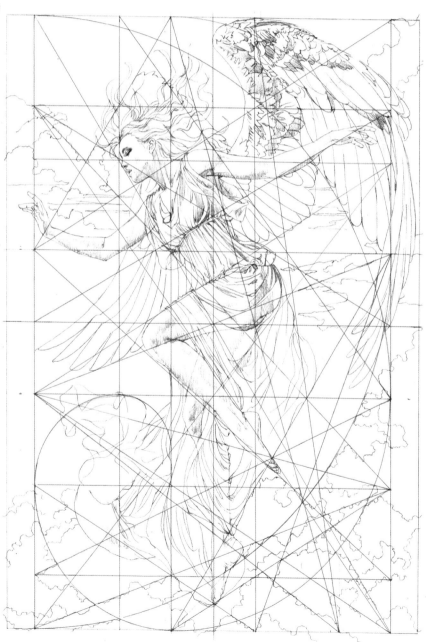

■ 天使（草稿圖）

　　天使的身體線條，相信大家可以看出幾乎跟用黃金分割畫出來的「斜向線條」是相吻合的。

　　這些斜向線條並不是一開始就全部畫出來的，而是先一面描繪天使的身體，一面找出能夠相吻合的線條，才確定下來的。而且之後會再加上一些細微調整，修正身體線條。

　　畫面右邊的羽毛外側線條，也是有意圖地使其與黃金分割的螺旋彼此相吻合。而背景的雲朵也是有意識著斜向線條，描繪出雲朵的輪廓。

布匹的描繪方法

衣物跟禮服這類布匹的描繪方法雖然沒有很特別的法則，但還是要一面尋找資料當作參考，一面進行調整變化，盡可能地讓皺褶看起來很自然。但找不到資料時，就透過想像補足，特別是陰影方面要注意使其與人物的陰影是相吻合的。也要將重力考慮進去，一面掌握有直接碰觸到人物的皺褶以及與沒有直接碰觸到人物的皺褶，一面進行呈現。

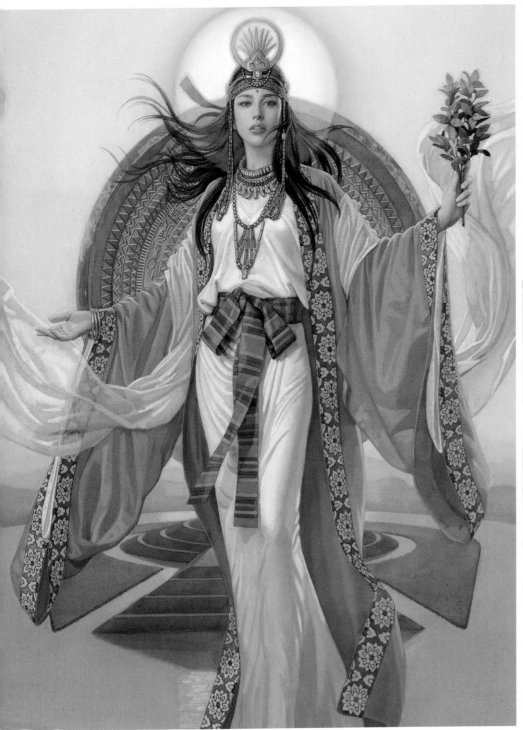

■ 卑彌呼

身穿彌生時代的衣物，再加上中國的外袍、披巾，總共三種布匹。衣物的腰部以下為了呈現出腿部線條，進行了調整變化，使衣物服貼在肌膚上。因為是一種給人印象很薄的布料，所以皺褶也要有點細微。

外袍的布料很厚，為了畫出那種具有高級感的質感，這裡是處理成那種具有光澤的表現。披在手臂上的袖子皺褶要畫很纖細，袖子的下襬則要意識著那種整個垂下的感覺。

披巾是一種很輕盈的素材，因此也要呈現出那種透明感。只要將對比處理得較為保守一點，將原本濃度是 100% 的背景顏色跟袖子顏色降至50%左右，並將這個色調（混入白色的顏色）加入在陰暗處的部分上，就會出現一股透明感了。

▲彌生時代的衣物

▲中國的外袍

▲披巾

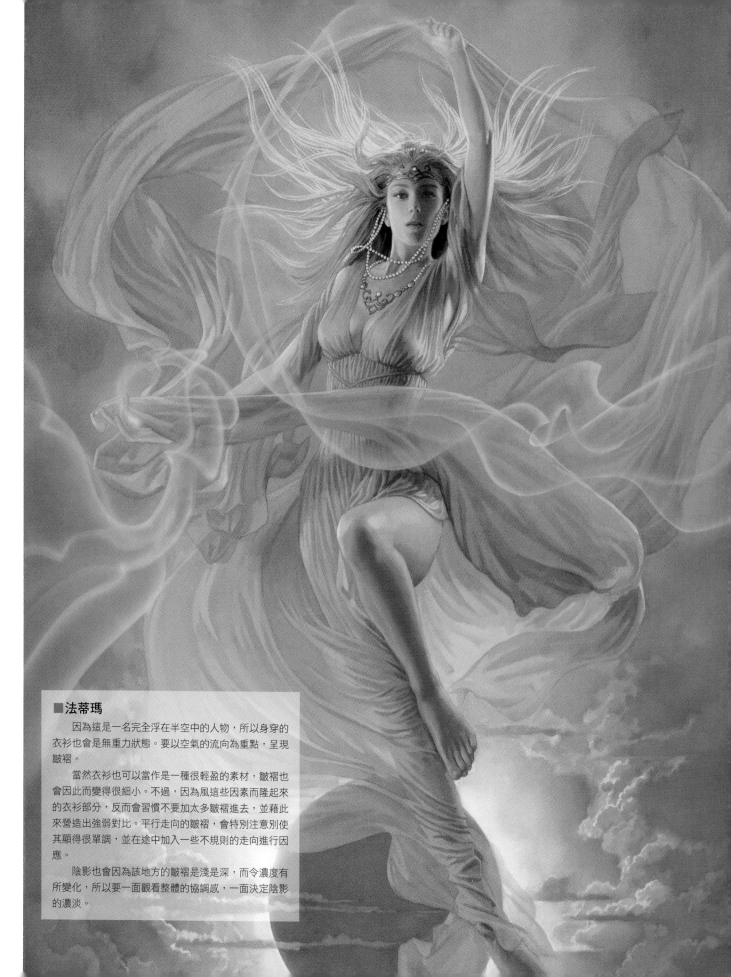

■法蒂瑪

　　因為這是一名完全浮在半空中的人物，所以身穿的
衣衫也會是無重力狀態。要以空氣的流向為重點，呈現
皺褶。

　　當然衣衫也可以當作是一種很輕盈的素材，皺褶也
會因此而變得很細小。不過，因為風這些因素而隆起來
的衣衫部分，反而會習慣不要加太多皺褶進去，並藉此
來營造出強弱對比。平行走向的皺褶，會特別注意別使
其顯得很單調，並在途中加入一些不規則的走向進行因
應。

　　陰影也會因為該地方的皺褶是淺是深，而令濃度有
所變化，所以要一面觀看整體的協調感，一面決定陰影
的濃淡。

布匹透明感的呈現方法

透明感這個詞在肌膚跟各式各樣的質感表現上也都會用到，但在這裡將會針對會透光的布匹，這種透明感的呈現方法進行說明。透明感會因為布匹其布料的薄厚而有所改變的。所以要一面思考因為直接光而透過去以及因為來自後方的光線而透過去這兩者的表現，一面進行描寫。

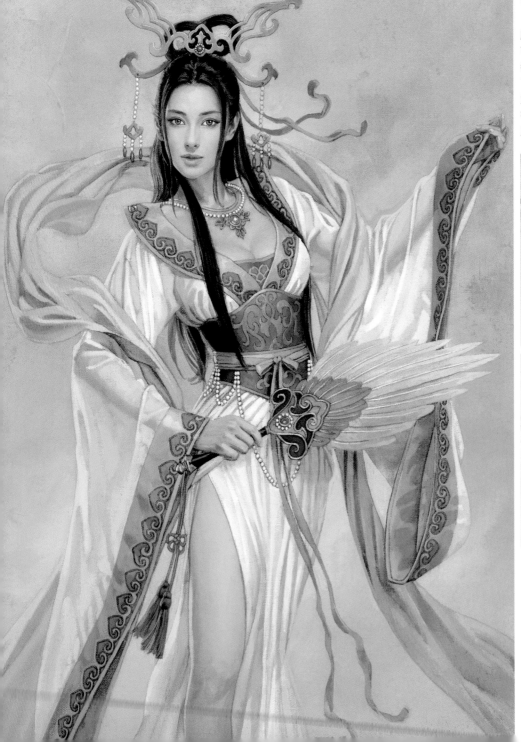

■黃月英

這裡重點所在的部分，是那些看上去肌膚從衣物的袖子裡透出來的地方。雖然可以在實際的肌膚顏色上，疊上溶解稀釋後的白色顏料進行呈現，但這裡卻是塗上了不透明色，也進行了潤飾。這時只要再加入皺褶的高光和影子，就會變得很有模有樣。訣竅就在於要處理成那種可以稍微感覺到肌膚顏色的程度。

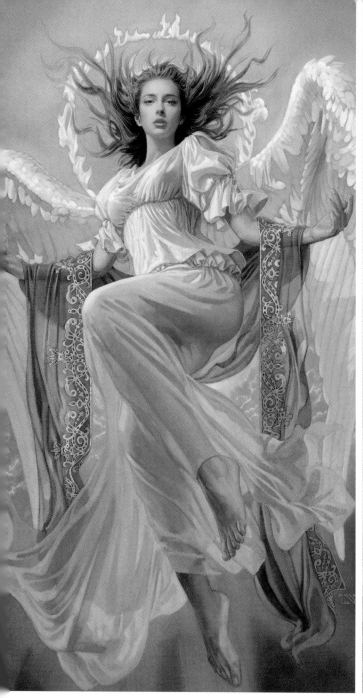

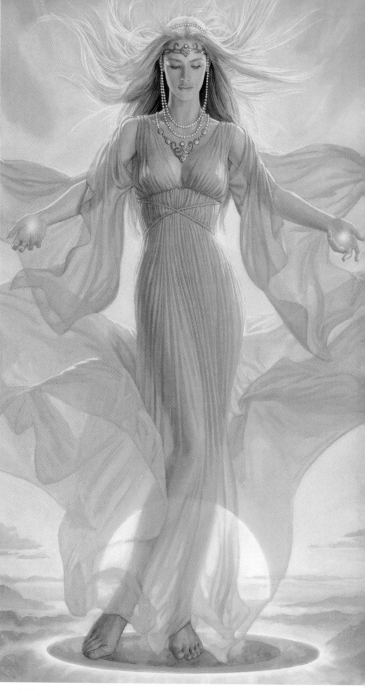

■烏列爾

　　天使衣衫其下襬的透光部分有許多不同的地方，如腳、背景的光跟披巾等地方。比較難處理的是因為太陽光的漫射而透光的部分，因為這部分會比背景的天空還要明亮，所以會必須描繪出這個部分與來自正面的直接光這兩者之間的不同。有直接光照射到的部分，若是處理得較為陰暗點，讓這裡比透過來的光還要稍微暗淡些，那就會變成一種發光透過來的感覺。這時若是以灰色系的顏色為基礎進行區別描繪，直接光用冷色系描繪，透過來的光跟間接光用暖色系描繪，那麼描繪起來就會很有效果。

　　下襬掀起來的部分上，有光線照射到的地方，也要透過透光表現，將下襬擴散開來的景深感呈現出來。而這下襬色調的靈感，是來自於家裡的蕾絲窗簾上，那些早上太陽所照射到的地方。因為真的很漂亮，就用 iPhone 拍攝下來。

　　粉紅色披巾的透光方式也一樣，會有黃色透過來與粉紅色混合並形成橘色。而直接光照射到的地方，則是畫成了冰冷的粉紅色。

■法蒂瑪

　　白色衣衫描繪起來並沒有說多難，但帶有顏色的衣衫就會變得略有難度了。橘色衣衫若是其背景上有互補色的藍色系統，那麼除了色調會變得很複雜外，也會有變渾濁的可能性在，不過只要互補色是一種明亮的藍色，那麼就能夠在不變渾濁的情況下，進行很精巧的描寫了。

　　布匹的透明度，觀看視線角度越是垂直，密度就會越小，就會變得越接近透明。而觀看視線角度越是接近斜向、平行，布匹的密度就會越大，顏色就會越深。要掌握這一點後，再透過布匹的方向跟重疊狀況，調節顏色的深淺。直接光的橘色，考量到天空顏色的影響，要加上較為冰冷的顏色（淡紫色系）；而反射光的橘色，若是用明亮且鮮艷的顏色進行描繪，就可以強調透明感。比方說日本楓的紅葉，從葉子背面觀看時，其紅色看起來會比起從葉子上面觀看時的素雅顏色還要更為鮮艷。道理跟這個例子是一樣的。

臉部描繪重點

　　臉部是一幅畫之中最吸引目光的部分。不同於名人名星這些廣為人知的人物臉部，要描繪那些沒有資料的歷史人物跟想像中的人物角色時，是可以依照一定程度的自我喜好自由進行描繪的。同時還可以讓自己致力於描繪出一副可以向觀看者展現自我風格，充滿魅力的臉部。

①男性的臉部

　　描繪日本戰國武將跟三國志這些歷史人物的臉部時，不可不注意的一點是要將該人物描繪得很有個性，並且要能夠讓人感覺到非泛泛之輩，乃是英雄豪傑這類超乎常人的存在。

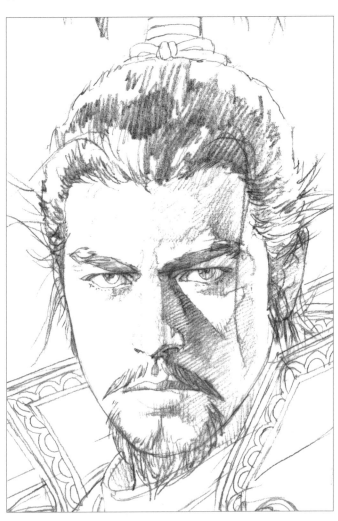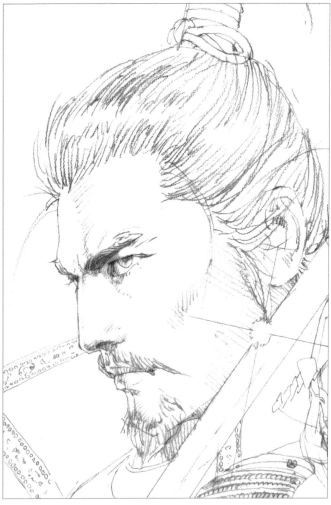

■織田信長（草稿圖）

　　臉部的陰影方面描繪起來很容易的地方，是整體臉部 1/3 左右的影子和來自相反側的光線，又或者是反光。這是最容易呈現出立體感的陰影。會一面參考演員跟模特兒這類照片，一面描繪成自己想描繪的臉部。接著會讓眼睛與眉毛之間皺起來，畫成一張略為陰峻且具有緊張感的臉部。鼻子上比較明亮那側的鼻翼不會描繪得很明確，鼻孔、鼻梁頂的陰暗處跟鼻子下面的人中線則會確實描繪出來。嘴唇不要拘泥於嘴唇顏色，要盡量以立體感為優先描繪。下巴則會進行強調，使其有一種比參考照片還要粗壯的感覺。

②女性的臉部

　　如果是一名女性，那麼描繪的基本要領就是華麗感跟優美感等。而且如果在美麗當中，還蘊含著內心堅強這類特質，那就更加理想了。大多數女性都會將雙眼皮眼睛畫得很鮮明，鼻子線條畫得很俐落，嘴唇畫得略小且帶有肉感。

　　女性的臉部輪廓雖然幾乎都是畫成蛋型，但是顴骨和下巴的腮幫子線條若描繪時沒有顧及到，就會變得很不自然。眼睛因為很容易不小心就會畫得很碩大，所以要特別注意，別讓眼睛過大。鼻子的鼻翼寬度，要畫得比內眼角與內眼角之間的距離還要再窄上一些。嘴巴開口部的線條，其位置會是在鼻子下緣到下巴下緣這段距離的上 1/3 處。這些都是很基本的臉部協調感。就算描繪時是參考美女的照片，也是要遵守這些基本要領進行修改的。

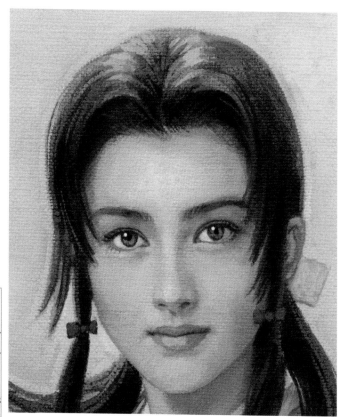

■阿庵

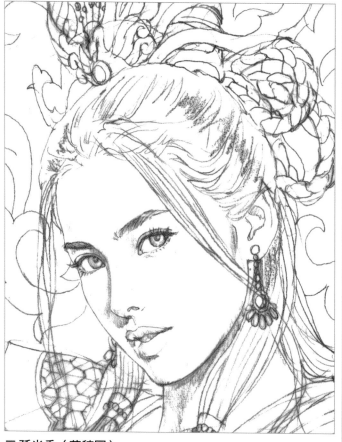

■孫尚香（草稿圖）

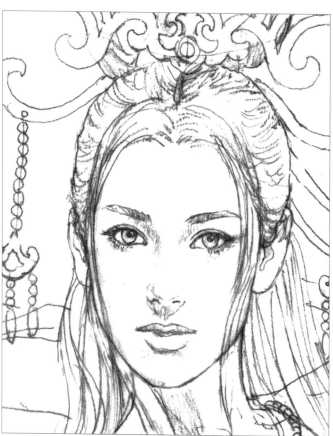

■黃月英（草稿圖）

眼睛描繪方法的重點

眼睛在臉部當中也是個很重要的重點。要是眼睛決定不了，人物畫也會跟著收尾不了。而且根據要描繪的人物主題不同，也會需要區別使用不同目光的表情。

①堅強有力的眼睛

日本戰國、三國志的人物目光，基本上都是看向觀看者這邊的直視目光。

會畫成一種眼睛很炯炯有神的表情，來呈現出堅強感。在這種情況下，收起下巴的那種臉部角度會顯得比較有效果。

特別是男性的情況，若是不含帶著一股有如殺氣般的氣質是展現不出其魄力。這時就要將上眼瞼的線條描繪得略為筆直點，必讓雙眼皮的線條聚縮成一條，畫成一種很堅強有力的眼神。下睫毛也要描繪得薄一點，表現出眼瞼的厚實感。也需要加上眼睛的高光。

女性則要畫成美麗之中還兼具了堅強的眼睛。上眼瞼的線條則不要把直線畫得如男性般那樣筆直。而且要以美麗為優先，所以反而要畫成如秋水般的眼睛。下眼瞼也描繪出來，才會顯得比較有魅力。

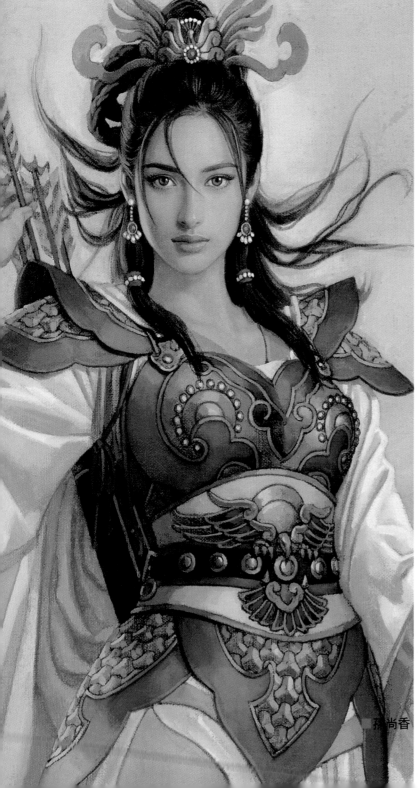

孫尚香

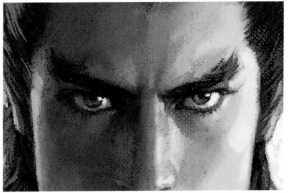

■孫策

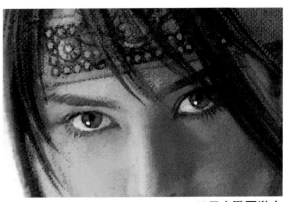

■日本戰國激女

②斜眼、低眉

　　如果是用在官能小說封面的女性插畫圖，那就要將目光給挪開。要透過低眉或斜眼這類神情，增幅那種豔麗的形象。若是確實描繪出低眉時上眼瞼的立體感，那麼性感程度也會有所增加。

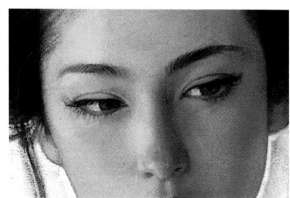

■艷・藏劍

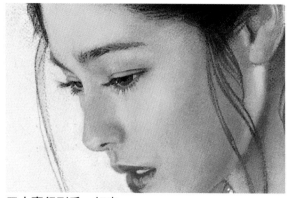

■人妻行刑手・初音

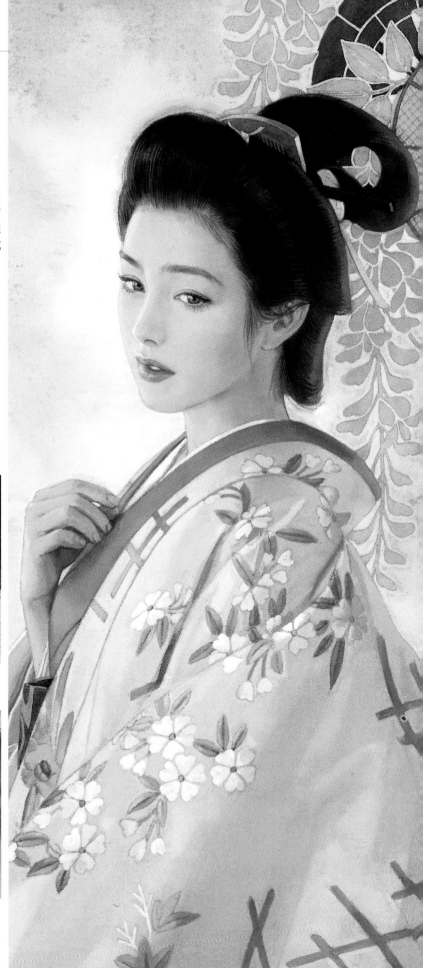

姿勢擺位方法

　　要讓一個人物擺出動作姿勢時，無論是靜止的姿勢，還是在擺動途中的姿勢，只要能夠將這幅畫描繪成可以看出該姿勢的前後動作，那就是最理想的了。只要做到這點，這名人物就會栩栩如生。

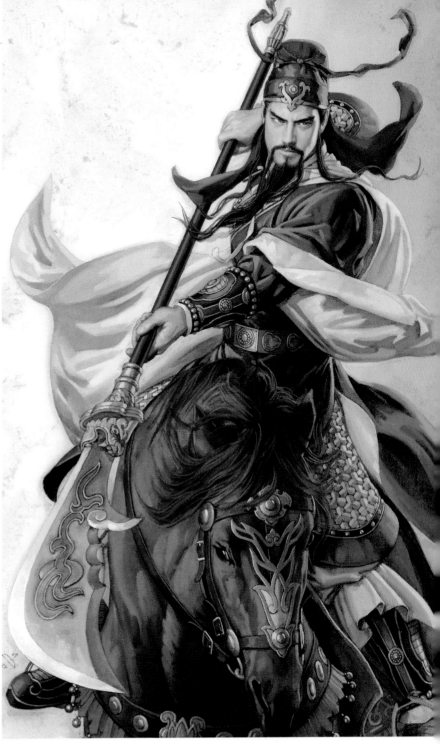

■關羽

　　這是拿著巨大青龍偃月刀的姿勢。是先想出了一個可以讓整把大刀連前端都進入到畫面裡的姿勢後才思考構圖的。右手是在後方深處會變小，但為了呈現出魄力，這裡有稍微描繪得比較大一點。上半身是大大地扭到了觀看者看過去的左側，因此左腳的膝蓋也會伴隨著這個動作而偏向內側。在描寫動作方面，關羽的袖子跟披風會是很有用的物品。

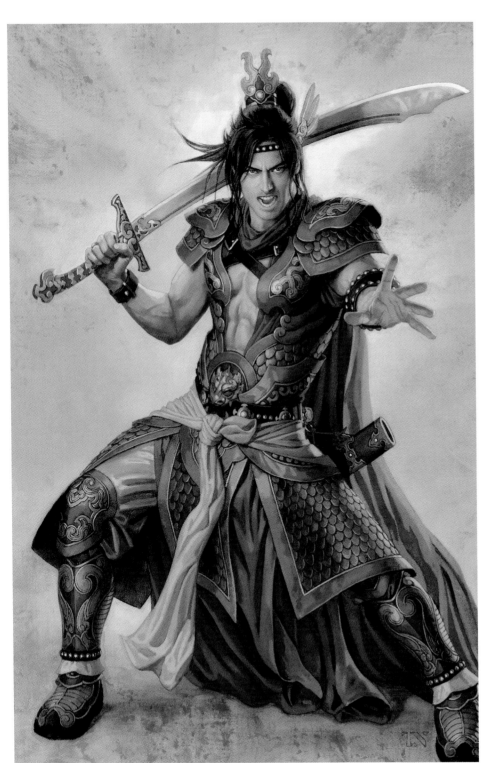

■甘寧

如果是一個將劍扛在肩上，然後左手伸出到前方的姿勢，那麼手的大小當然就會隨之改變。握著劍的那隻手雖然也有描繪得微微比較大些，但伸出在前方的左手會再更大。手若是很小，就會失去魄力，但要是過大的話，協調感就會變很差，因此需要特別注意。把腰挺出到比上半身還要前面的姿勢，身體線條會呈現出一個S字型的曲線，帥氣度會因此而有所增強。這時雙腳若是也用力地張開，盡可能讓人物看起來很巨大，那麼也會出現一股魄力來。

臉、手、腳之間的協調感

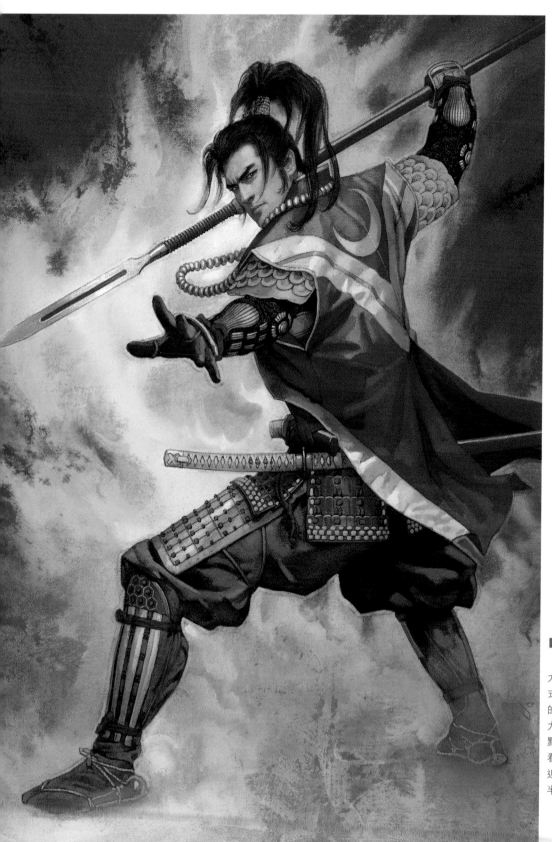

如果要描繪一名男性武將，在描繪時幾乎都是預想為 8 頭身左右。手都會畫得稍微比較大一點，腳也會畫得比較長一點，但要是畫得太長，會顯得很不自然，因此需要注意一下。

■前田慶次

要描繪全身時，手腳不會做太大的誇張美化。因為會以拉出的方式觀看角色的全身上下，所以前方的手會盡量畫得不會顯得很極端的大。腳也是同樣如此。因為這是視點上的問題，例如想要讓前方的手看起來很大時，視點就會變得很接近手，身體就會出現透視效果，下半身就會隨之變小。

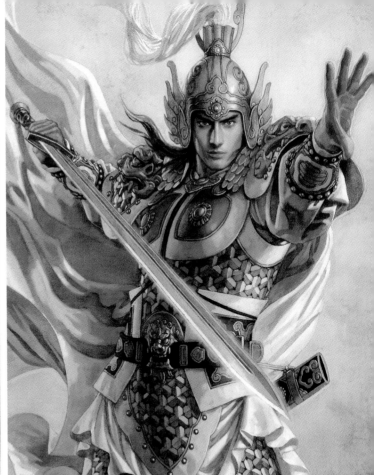

■趙雲

　左手有特意誇張美化得很大。雖然要不要進行誇張美化，要視畫面的協調感而定，但如果是像右圖這種右腳跨出在前，然後扭起身體的姿勢，那麼為了要呈現出強力感和穩定感，就要加大誇張美化左手了。

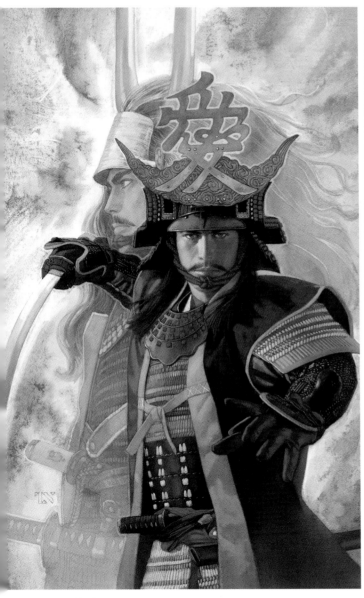

■直江兼續

　這個直江兼續，視點比前田慶次還要近，伸出在前的左手會變得很大，而拿著刀的右手則變得很小。

■華雄

　將上半身畫成往前傾姿勢時，脖子跟身體之間的連接，絕對會變成一種收起下巴的臉部角度。如果是一名重量級的人物，那麼手臂、腳跟身體都會變粗，而且手腳長度的比例也會稍微有所改變。要描繪草稿圖時，要先以裸體的狀態確認骨骼、肌肉的形成方式跟身體的線條後再穿上鎧甲；這是不管在任何時候都是需要做的一件事情。

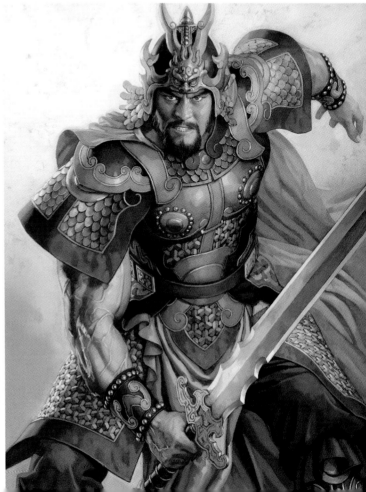

日本戰國時代甲冑的描繪方法

　　要描繪日本戰國時代的甲冑時，那些現存的甲冑、頭盔跟有傳承的甲冑，都會盡可能地如實進行描繪。而頭盔跟鎧甲的大小比例，因為日本戰國時代的平均身高是150～160cm左右，所以頭身比例會不同於現代。若是以現代人的理想頭身比例描繪，這些留存到現在的甲冑想當然會不合身，因此描繪時要將甲冑校正成比實際鎧甲還要略大些。

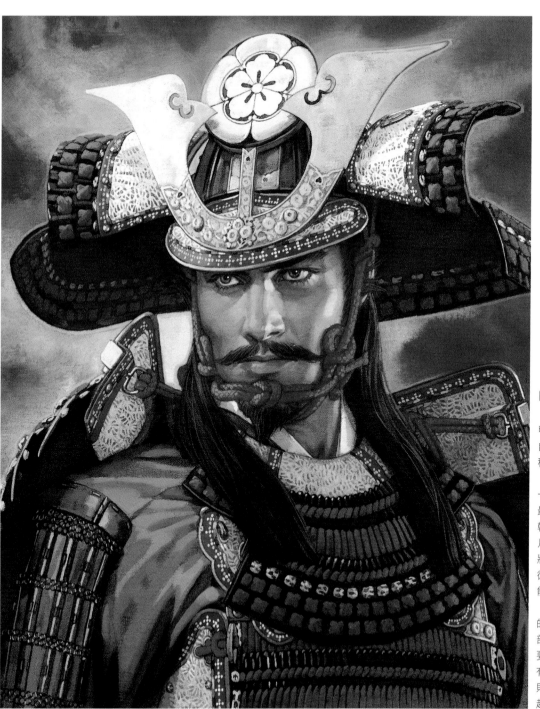

■織田信長

　　相傳中織田信長所使用的甲冑「紺系威胴丸具足」。源自室町時代的頭盔護頸，有一種古風之美。

　　描繪時拿一張跟頭盔角度一樣的人物照片來描繪，那是最為容易的。鎧甲的袖子跟軀幹也是參考了有人穿上時的照片。如果描繪一名胸上景的武將，那能夠將頭盔跟鎧甲的細微地方都描繪出來，就會盡可能把細部描寫到極限程度。

　　頭盔的吹返跟眉庇、軀幹的胸板，以及袖冠板白色皮革部位的模樣，這些地方至少也要描繪出氣氛感覺，才會比較有模有樣。護手甲的鎖子甲，則是省略成很多圓圈排列在一起的狀態。

■井伊直政

　　這是傳聞中，井伊直政所使用的「朱漆塗桶側胴具足」。象徵著井伊赤備的純紅色鎧甲，也是一個很有魅力的描繪對象。只不過頭盔的兩側裝飾真的太大了，實在沒辦法將前端部分都描繪出來。

　　描繪時是參考了甲冑集的正面照片，頭盔幾乎是保持原樣，鎧甲雖然多少有經過一些調整變化，但幾乎都是參考了照片的陰影。陣羽織則是個人的原創之物。

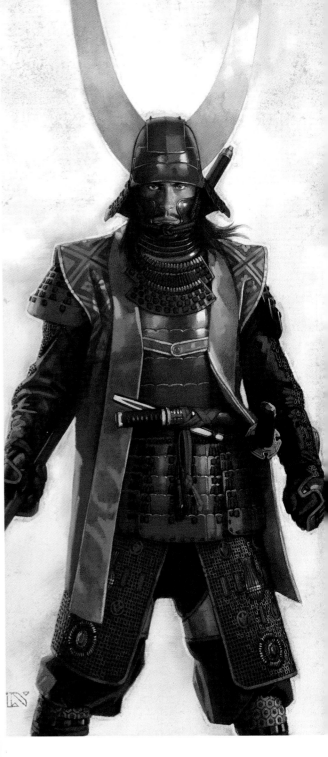

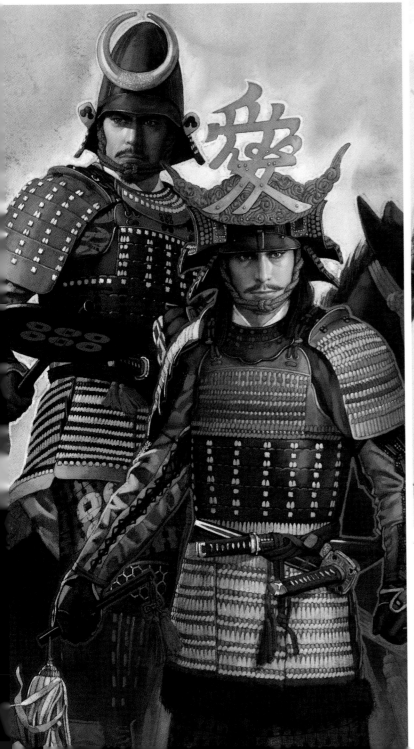

■真田昌幸與直江兼續

　　真田昌幸與直江兼續也有留下了甲冑。直江兼續的頭盔因為有「愛」這個頭盔前飾而很有名，其構造很複雜，就連頭盔的盔殼都被它遮擋住了，因此要搭配人物會有難度在。但因為頭盔盔殼和眉庇的寬度幾乎一樣寬，所以只要透過眉庇進行搭配，就不會有什麼問題。在描繪甲冑時，有時也會對實際存在的甲冑進行一些調整變化，真田昌幸的甲冑，面頰是那種有附屬護頸的款式，但是把面頰卸下來，畫成喉輪的款式。直江兼續的鎧甲原本也是沒有袖子的，是我把它加了上去。

109

三國志鎧甲的描繪方法

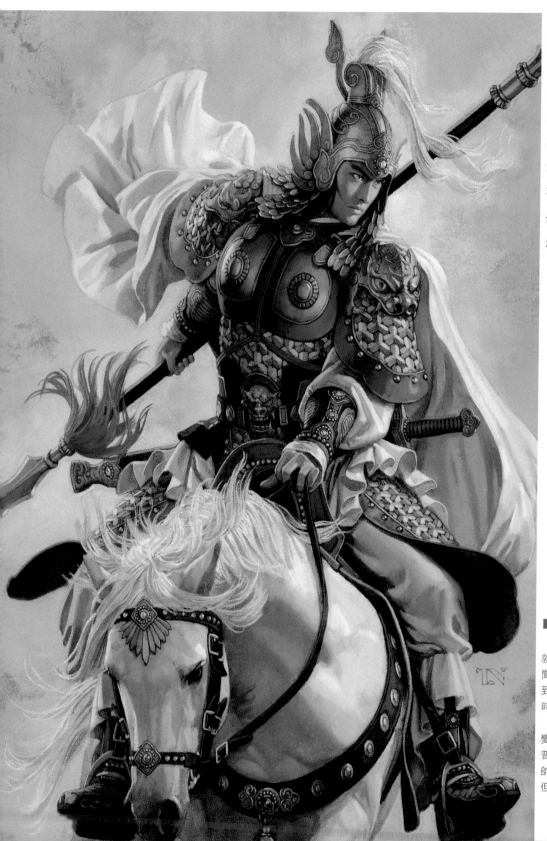

三國志鎧甲幾乎不會按照史實描繪。因為其原型是「三國演義」這本小說，所以會有相當多的虛構部分，如關羽的武器青龍偃月刀原本是宋代的兵器，張飛的蛇矛原本是明代的兵器，因此在畫成插畫時，都會參考那些存在於宋代到明代這段漫長時代當中的鎧甲。

■趙雲

三國志的鎧甲，其特徵幾乎可說就是胸部的明光鎧了吧！在佛像的多聞天王像跟四大天王像上，也可以看到同樣的鎧甲，因此要實際描繪鎧甲時，都會拿這些做為參考。

頭盔的設計會視人物角色進行改變，但是在描繪趙雲時，會尊重一般普遍的形象。而在描繪鎧甲時，雖然帥氣度很重要，這點也會銘記在心，但認為樸實感也是很重要的。

山文甲的描繪方法

　　所謂的山文甲，是自中國唐代起就一直有在使用的代表性鎧甲之一。這種鎧甲是由一種朝三個方向延伸出去的金屬板組合在一起所打造而成的。在多聞天王像跟四大天王像這些武神像上，也可以看到山文甲。

首先描繪出鎧甲的大略外形。

在要描繪鎧甲山文甲的部分上，以平行、等間隔的方式描繪出垂直線條。這時要稍微考量到遠近感，調整其間隔距離。接著加入斜向線條繪製出三角形，使三條線很巧妙地交叉在一起。

以三條線交叉在一起的部分為中心，描繪山文甲的輪廓。畫好後的山文甲看起來雖然會顯得很平面，但只要透過上色表現出陰影，就可以讓立體感呈現出來。

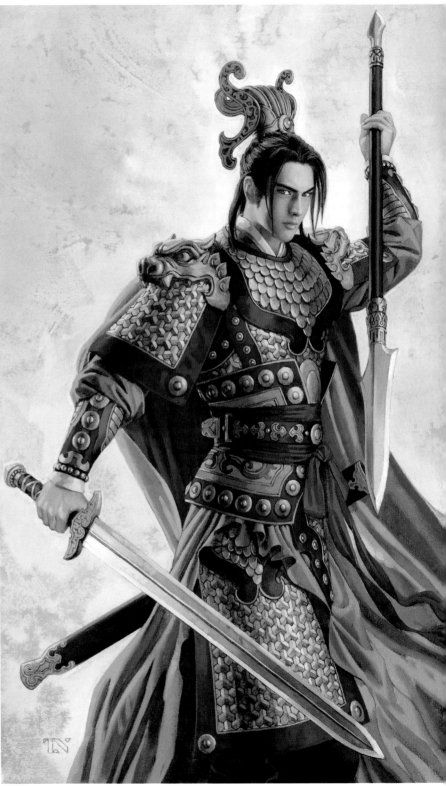

■姜維

　　這是將魚鱗甲跟山文甲搭配組合起來的鎧甲。這套鎧甲從唐代到明代，長期被用來使用為中國的鎧甲。護肩的神獸組合在三國演義當中，也是一款必備的鎧甲物品。神獸的設計這些要素，靈感是取自於中國的神獸像等事物。重要的是要有「中國風」這一點，為了呈現出中國風，都會盡量不要描繪幻想世界的神獸。圖紋這一類的也同樣如此。

日本戰國時代衣物的描繪方法

　　在描繪日本戰國公主時，衣物上的花紋大多都會參考連續劇跟電影這類影視作品上所使用的衣裝設計。因為要一切從零開始設計出豪華的打掛跟小袖的花紋，然後再描繪出人物角色穿上這些衣物後的狀態，那是非常困難。只不過如果是那種很單純的重複圖紋樣式，那要描繪出穿起來後的狀態，還是有可能的。

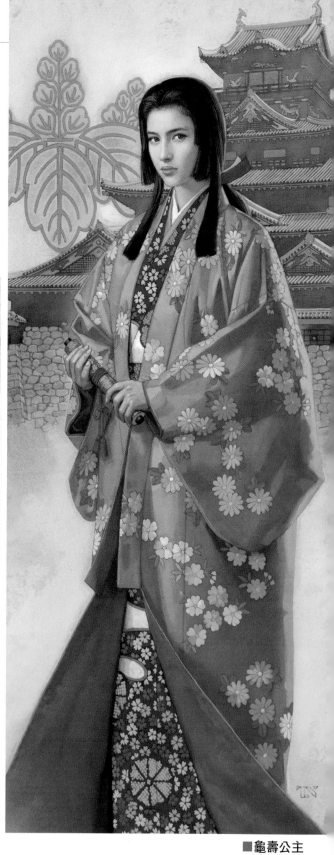

■龜壽公主

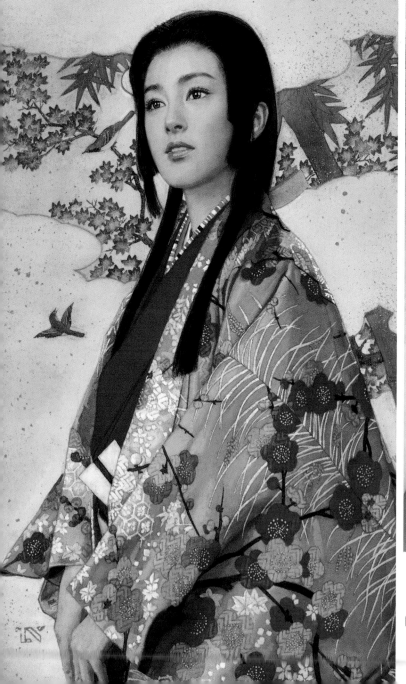

■阿江

三國志衣物的描繪方法

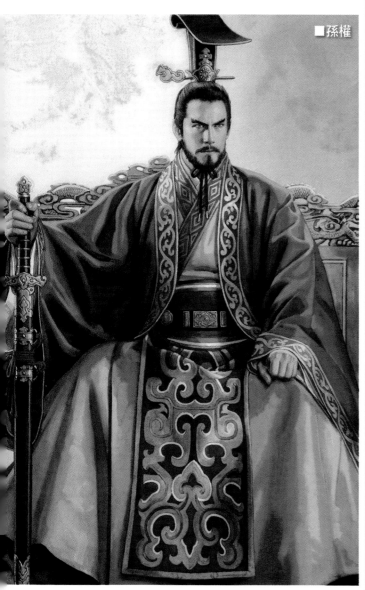

■孫權

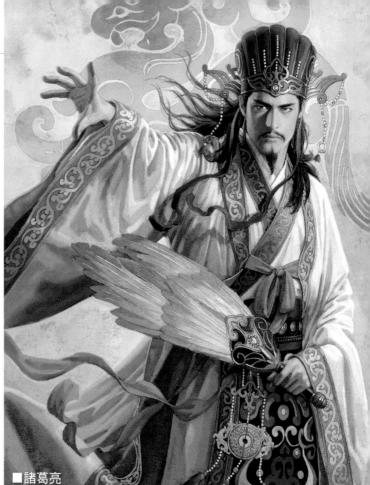

■諸葛亮

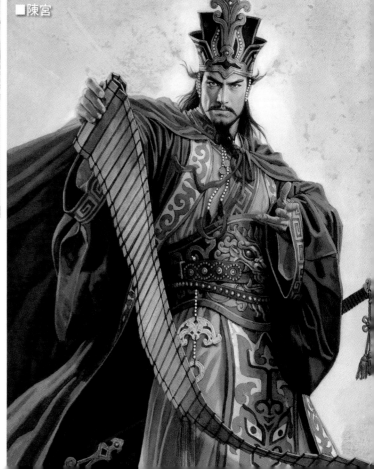

■陳宮

　　如果是三國志，漢服的袖口跟腰帶垂下來的長綬這些衣物的花紋，基本上會描繪中國的圖紋。都是參考傳統圖紋圖典，這類收集中國花紋的書籍。雖然偶爾也會透過想像描繪，但這部分基本上跟鎧甲一樣，都會很講究中國風的要素。主要都是以春秋戰國時代到漢代的花紋為基調，偶爾也會參考到明代前後那個時代的花紋。只不過，唐代的花紋因為是花朵紋樣，有很多設計很流利、很漂亮，會導致唐代風太突出，所以會極力避免使用。

馬匹的描繪方法

在三國志跟日本戰國時代當中,馬匹也會是一項很重要的要素。武將們騎馬舞刀,手持槍矛跟大刀奔馳的模樣,實在是非常唯美如畫。拿來作為參考的馬匹種類雖然大多是純種馬,但是有時也會參考野生馬的照片。

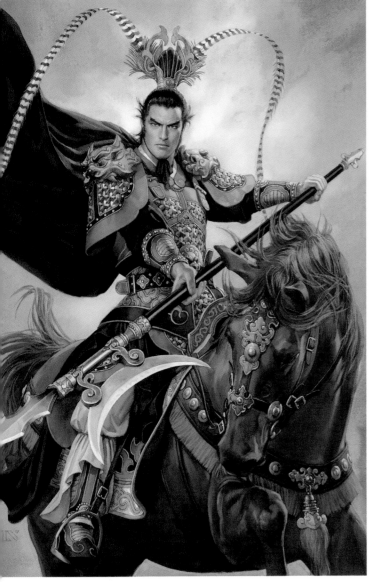

■呂布與赤兔馬

呂布的愛馬「赤兔馬」。傳聞可以一日奔馳上千里的這匹馬,聽說脾氣很暴躁沒有人可以成功駕馭。只有最強武將的呂布以及之後獲曹操贈馬的關羽。最強武將與最強名馬的這個搭配組合,實在是非常具有魅力。描繪時是讓馬的脖子轉向旁邊,容納在畫面當中,然後將鬃毛畫得稍微較長點,呈現出那種粗暴的氣氛感覺。

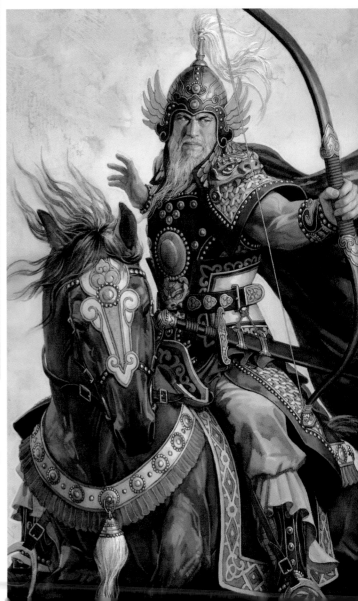

■黃忠

黃忠的馬因為並沒有特別的記述,所以是照自己的意思描繪的。馬匹的鬃毛顏色也有搭配老將來畫得很明亮。描繪馬匹的訣竅,就是要意識到脖子周圍、胸口跟前腳的肌肉,並將血管浮現出來的部分也都描寫出來。只要將馬匹畫得很肌肉發達,那就會變成一匹很強悍且具有威嚴的馬了。

■島津義弘與膝突栗毛

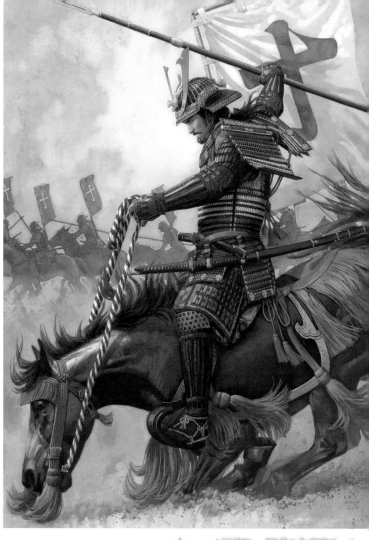

島津義弘所乘坐的馬匹，名為膝突栗毛，也被稱之為長壽院栗毛，乃是義弘的愛馬。據說這名字的由來，是因為在木崎原之戰當中，島津義弘與敵將單挑時，它彎起膝蓋壓低姿態，幫助島津義弘的長槍得以擊中敵人。這幅作品所描繪的正是膝突栗毛跪下來的場面。這裡是透過馬匹的鬃毛、尾巴跟馬具三繫穗頭的彈跳表現出動作感。

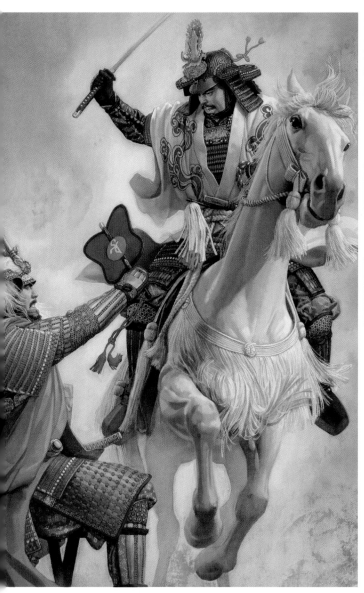

■黑田官兵衛

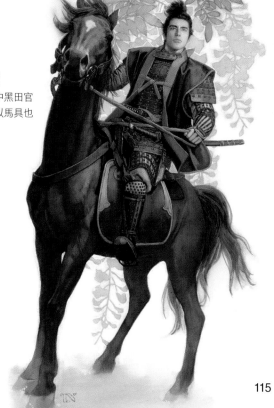

因為是小說中黑田官兵衛年輕時，所以馬具也很簡單樸素。

■武田信玄對上杉謙信

這是川中島之戰的信玄與謙信的單挑場面。要參考照片時，如果有武將騎乘在馬上的照片，就會參考這種照片；如果沒有的話，會從無關武將的馬球運動跟馬術相關照片當中，尋找適合的照片。在描繪馬匹時，馬與人的大小比例協調感會很重要，因此會盡量以有人騎乘的馬匹照片為原型。

人物與背景的關係

背景與人物的這個搭配組合，在故事性跟說明人物訊息方面，是一個有其必要的拼貼藝術。人物大小、背後風景以及事物大小，這之間的協調感是視構圖而定的，因此作者可以自由決定。

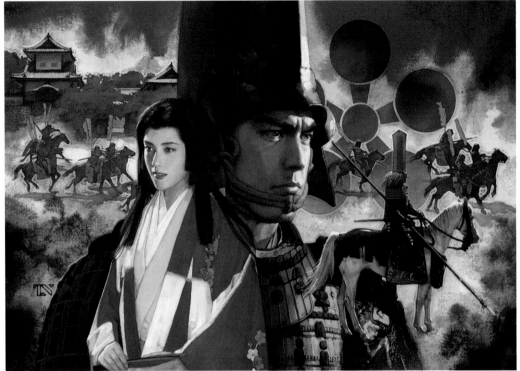

■利家與松

前田利家與松的背景是加賀梅鉢的家紋、金澤城與騎馬軍團。配角則加入了身穿甲冑的前田利家騎馬模樣。有加入家紋，畫面會顯得很有設計感且凝聚。而將城池這些建築物加入到畫面當中，除了會有故事性，同時畫面也會有景深感。

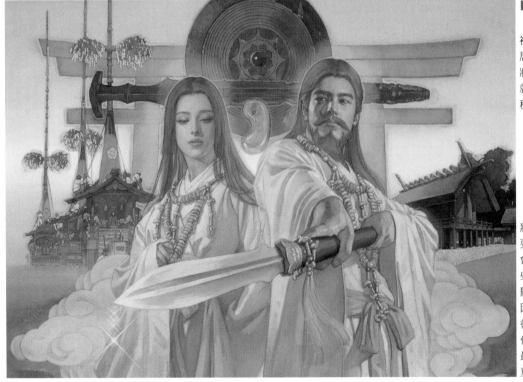

■神道

在伊邪那歧與伊邪那美的背景裡，有三神器（鏡、玉、劍）、鳥居、神宮的社殿與祇園祭的山鉾。將這些事物統整成兩相對稱，畫面就出現一股神聖感，而且構圖會很穩定。

■死侍

以電影為主題的構圖，大多會將登場人物加入進去，因此背景的要素就會有所限定。基本上建築物會在人物的後側，而配角跟汽車這些人事物要擺在前方，並利用前後關係呈現出景深感。配角人物也會因為要將誰作為主要配角，而令前後關係有所改變。像此圖考量到動作跟人物角色個性，是將死侍畫在最前方，接著是其女友，然後考量重疊情形組成構圖（右頁）。

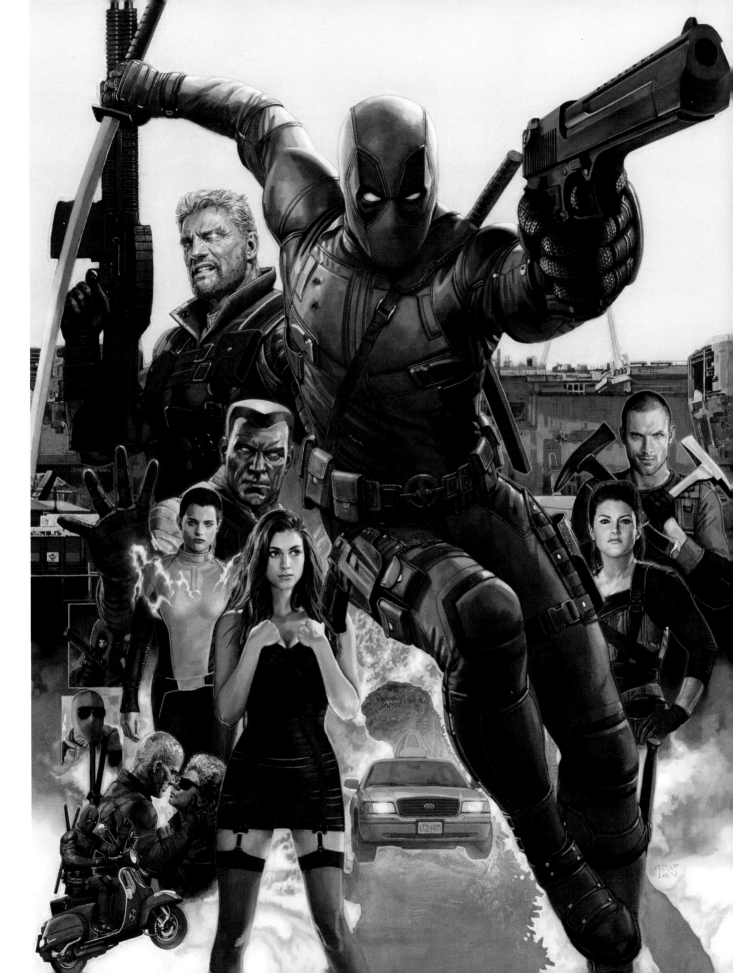

背景的設計處理

　　若在背景裡加入平面的圖案跟圖紋這些圖形，就可以跟寫實風的人物畫形成一種對比並更加襯托出人物。此外，將幾何學圖形套用到一幅畫的構圖裡，還可以營造出很有趣的構圖。

■織田信長

　　信長的背景裡，有加入紺系威胴丸具足的頭盔前飾部分、老鷹，以及據說後來送給了上杉謙信的絲絨披風的牡丹唐草紋作為設計點。這裡是透過了頭盔的「靜」與老鷹的「動」這兩者的對比，表現出信長身上那股有如緊張感的氣息。

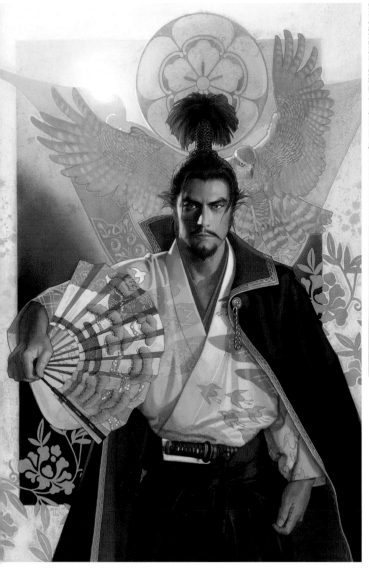

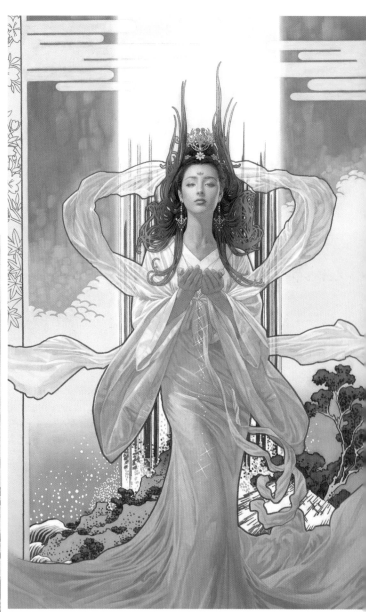

■水之女神

　　這幅將元正天皇視為水之女神，加以形象化的女性畫，其背景是以葛飾北齋的「美濃國養老瀑布」為原型。人物也有像慕夏（新藝術運動時代的藝術家）的畫作那樣，配合北齋版畫的輪廓線強調輪廓使兩者產生同調。同時畫作的四周，有加入了櫻花跟日本楓的圖案。

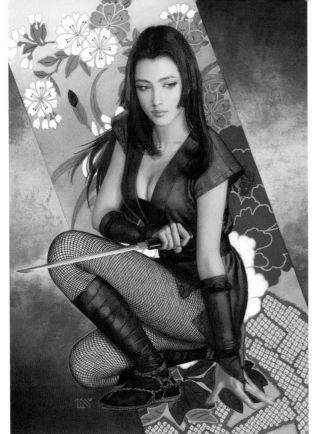

■淫穢忍法帖
　立起膝蓋、拿著小刀的女忍者，其背景有斜斜地加入了一條花朵紋樣的帶子。平面的花朵紋樣如牡丹等，以及以牛車車輪為圖紋的源氏車縝密花紋，都令這幅畫作變得華麗不已。

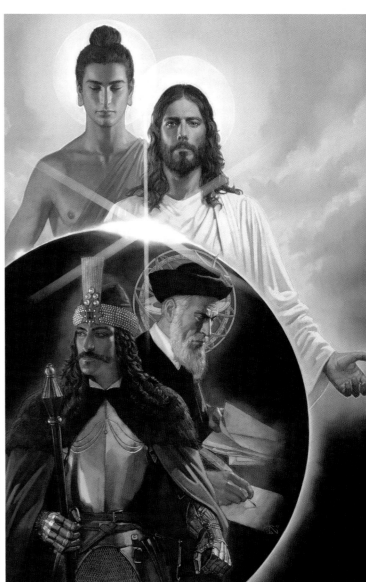

■世界聖人・魔人
　加入在佛陀與耶穌背後的圓光圓圈，以及加入在諾斯特拉達姆斯背景上的天體儀圓圈，兩者大小是一樣的。接著再以日食鑽石環的圓圈隔開空間，區分開兩位聖人與兩位魔人。

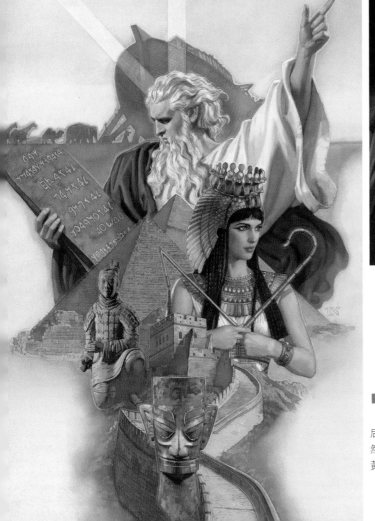

■世界古文明
　摩西所拿著的石板跟指著某處的左手，以及金字塔與埃及豔后所拿的連枷跟權杖，這幾者之間的傾斜角度幾乎是一致的。雖然沒有什麼特別的含義，但這也是構圖的一種樂趣，具有一種與黃金分割共通的設計意涵。

火焰、雲、宇宙的表現

利用溶劑的松節油與石油精油的滲透效果，可以表現雲、火焰跟宇宙銀河等現象。請參閱 P.48 的步驟 7～18 以及 P.62 的步驟 5～12 的「用油彩進行打底」。

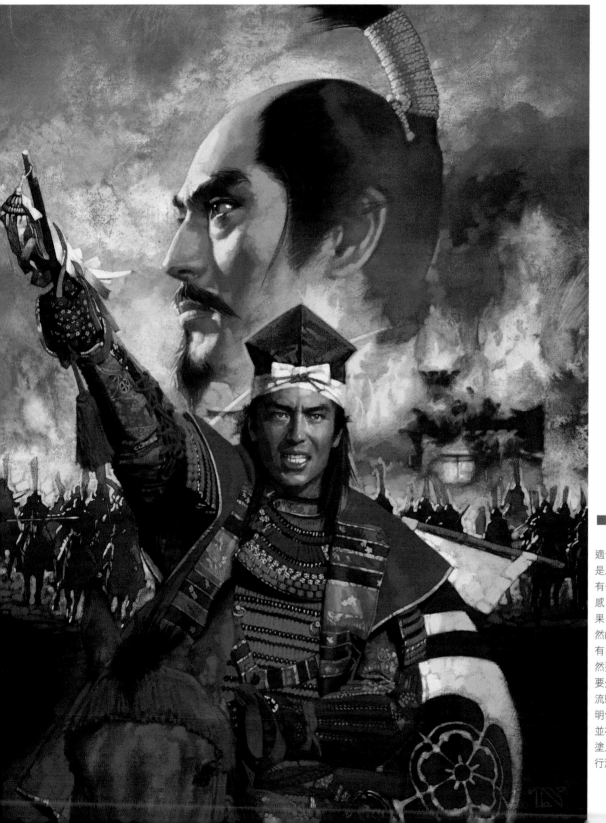

■信長與信忠

　　火焰的表現，非常適合滲透技法。因為若是以手繪描繪火焰，會有一種很故意的不自然感，但若是利用滲透效果，就會產生一股很自然的流動感，而變得很有自然火焰的感覺。當然要塗上滲透效果時，要先繪製好自然火焰的流動感。之後再將不透明色塗在明亮部分上，並在火焰部分上薄薄地塗上一層黃色跟橘色進行潤飾。

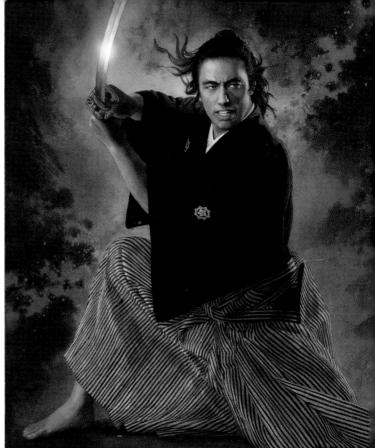

■坂本龍馬

除了有用滲透效果表現龍馬的「氣場」跟「靈光」這些晃動感，同時還有用紅色的顏料進行潑濺。收尾處理時，也有再用紅色的顏料仔細進行了一次潑濺。

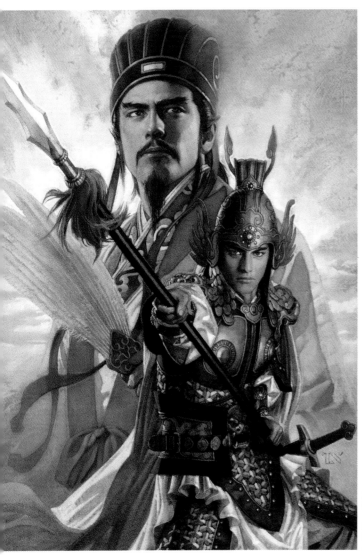

■孔明與趙雲

雲的表現也可以利用滲透效果。如果施行對象是雲，對比太強烈的滲透效果會不太有效果，因此要讓滲透效果較為淡薄點。重點就在於要在滲透效果上面塗上不透明色。

■Rebirth

銀河的表現，要在沒有打草稿的前提下，就將旋渦畫成很漂亮是很困難的，但若是先從一個明亮顏色營造出斑駁不均，使其像是從銀河中心的核球一帶，呈螺旋狀擴散開來一樣，然後隨著越往外側，就加入越多暗物質的陰暗顏色，那麼就可以營造出一個銀河的雛型了。等顏料乾掉後，再以核球的黃色、宇宙的藍色為中心，薄薄地塗上一層顏色，使其帶有漸層效果，並在收尾處理時，用噴槍將星星噴灑上去。如此一來一個宇宙空間就會因為星星的加入而誕生了。

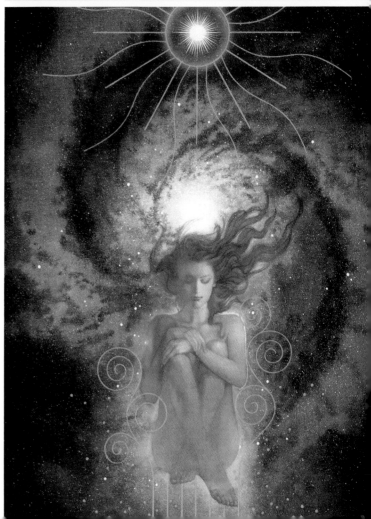

金色的表現

日本戰國時代跟三國志的鎧甲，有很多都有使用了金色。金色的表現不要用那種像是電鍍的表現，而是要用那種反射很暗淡的質感來描繪，這樣除了會比較有重量感，也會比較有真實鎧甲的感覺。描繪金色的訣竅，基本上就是要利用土黃色與生赭色的漸層效果。這時只要加強兩者對比效果，就會更加具有金屬製品感，而只要減弱對比效果，就會變成一種光芒很暗淡的金色。

■石田三成

這幅作品有稍微意識到，鎧甲的金屬部分與布匹的金色部分這兩者的質感差異，進行區別描繪。只要看護手甲跟大腿護甲這兩個部分，就可以看出其差異所在。

■曹仁

頭盔跟鎧甲的金色，幾乎都是以相同質感描繪出來的。視其如何發光就會出現不同的金屬感，因此在金色表現上，最為重要的就是如何加入高光。

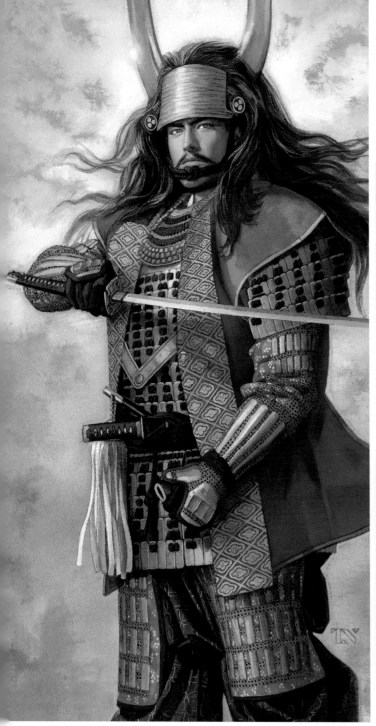

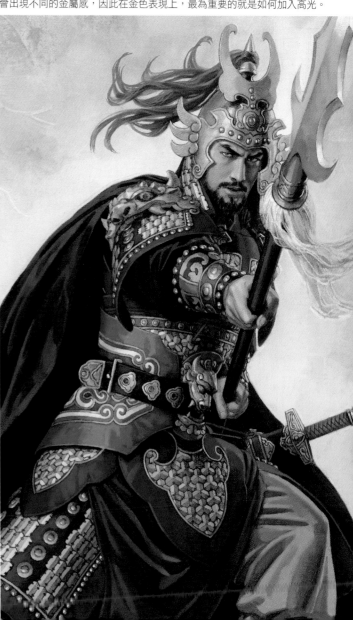

透過明度差異呈現質感

在描繪寫實風繪畫方面，透過筆致跟明度表現事物的質感雖然是很重要的一件事，但是不管筆致如何，只要正確表現出明度差，那麼即使是很單調的筆致，還是有辦法呈現出一定程度的質感的。下述所介紹的漸層效果樣本所展示的，是一種圓柱形的色階變化。這裡會事前預想各個固有色的顏色幅度來進行描繪。

▍肌膚顏色的明度差異不同版本變化

肌膚顏色的漸層效果，是繪製了6階左右的肌膚顏色，並以幾乎相同的間隔塗上顏色。最為明亮的地方並不是白色，而是一種在白色裡混入了微量黃色和橙色的顏色。最為陰暗的地方沒有使用黑色，而是使用了一種在深褐色裡混入了微量白色的顏色。然後再打上紫色、淡綠色、黃色的側光呈現出漸層效果。

Ⓐ在肌膚上打上鎢絲燈的照明以及紫色的側光。使用於日本戰國作品跟三國志等作品。

Ⓑ在肌膚上打上鎢絲燈的照明以及淺綠色的側光。使用於日本戰國作品跟三國志等作品。

Ⓒ在肌膚上打上螢光燈的照明，又或是在女性的雪白肌膚上打上黃色的側光。使用於天使等作品。

Ⓓ在肌膚上打上螢光燈的照明，又或是在女性的雪白肌膚上，打上淺綠色的側光。使用於天使等作品。

▍金色（主要是金屬）的明度差異不同版本變化

金色的漸層效果，其漸層幅度會因為披風的質感或金屬製品的質感而隨之改變。這是因為光線的反射角度，會加入到具有立體感的陰影當中。Ⓔ和Ⓕ雖然都是使用相同顏色，但只要改變漸層的幅度，質感也會隨之改變。如果是金屬製品的金色，那只要將明度差異強調得更加明顯，就會變成一種如電鍍塗裝般的表現。

▍銀色（主要是金屬）的明度差異不同版本變化

銀色的漸層效果，其思考方式跟金色是一樣的。銀色雖然也能夠單純用黑白的漸層效果描繪出來，但是其中間色的灰色，最好盡量以在天空色、紫色、褐色裡加入白色的方式調製出來，會比較呈現得出顏色的深度。同時銀色漸層的側光紫色，跟金色漸層的側光相比之下，會變得比較接近是純粹的紫色。

Ⓔ在消光的金色上，打上鎢絲燈的照明以及紫色的側光。使用於金色的服裝。

Ⓕ在金屬製品的金色上，打上鎢絲燈的照明以及紫色的側光。使用於金色的甲冑。

Ⓖ在消光的銀色上，打上鎢絲燈的照明以及紫色的側光。使用於銀色的服裝。

Ⓗ在金屬製品的銀色上，打上鎢絲燈的照明以及紫色的側光。使用於銀色的甲冑。

▍白色布匹的明度差異不同版本變化

布匹的質感也是有各式各樣的質感的。在這裡所展示出來的，是像棉花跟麻布這一類沒有光澤的布匹以及像絲綢這類有光澤的布匹，其漸層效果的差異。

Ⓘ在白色的棉花跟麻布這類沒有光澤的布匹上，打上淺藍色的側光。

Ⓙ在白色絲綢這類具有光澤的布匹上，打上淺藍色的側光。

亮光效果的描繪方法

亮光的呈現，在 CG 這類用數位作畫描繪出來的作品裡，呈現出來可以非常有效果，但是在油畫就要用顏料的漸層效果進行模糊處理，或是運用噴槍這類工具進行呈現。

■Star Rain

這是一名以宇宙空間為背景，綻放橘色靈光的天使。靈光要盡量不要描繪得太過於均一。從內側的橘色轉變為外側的紫色的這個漸層效果，會形成一種具有溫暖感的亮光。而從紫色轉變成宇宙空間的焦褐色的這個變化，也只要緩緩地加入深藍色進行模糊處理，那麼橘色的亮光就會因為互補色對比的效果而顯得很醒目。

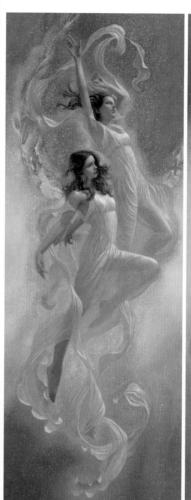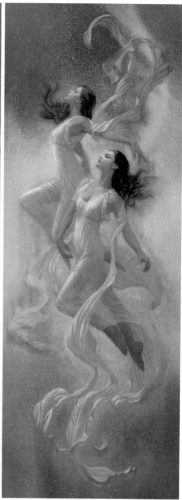

■Sound of the Sea（左）／Sound of the Sky（右）

雖然兩邊都是一樣的色調，看起來感覺都一樣，但其實兩者分別是海中（左）和空中（右）的背景。大海這一邊黃色跟綠色的 U 字形搖晃物，是在呈現水面亮光的搖晃。而天空這一邊則是在呈現靈光的那種感覺。因為不管哪一邊都是很抽象的形體，所以很自由地去揮灑顏料，並在心裡一面想著有沒有辦法將聲音形體給具體呈現出來，然後一面描繪出一個不規則型的斑駁事物。那些無數的白色細點，在大海是代表著氣泡，在天空則是代表著星星。唯有這個部分是很粗魯地拿噴槍把顏料噴上去，進行點描處理的。

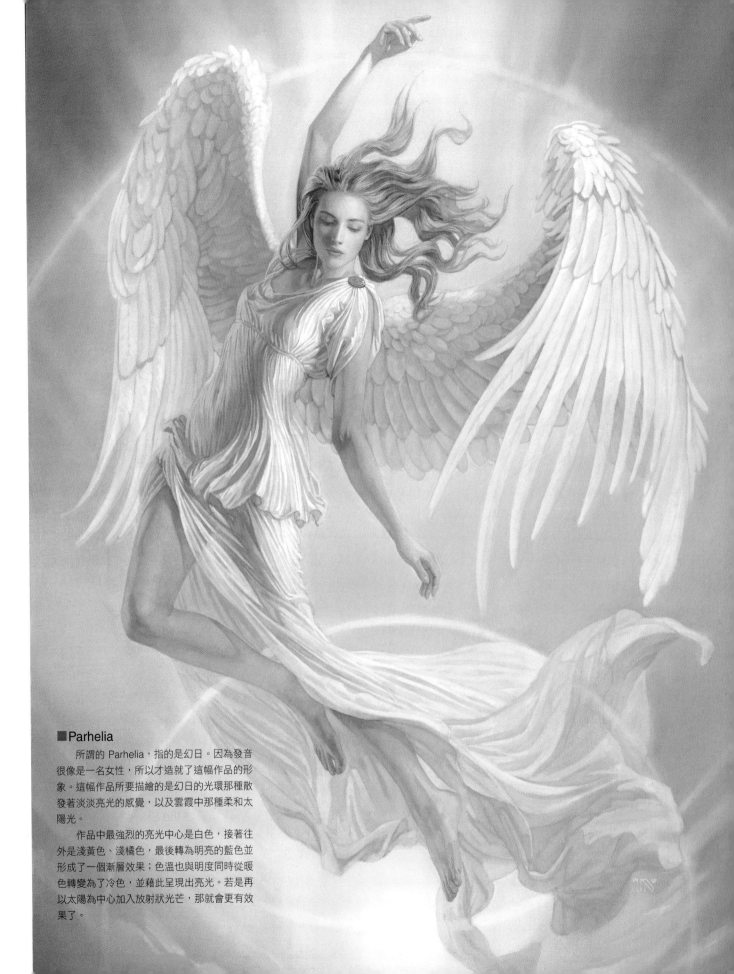

■Parhelia

　　所謂的 Parhelia，指的是幻日。因為發音很像是一名女性，所以才造就了這幅作品的形象。這幅作品所要描繪的是幻日的光環那種散發著淡淡亮光的感覺，以及雲霞中那種柔和太陽光。

　　作品中最強烈的亮光中心是白色，接著往外是淺黃色、淺橘色，最後轉為明亮的藍色並形成了一個漸層效果；色溫也與明度同時從暖色轉變為了冷色，並藉此呈現出亮光。若是再以太陽為中心加入放射狀光芒，那就會更有效果了。

天使頭髮的表現

如果要描繪天使頭髮,那就要透過一種在反抗重力的感覺,讓頭髮隨風飄動或透過動作的反作用力讓頭髮晃動起來,並進而呈現出飄浮感。同時略為帶有波浪感的頭髮,也會比直髮還要能夠呈現出空氣的晃動感跟天使的神秘感。

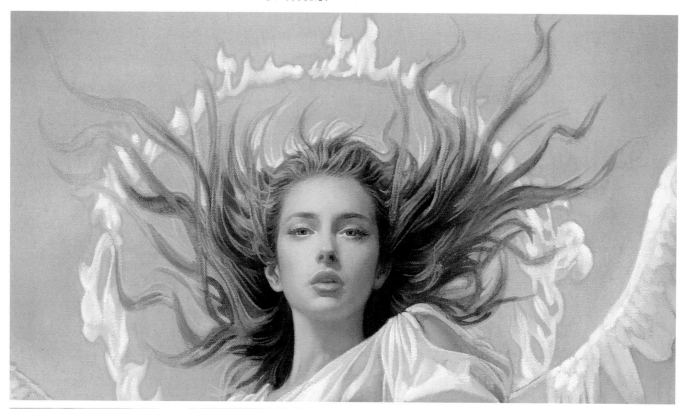

■烏列爾

不管是由下往上吹的風,又或者是天使那種神秘的空間晃動,頭髮的表現描繪起來,都是一個會讓人很開心的部分。像這種個性略為強烈的頭髮流向,其描繪訣竅就是髮際線附近要描繪成帶有直線感,而髮梢附近則要加入波浪感,使其稍微有一種很柔韌的感覺,如此一來就會很有模有樣了。

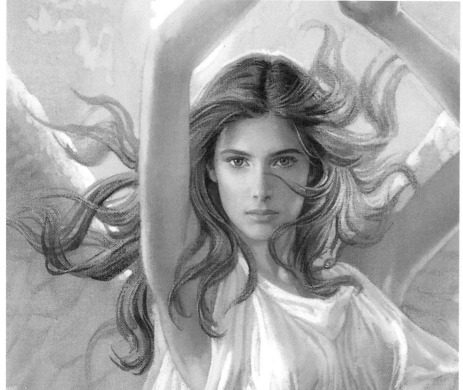

■Shaft of Light

頭髮的重點在於要盡可能地不進行刻畫。最理想的是在底色上色的階段,就先上好幾乎近似於完成品的色調,並在最後只稍微加入一點高光。特別是髮梢部分,因為想把髮梢畫成一種很輕盈的感覺,所以色調處理得很明亮,並減弱對比效果。相反的臉部附近會強調對比效果。

天使羽毛的描繪方法

　　要描繪天使羽毛時，因為天鵝羽毛的那種厚實感跟富含變化的排列方式，會讓人有一種優美如畫的感覺，所以基本上會參考天鵝的羽毛。而拿來作為參考的天鵝照片，不會挑那種正在飛翔的照片，而是會找那種在水邊張開翅膀時的照片。這是因為有適度彎曲起來的羽毛角度，才正好適合用在天使身上。在描繪時，要將外觀進行變形，使其看起來像是天使的羽毛，並參考那些很細微的羽毛重疊模樣跟陰影。

■ 烏列爾的羽毛

若是透過資料照片，解讀出那些微妙的陰影與調子變化，並描繪出一對非整齊劃一的羽毛，那麼這對天使羽毛就會變得很寫實。

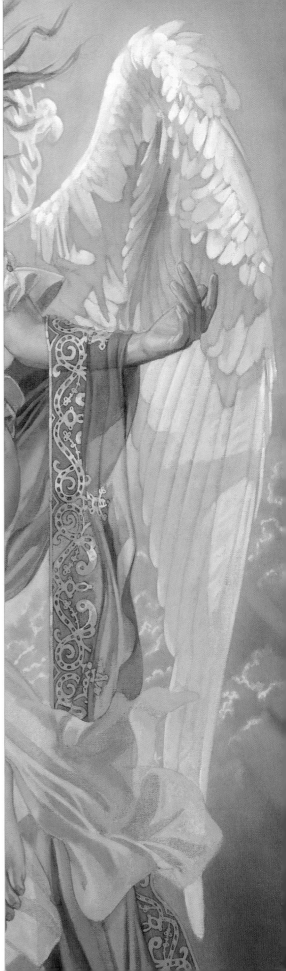

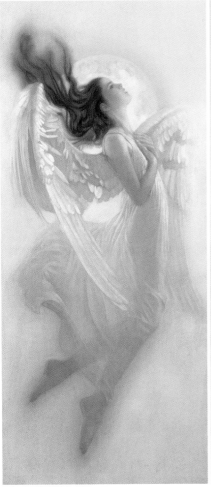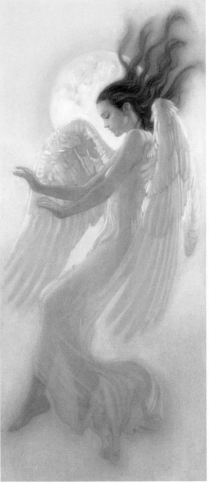

■ Healing Heart／Spiritual Solace

　　要從側面描繪羽毛雖然會有一點難度，但同時也有著要將羽毛容納在一個縱長畫面裡會很容易的優點。

天使羽毛的陰影

會感覺天使羽毛有厚實感是因為小根羽毛是浮空的,而重疊在其下的羽毛會有影子形成。羽毛的陰影想當然就必須要配合天使的陰影才行,因此找幾張陰影很近似的照片,並進行搭配組合作為資料之用。

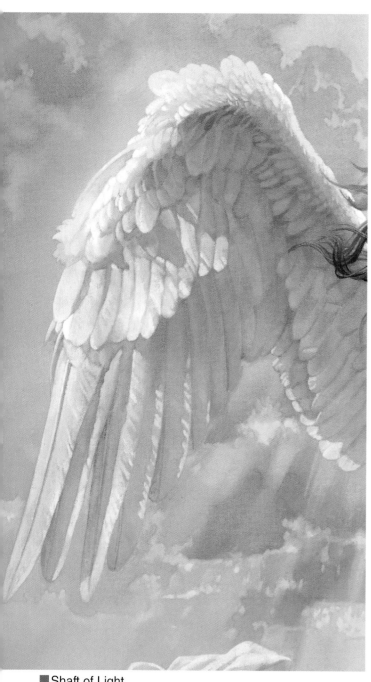

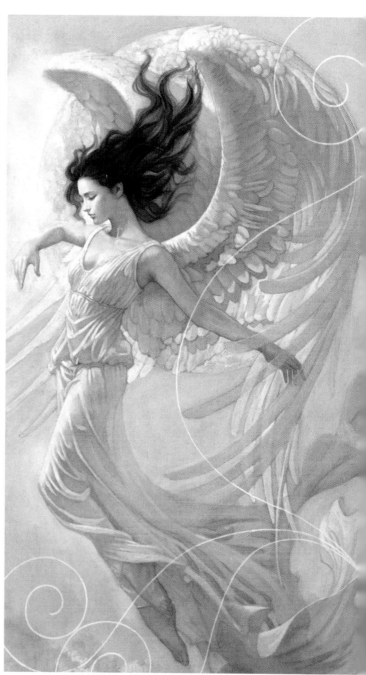

■ Shaft of Light

　　照射在天使上面的光線,是來自於一個相當傾斜的斜側面角度,因此羽毛的影子也會拉得很長。因為每一根羽毛都會出現陰影,所以能夠表現出羽毛的厚實感。描繪時若是有意識著天使衣衫的反射光跟後面太陽的透過光,陰影就會變得很真實。描繪羽毛時其需注意的重點為盡量不要留下很明顯的羽毛輪廓線。如此一來,就可以呈現出羽毛的輕盈感跟柔軟感。

■ Moonrise

　　陰影的重點仍然還是小根羽毛的影子。這個重點可以讓羽毛寫實化,並增加天使的存在感。因此會形成影子的部分,要組合冷色系跟暖色系,呈現出反射光跟透過光。

Part 5
線稿集

Sketches

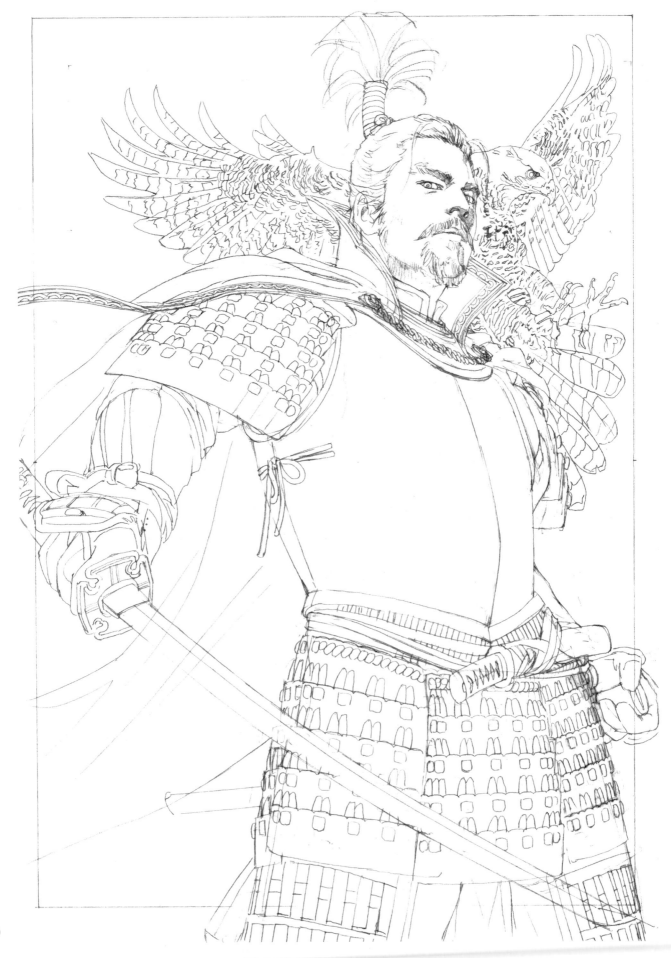

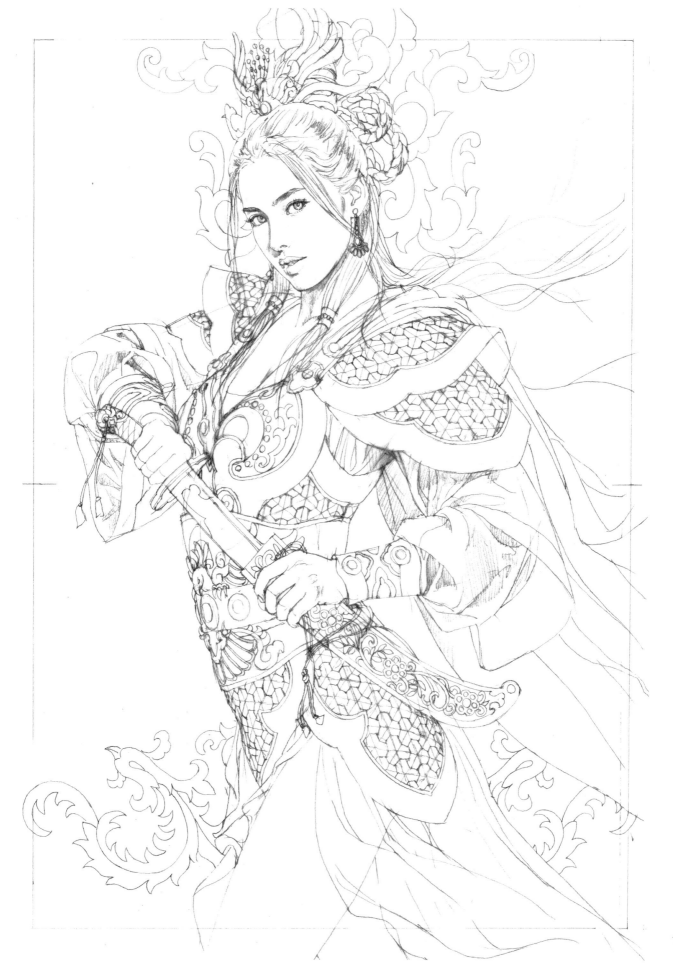

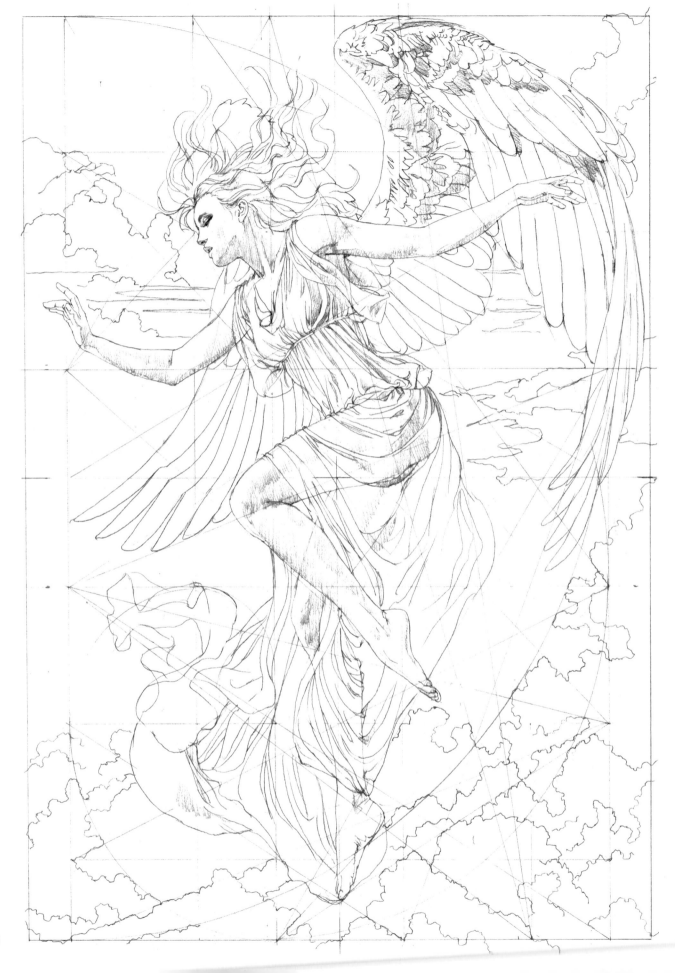

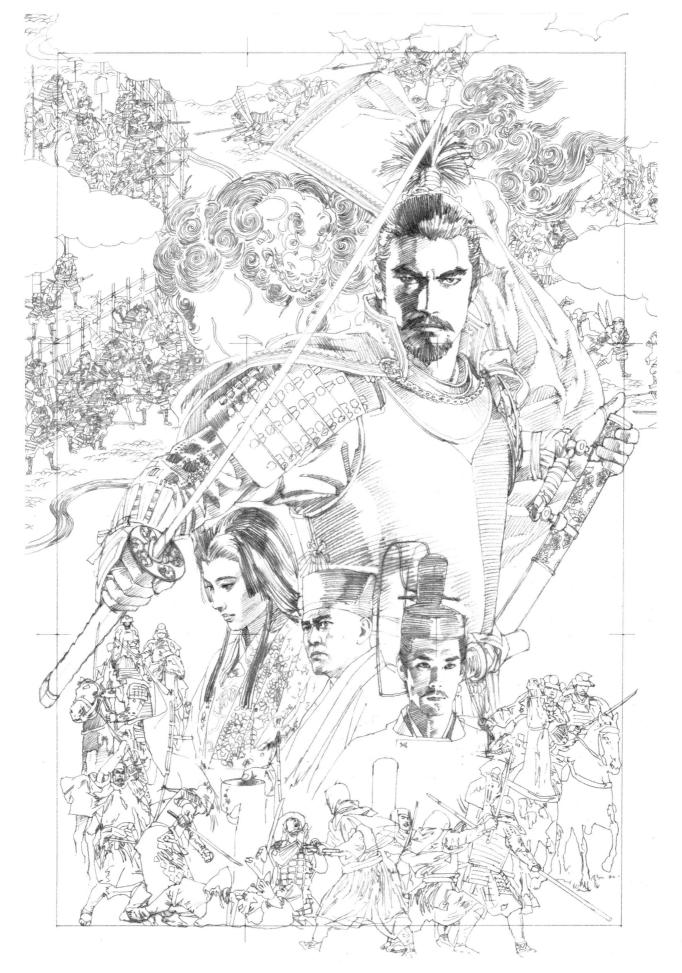

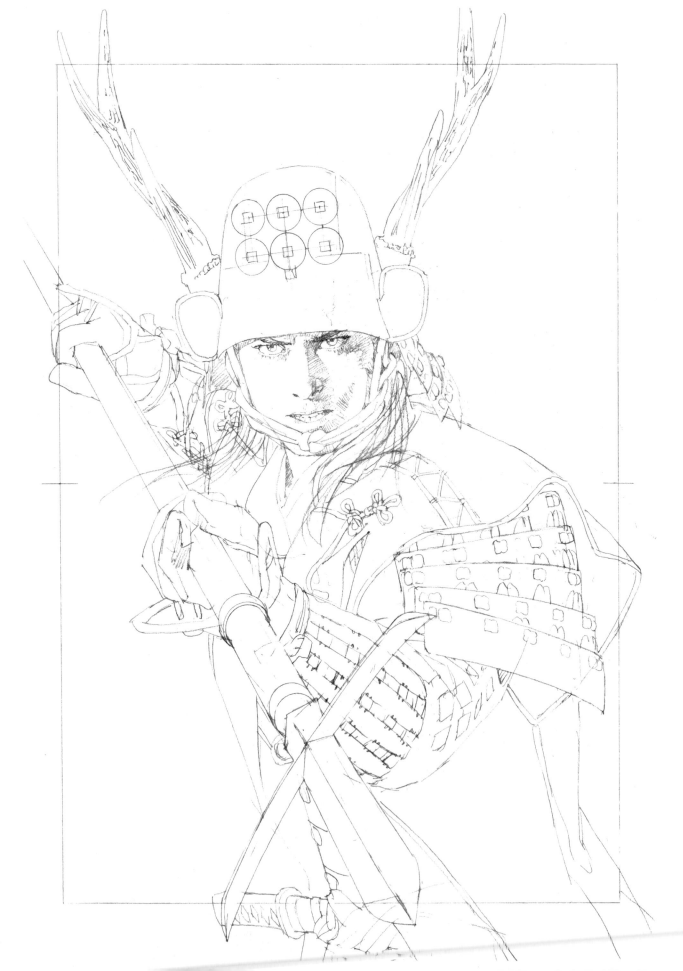

134

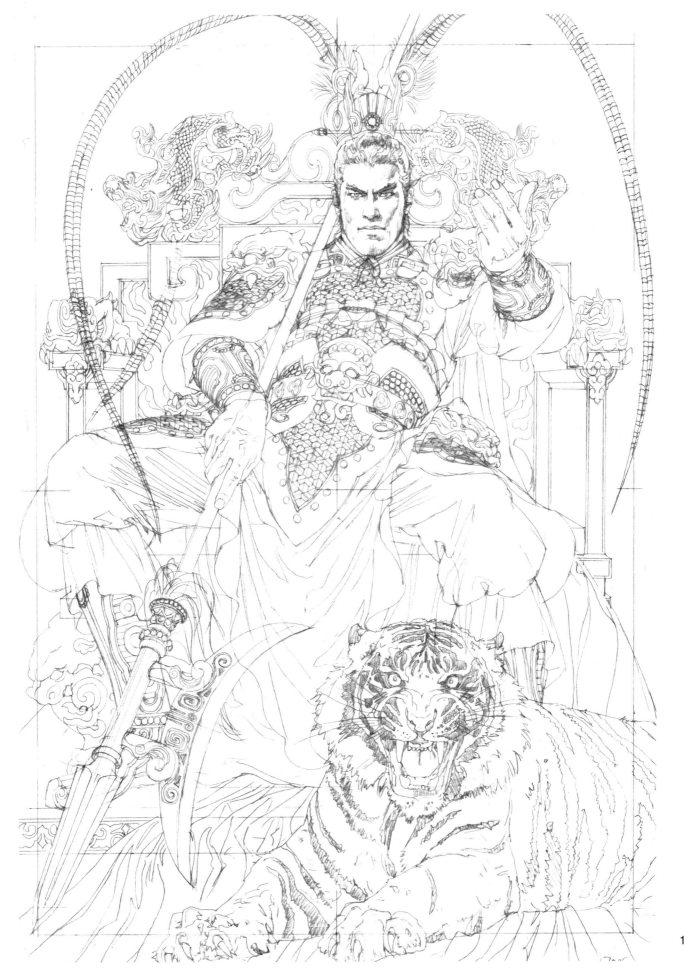

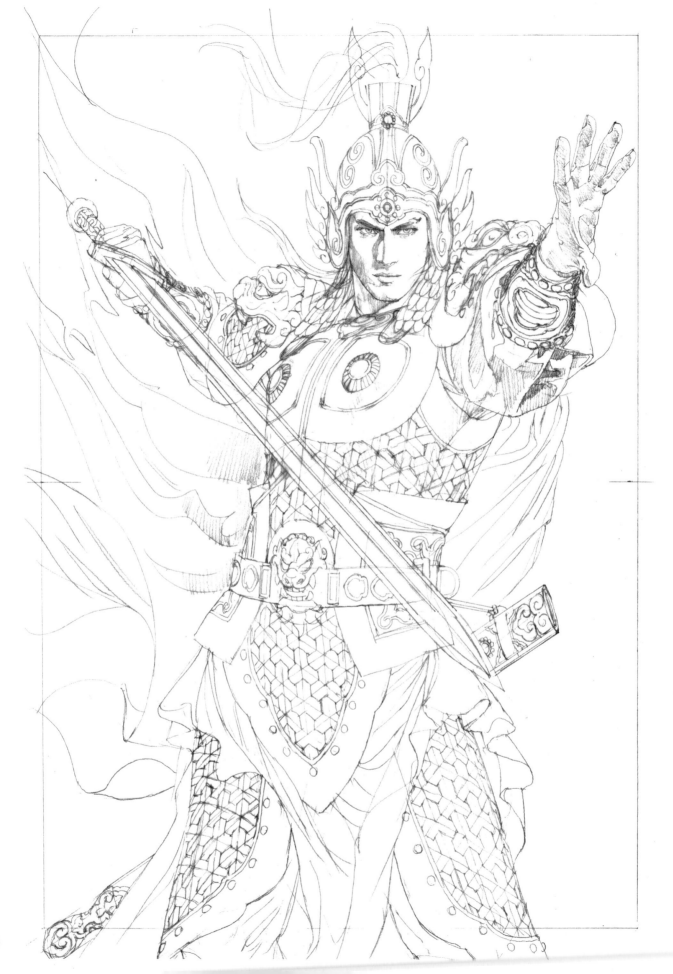

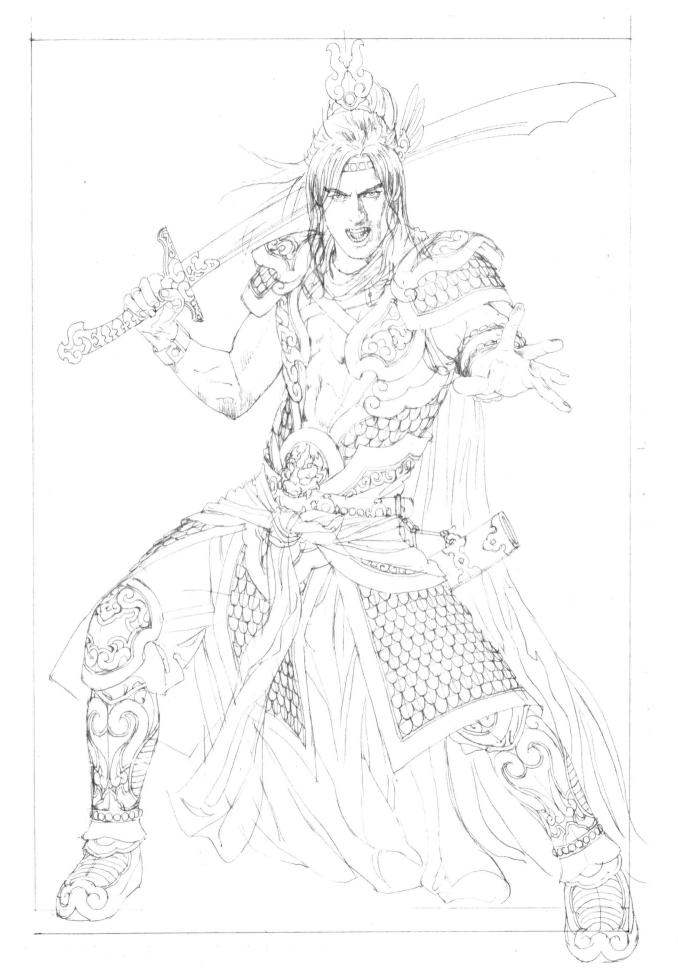

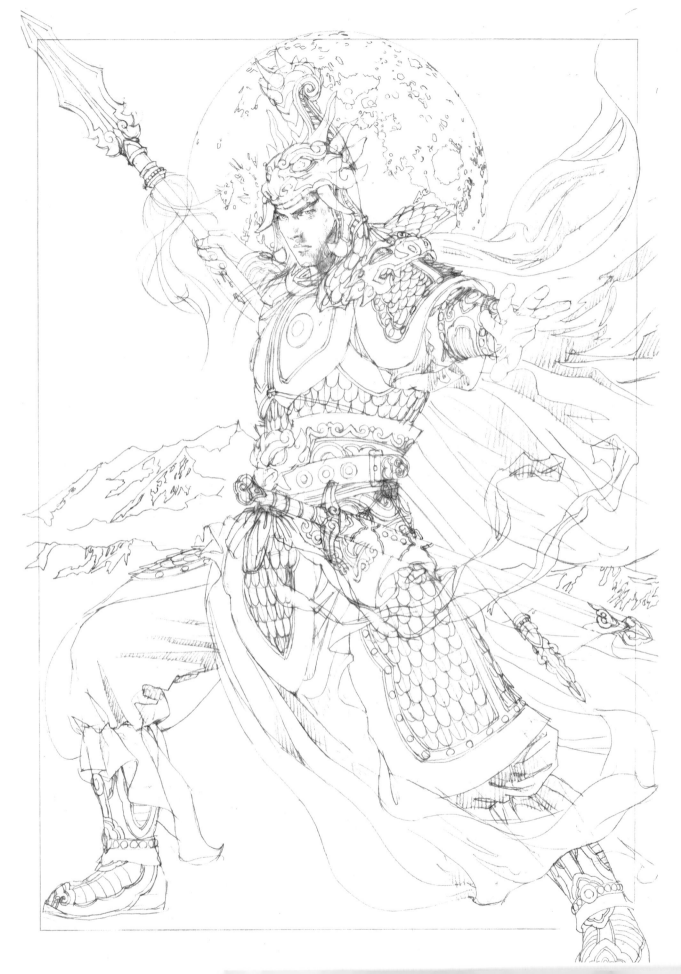

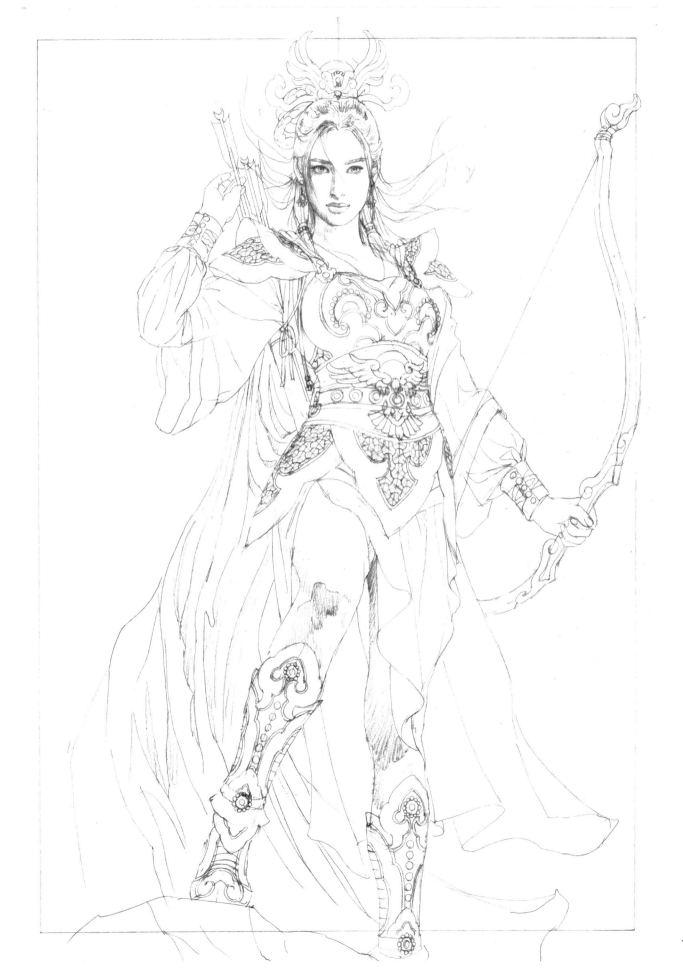

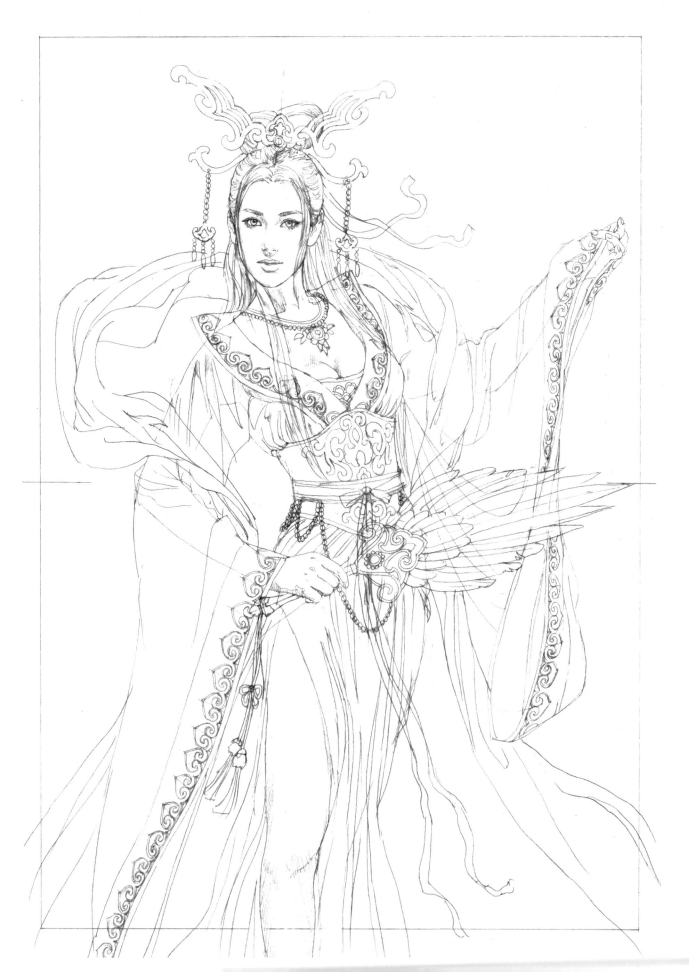

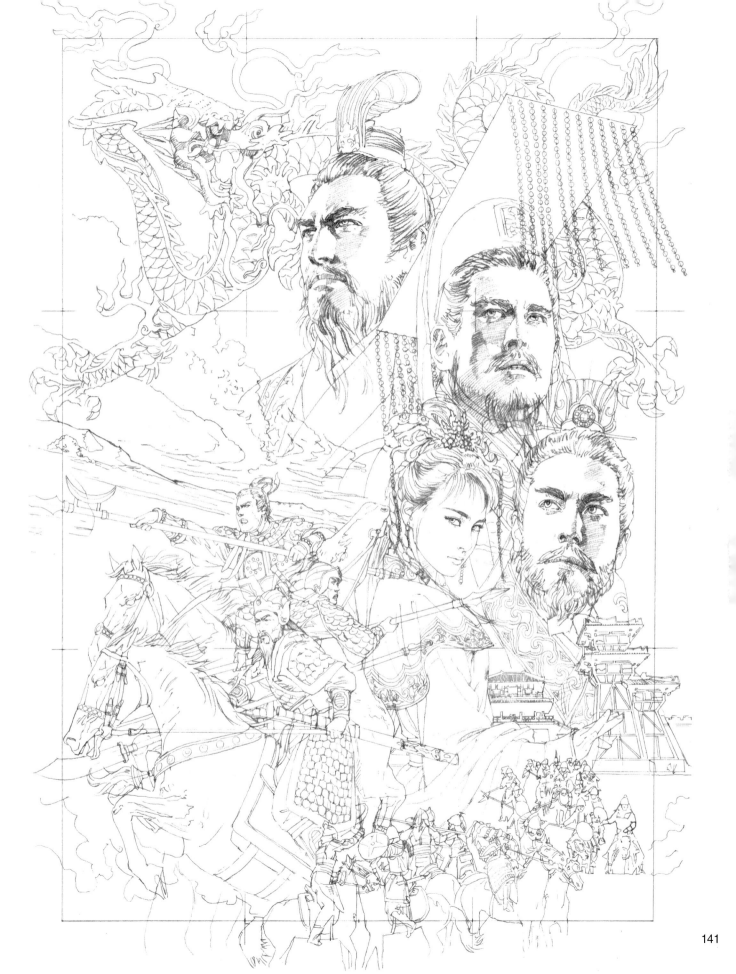

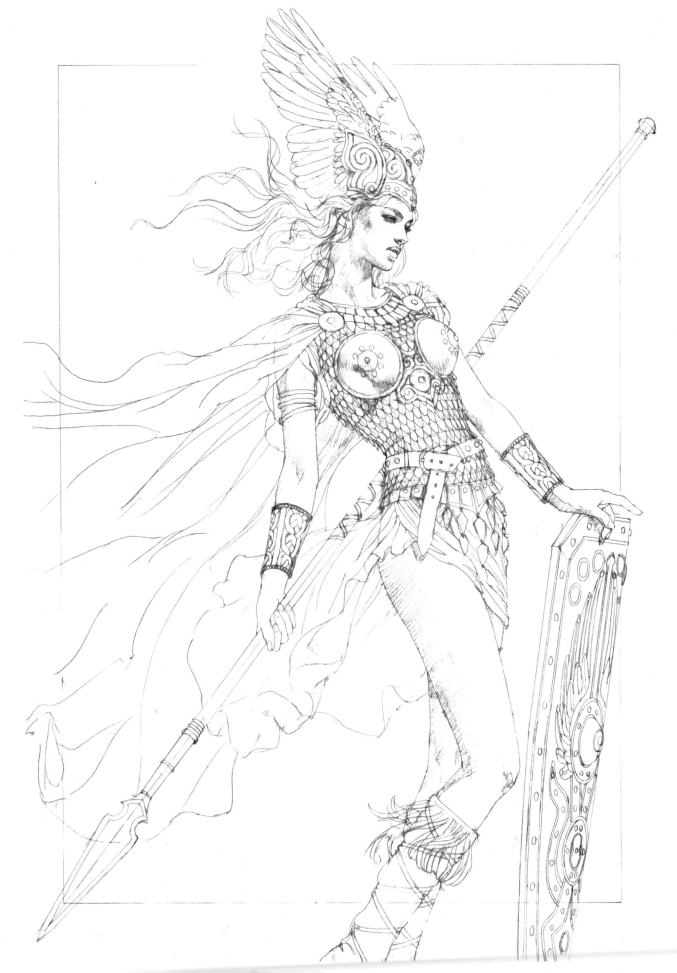

本書刊載作品一覽（按照刊載順序）

■作者介紹

長野 剛（ながの つよし）　*Tsuyoshi Nagano*

1961 年出生於東京。日本大學藝術學部美術學科（油畫科）畢業。經歷過平面設計師後，自 1988 年起轉為自由業。1995 年到 2012 年為止，擔任光榮特庫摩遊戲的模擬遊戲「三國志」「信長之野望」等遊戲的封面畫家。同時，自 1999 年到 2008 年為止，著手負責星際大戰的衍生小說封面。此外也負責「暴風雨」（池上永一著）的插圖、關原合戰祭的海報畫、電影秘寶的封面等作畫。書籍的書皮封面與卡牌遊戲方面在創作時，則是以人物畫為中心。2017 年與 2018 年時，創作了日本戰國時代的歷代島津以及幕末薩摩志士們的肖像畫，用以展示於尚古集成館。近年則創作了天使跟女神等原創作品，並展示於玉神輝美先生企劃下所舉辦的團體展等展覽中。

■監修者介紹

玉神 輝美（たまがみ きみ）　*Kimi Tamagami*

1958 年，出生於愛媛縣宇和島市，為畫家玉神正美之長男。自年幼時就看著父親所描繪的畫作長大，習得了一身獨自的繪畫技法，並自 1987 年起，開始描繪熱帶水中世界。他的畫作，在歐洲、美國以及其他全世界 50 個國家都有商品化，共有拼圖跟 T 恤等多項商品。2007 年，與㈱ Artcafe 簽下藝術家契約，並發售各式各樣的 Refgraph（版畫）。自 1992 年起到現在，擔任日本手工藝藝術協會以及繪畫教室的講師。近年則是在創作水彩風景畫跟幻想風作品，展開了其獨自的包裝盒藝術世界。著作有「水彩畫 魔法技巧～光與水的世界～」「水彩畫 未知的技巧～光與美的世界」（MagazineLand 刊行）。「成年人的著色圖～海洋幻想篇」（河出書房新社刊行）。「水彩畫：美麗的光與影技巧」（Hobby Japan 刊行），中文版由北星圖書事業股份有限公司出版）。「書桌上的烏托邦」（天櫻社刊行）。http://www.tamagami.com

武將油畫描繪技法
戰國‧三國志＋天使

作　　者／長野 剛
翻　　譯／林廷健
發 行 人／陳偉祥
發　　行／北星圖書事業股份有限公司
地　　址／234新北市永和區中正路458號B1
電　　話／886-2-29229000
傳　　真／886-2-29229041
網　　址／www.nsbooks.com.tw
E-MAIL／nsbook@nsbooks.com.tw
劃撥帳戶／北星文化事業有限公司
劃撥帳號／50042987
製版印刷／皇甫彩藝印刷股份有限公司
出 版 日／2020年5月
I S B N／978-957-9559-38-6
定　　價／500元

如有缺頁或裝訂錯誤，請寄回更換。

■工作人員

繪製步驟攝影：玉神 輝美　長野 剛

內文編輯／設計／DTP：atelier jam（http://www.a-jam.com）

攝影（Part 1）：山本高取

裝訂：板倉 宏昌（Little Foot）

企劃：森本 征四郎

編輯統籌：谷村 康弘（Hobby Japan）

協力：好賓畫材株式會社　好賓工業株式會社

國家圖書館出版品預行編目(CIP)資料

武將油畫描繪技法：戰國‧三國志＋天使 / 長野 剛著；
林廷健翻譯. -- 新北市：北星圖書, 2020.05
　　面；　公分
　　ISBN 978-957-9559-38-6(平裝)

1.漫畫 2.人物畫 3.繪畫技法

947.41　　　　　　　　　　　　　　109001818